设计的思考
用户体验设计核心问答

周陟◇著

清华大学出版社
北京

内 容 简 介

本书是知名设计师历经7年沉淀的设计思路与方法论集合，其中既保留了个人的情绪与判断，也时常回想笔者多年来对设计理解的变化。内容包含五大部分：设计项目管理、设计行业认知、设计团队管理、设计思维方式、设计方法论，总共包括203个设计师在工作生活中需要面对的问题。

当然，仅靠书籍本身只能体现作者思维的局部，仅仅是个人经验的切片，所以本书为读者提供了一个交流平台，可以与作者以及其他读者共同探讨设计之路上遇到的林林总总。

本书作者是国内第一代用户体验设计师，所以本书最精准的读者群是体验设计师和交互设计师，但实际上，本书绝大部分内容适合所有设计师以及产品经理研读。另外，即将步入社会的设计相关专业学生可以将本书作为一本从业手册，提前了解与学校所学"略有不同"的设计知识。

本书封面贴有清华大学出版社防伪标签，无标签者不得销售。

版权所有，侵权必究。举报：010-62782989，beiqinquan@tup.tsinghua.edu.cn。

图书在版编目（CIP）数据

设计的思考：用户体验设计核心问答 / 周陟著. —北京：清华大学出版社，2019（2022.6 重印）
ISBN 978-7-302-52176-1

Ⅰ.①设… Ⅱ.①周… Ⅲ.①设计—问题解答 Ⅳ.①J06-44

中国版本图书馆 CIP 数据核字（2019）第 012182 号

责任编辑： 栾大成
封面设计： 杨玉芳
责任校对： 徐俊伟
责任印制： 杨　艳

出版发行： 清华大学出版社
网　　址： http://www.tup.com.cn, http://www.wqbook.com
地　　址： 北京清华大学学研大厦A座　　**邮　编：** 100084
社 总 机： 010-83470000　　**邮　购：** 010-62786544
投稿与读者服务： 010-62776969, c-service@tup.tsinghua.edu.cn
质 量 反 馈： 010-62772015, zhiliang@tup.tsinghua.edu.cn
印 装 者： 涿州汇美亿浓印刷有限公司
经　　销： 全国新华书店
开　　本： 148mm×210mm　　**印　张：** 8.75　　**字　数：** 233 千字
版　　次： 2019 年 6 月第 1 版　　**印　次：** 2022 年 6 月第 4 次印刷
定　　价： 69.00 元

产品编号：080250-01

前言

　　这是一本很早就想写的书，但无奈一直觉得内容沉淀得不够。问答类的知识传播优点在于没废话、直接、聚焦解决问题的核心思路、省纸，也就是大家所说的"干货比较多"；缺点在于一个好的问答成立的前提是要有启发性的答案，更要有针对性的问题。

　　在我从业这些年的过程中，每年都在反复看到、听到很多高度相似又有着不同细节的问题。我想，如果从自己的经验和视角给一个总结式的问答记录，或许对那些一直在找答案的朋友有所帮助，当然也督促自己对思考做一次沉淀集合。

　　所以，如果你觉得这本书的内容对你有用的话，我们应该一起感谢那些提出问题的朋友，没有这些问题，也就没有刺激出这些答案的原动力。

　　当然，问题是一直在更新的，不同的工作时期也会面对不同的问题，书籍本身的容量有限，如果你对这些问题感同身受，或者有一些问题书中暂时没有涵盖，也可以加入我的公众号，参与交流并获取更多设计资源，

设计的思考：用户体验设计核心问答

基于互联网的交流更能保证效率。

本书拓展资源下载。

阅读指南

第一部分　设计项目管理

设计师的工作通常是基于项目的形式展开的，无论你是在一个公司内部的设计团队任职，还是作为一个外包设计公司的设计师与企业进行合作，设计项目管理的能力是每个设计师的必修课，无论你是否在团队中担任项目经理的角色，这部分将回答关于这个领域中的常见问题。

比如：

- 对于创业团队来说，开发文档的重要性到底有多大？
- 在面向特定的垂直领域，业务极深，行业壁垒很高时，用户研究的价值应该怎么去体现？
- 设计师/设计团队在做项目时话语权不高，作为设计师怎么做才能提高话语权呢？
- 当您遇到一个全新的项目，或是突然发生一件事需要您处理的时候，

您是如何思考的，您的方法论是什么？
- 网站或平台在做广告资源、广告位出售给企业，为了保证平台的整体品质感，怎么做设计规范限定第三方呢？

第二部分　设计行业认知

设计师在某个公司工作，通常是一个点的个体行为，然而设计行业是一个面的整体关系。在努力工作的同时，多了解公司以外你的同行在关注什么，解决什么问题，会让你站在更全面的视角观察行业的动态。

很多行业中的重要发展趋势和变化，反过来也多少会影响你当前的工作状态。这部分将回答一些关注行业基础认知、普遍做法和通俗声音的问题。

比如：
- 请问：为什么现在的主流电商App banner都那么窄？而且有的还和导航进行了整合？
- 怎么看待产品设计师（PD）这个头衔？它跟UXD和PM是什么关系呢？
- 设计师如何构建自己的知识体系？工作中如何提炼整理方法论？
- 可以给我们分享一些去中心化的概念的成功案例吗？或者提供一些系统资料，能阐释清楚这个概念。
- 想了解"设计中心"和"非中心化（跟业务线走）"这两种组织结构各自的优势利弊。

第三部分　设计团队管理

设计团队的管理目前已成为设计行业中最容易被讨论的话题，无论是从事多年的管理人员，还是希望走上管理岗位的同学，总是有很多对于设计管理的实际问题，而且这些问题反复在行业内各公司和团队中出现。

这部分将集中回答很多常见但又在其他地方难以得到正面答案的问题。关于设计管理我也在学习提高中，希望关于这些问题的回答对你有所启发。

比如：

- 设计团队怎么做目标管理？怎么衡量体验设计的目标？
- 关于交互设计师的初级、中级、高级是怎么定位的，可以举例说明吗？
- 设计管理者的能力有不同等级的划分吗？为什么有人只能做组长，有人可以做总监？
- 请问：您在管理过程中有哪些技巧或方法能提高设计管理的能力？
- 完善的设计团队一般如何给视觉设计师评定绩效？主要考虑哪几方面？哪种比较科学？

第四部分　设计思维方式

这里不是关于design thinking的普适性解释，而是那些方法论以外的更为实际的对于"如何提升思考能力"的方法。知识很有力量，但是仅仅掌握知识并不会有力量，运用它才会。这里的回答聚焦于如何运用你所掌握的设计知识去看待更抽象的问题，形成自己的思考模型，你会发现设计师在思考设计的时候，往往都不是只锁定在"设计"本身。

比如：

- 设计师沟通时如何输出"干货"？
- 设计师如何进行思维能力训练？
- 一般怎么分配自己的时间（工作和生活）？
- 产品的成功如何归功于交互的成功？
- 大用户量的产品，像微信这种，已经成为国民级应用，如何建立品牌形象？需要从哪些方面来思考？

第五部分　设计方法论

设计师的职业成长伴随思维升级和技能突破两件事，而这两件事都离不开方法论的支持。好的方法论可以让你在设计过程中事半功倍，更有系统性和逻辑性地看待亟待解决的问题。

设计的方法论也不只是某个设计工具的操作方式，或者某个认知心理学的定律。它是一种适合自己思维习惯的，能够举一反三的分解问题的手段，掌握这些看待问题的方法，你自然能够更快地学习好软件，更好地在适合的场景中运用设计理论。

比如：

- 对于刚接触未满半年的交互设计新手，在接下来的两年内应重点关注些什么？
- 如何对交互和视觉设计稿进行评审？评审时应该关注哪些维度？
- 请问：面试交互设计的时候做了自我介绍以后，是不是就介绍自己的项目呢？
- 在大数据分析统计方面有哪些设计做得比较好的产品，以及在这方面如何去评估交互设计的工作？
- 有哪些性价比较高的素材库值得购买？

目 录

第一部分
设计项目管理

001 开发文档的重要性 / 2
002 在垂直领域,怎样体现用户研究的价值 / 3
003 TL(Team Leader,团队领导)直属老板怎么办 / 3
004 设计师如何提高话语权 / 4
005 产品设计研发团队的职能人力比例 / 5
006 UI设计师如何做到两全 / 5
007 淡定面对方案漏洞 / 6
008 产品前期的头脑风暴 / 7
009 如何让Banner的出品更有效率和质量 / 8
010 PM如何给需求 / 9
011 过滤需求表,做出优化的输出物 / 10
012 怎样做设计规范限定第三方 / 11
013 要不要实现"非合理需求" / 12
014 如何与老板沟通 / 13
015 交互设计如何评估需求 / 14
016 如何衡量技术方案的风险 / 14
017 产品经理不专业,怎么办 / 15
018 老板的"绝妙方案" / 16
019 最佳用户体验执行奖 / 17
020 如何客观评价一项设计任务的工作量 / 18

021 产品经理和交互设计师是如何分工合作的 / 19
022 关于智能软件的roadmap问题 / 20
023 如何规划平台与不同角色用户的关系 / 21
024 视觉设计师之间如何分工 / 23
025 如何汇报设计方案 / 23
026 新项目设计师的工作流程 / 25
027 支撑型UED / 26
028 设计师自主发起项目 / 27
029 如何把设计总结分享给设计团队 / 28
030 如何拆分设计贡献 / 28
031 "设计规范一致性" / 30
032 体现设计价值，提升员工积极性 / 31
033 怎样做设计决策 / 33
034 如何做专业体系化建设 / 34

第二部分
设计行业认知

035 如何看待咨询公司收购设计公司 / 38
036 如何考虑用户体验 / 38
037 怎样介绍交互作品体现设计水平 / 39
038 为什么主流电商的App Banner那么窄 / 40
039 如何看待PD / 40
040 设计师如何构建自己的知识体系 / 41
041 团队没有明确方向怎么办 / 43
042 去中心化概念 / 44

043 如何处理好产品中广告融入和用户体验的关系 / 45

044 设计中心化与非中心化 / 46

045 关于购买第三方的表情的问题 / 47

046 如何看待信息不对称的问题 / 48

047 设计师如何转型成AR和VR / 49

048 推荐一些好的企业软件 / 50

049 打造成交场 / 51

050 职业发展问题 / 52

051 共享单车的旧车怎么办 / 53

052 人工智能和设计的关系 / 54

053 iOS 11会给界面设计带来哪些新的变化 / 56

054 在深圳的什么地方可以参加用户体验线下交流会或分享会 / 57

055 AR和VR的发展 / 57

056 如何评价设计咨询公司 / 58

057 如何选择团队 / 61

058 腾讯的搜索与电商 / 62

059 数字品牌营销创意公司 / 64

060 众包在面向用户的设计中的作用 / 65

061 如何安排用研工作 / 66

062 创新服务和产品在设计阶段如何面向用户 / 67

063 在产品的不同阶段，设计师要做些什么 / 68

064 如何让领导正确认识设计的重要性 / 69

065 普通 UI 设计师与顶级 UI 设计师的区别 / 70

066 职业设计师的素养 / 72

067 对于设计的基本认识 / 81

068 面试腾讯，交互设计师应该突出哪些方面的能力 / 83

069 页面的设计价值 / 84

070 腾讯的笔试和面试 / 85

071 又一职业发展问题 / 86

072 如何提升自己的核心竞争力 / 88

073 设计师应该与猎头保持什么关系 / 89

074 设计团队如何"走出去" / 91

第三部分
设计团队管理

075 设计团队怎么做目标管理 / 94

076 交互设计师的分配 / 94

077 如何定位交互设计师 / 95

078 设计管理者的等级划分 / 95

079 如何调整团队管理者的角色 / 97

080 如何提高设计管理能力 / 98

081 如何给视觉设计师评定绩效 / 99

082 关于UDEC / 100

083 UED的交互和视觉岗位合并 / 100

084 产品经理和交互设计师的区别 / 101

085 视觉设计师的能力会成为交互设计师的瓶颈吗 / 102

086 设计团队的KPI制定 / 103

087 比稿思维 / 105

088 设计总监怎么写KPI / 106

089 难管的下属 / 107

090 UED经理怎么管好UED团队 / 109

091 怎样开部门周例会 / 111

092 如何给设计师定级 / 112

093 如何与视觉设计沟通，提高公司整体设计水平 / 113

094 怎样定位产品经理和UX / 115

095 如何提高团队成员手活水平 / 115

096 UED设计经理的发展方向 / 116

097 用户体验团队的定位 / 117

098 设计团队的管理方式 / 118

099 如何做部门年终总结 / 119

100 UX部门如何组建有价值的用户研究团队 / 120

101 成熟的交互设计师与资深设计总监的差异 / 121

102 产品总监与设计总监的职能区别 / 122

103 面试UI设计师 / 123

104 在不成熟的团队中建立良好的工作氛围和职业规划 / 125

105 UX设计师面试问题集——人力招聘部分 / 125

106 UX设计师面试问题集——行为考查部分 / 128

107 UX设计师面试问题集——技能考查部分 / 131

108 UX设计师面试问题集——设计思考部分 / 136

109 UX设计师面试问题集——曲线球部分 / 141

110 VED老大的工作内容 / 144

111 如何做团队建设 / 145

112 怎样评估设计师的绩效 / 146

113 iOS与Android设计特性的区别 / 148

114 如何分配时间 / 150

115 加薪对象的选择 / 152

第四部分
设计思维方式

116 设计师如何输出"干货" / 154

117 设计师怎样进行思维能力训练 / 154

118 如何分配工作与生活 / 155

119 产品的成功如何归功于交互的成功 / 156

120 要不要转行做产品岗 / 157

121 游戏软件的封面 / 158

122 大用户量产品的品牌形象 / 158

123 产品的多维度分类 / 159

124 电力行业人员如何进入互联网行业 / 160

125 如何解决需求不明的问题 / 161

126 对工作流程迷茫怎么办 / 163

127 "运营设计"与"设计运营" / 164

128 如何进行专业赋能与设计布道 / 165

129 不顾后果地辞掉工作 / 166

130 发红包策略 / 168

131 有工作经验的面试 / 168

132 怎样进行知识管理 / 169

133 贵的软件宣传片 / 170

134 有关交互设计方法的书 / 172

135 专业性网站与App的推荐 / 172

136 关于考研的意见 / 173

137 在作品集中可以展现未上线的项目吗 / 174

138 如何共同建立用户体验驱动 / 175

139 获取知识的渠道 / 176

140 如何把实体产品类的布局和设计同用户需求研究有效结合 / 177

141 设计师与人工智能 / 178

142 如何阅读相关英文文档 / 179

143 用户体验测试的方法 / 180

144 如何自学心理学和人类学的理论 / 181

145 体验式销售怎样拿下第一份单 / 182

146 设计师如何提升自己的产品感和市场感 / 183

147 怎样启发产品感觉 / 187

148 设计类App的推荐 / 191

149 推荐阅读 / 195

150 关于iOS与Android设计特性的区别问题 / 196

151 怎样让方案演示更具说服力 / 199

152 App的场景扩展 / 200

153 关于一些问题的理解 / 201

154 弹框的按钮布局 / 202

155 产品经理与交互设计师的工作内容的区别 / 204

第五部分
设计方法论

156 新手交互设计师的重点发展方向 / 208

157 如何评审交互和视觉设计稿 / 208

158 广告图上加按钮更有利于点击？ / 209
159 面试交互设计 / 210
160 大数据分析统计产品 / 211
161 有哪些性价比较高的素材库值得购买 / 211
162 理智面对突发事件 / 212
163 如何建立用户信任 / 213
164 有关晋升汇报的注意事项 / 214
165 "color contrast calculator"的比值 / 216
166 构建App组件化 / 216
167 信息架构 / 218
168 设计师的沟通能力 / 219
169 用户体验设计师在提升产品效率方面可以做些什么 / 220
170 如何把提升产品的用户体验转化为目标 / 221
171 竞品分析的角度 / 222
172 品牌升级的流程 / 223
173 视觉层面的大改版 / 225
174 同一App界面中的两个入口 / 226
175 怎样写交互规范文档 / 227
176 面试产品经理，如何准备作品集 / 229
177 Office系列产品交互设计 / 230
178 交互设计师的作品集 / 231
179 手机客户端的删格系统 / 233
180 数据的价值 / 233
181 如何让公司了解用户体验带来的价值 / 235
182 朋友圈"分组" / 236
183 怎样陈述设计方案 / 238

184 如何平衡用户目标和商业目标 / 239
185 全链路设计 / 240
186 UI与VI的视觉规范 / 241
187 交互设计师需要掌握哪些数据分析方面的技能 / 242
188 如何进行产品体验度量 / 243
189 注册App的步骤 / 244
190 手机App的动画效果的价值 / 244
191 初级创业者怎样解决产品包装设计问题 / 245
192 开发很难实现的视觉效果和交互效果 / 246
193 需要制定设计规范的产品阶段 / 248
194 卡片式设计有什么好处 / 249
195 设计leader怎么准备作品集 / 249
196 什么是设计系统 / 251
197 GVT工具与NPS度量 / 252
198 遇到"设想用户需求"的情况怎么办 / 252
199 怎样提升用sketch做交互的效率 / 253
200 怎样做定量用研方法的意愿研究 / 254
201 设计师设计得"不好看" / 255
202 设计师如何提高话语权 / 257
203 产品大版本迭代 / 259

第一部分 / 设计项目管理

001 开发文档的重要性

对于创业团队来说，开发文档的重要性到底有多大？

开发任务在团队会议中已经说明，因为需求很急肯定没办法做很详细的开发文档，在会议中开发人员也并未表示出疑问，但到了最终工期，总是无法上线且告知是因为没有文档，而且工期一拖再拖。在创业团队产品初期，到底是流程重要还是实现需求重要？

是否需要文档依赖于团队合作水平以及老板（或执行团队最高负责人）如何激发战斗力。Facebook是弱文档化管理，一切以交付的代码为目标，review都是依赖于交付件展开，所谓"文档"即代码。但这需要团队成员的综合能力都比较强，其中沟通能力尤其重要。

大部分团队，尤其是创业团队，其团队能力达不到这么高的要求，所以严谨的流程与文档追溯还是必要的，完整的流程并不意味着缓慢。从你的描述看，开发团队的沟通能力和风险管理能力显然是不足的，需求管理能力也需要提高，准确的需求管理也能帮助减少流程复杂度，提升开发团队的配合意愿。

另外，对于创业团队来说，"快"并不是工作重心和优势，"准确"才是关键。如果方向和决策错了，快是没有意义的，为了所谓的快，把能保证准确的合理流程删除，是更加错误的方式。

对一个创业团队来说，老板、销售和市场负责人、技术负责人、产品负责人是最重要的。如果是面向消费者产品，那么也需要物色一个靠谱的设计负责人。没有好的CTO，不但技术成本会高，开发人员也会缺乏目标导向。赶紧花钱挖一个吧，投资款应该先用于人才和团队建设。

002 在垂直领域，怎样体现用户研究的价值

在面向特定的垂直领域，业务极深，行业壁垒很高时，用户研究的价值应该怎么体现？当我们尝试带入一些方法到产品上实践，会发现执行者必须由业务方来操作，我们只能以配合的方式去推动事情进展，这就导致团队成果不好切分，业务方也有自己的研究方法，当产生的结果雷同时，会认为价值不大。

垂直、业务成熟、行业壁垒高，说明这个行业发展得比较久，利润还不错，已经进入收割期，这个时候已经不是不理解用户是谁，在哪，他们喜不喜欢我的时候了。已经沉淀的数据、客户的定制需求都需要用研团队紧跟业务，深入分析数据，洞察商业变现。传统的用研已经没有意义了，简单的访谈也起不到了解用户的作用。

简单来说，你们需要从所谓"研究用户"的人本身转向"研究用户产生的数据"，找到合理的体验支撑点，而且这个体验的改良能同步提升商业效果。

003 TL（Team Leader，团队领导）直属老板怎么办

目前遇到这么一个问题：我是设计部门TL，负责的项目是电商平台类的，直属的业务领导（负责整个互联网项目团队包括技术、运营、产品等）离职，现在老板亲自管理，但只管运行、产品和招商等重点部门，不直接管设计部门。最近老板时不时说一句界面这里不好，那里不好，然后产品和运营的负责人就马上过来设计这边找我们了，我们完全被老板的个人感觉牵着走，现在判断设计的出发点都变成了老板喜不喜欢，如果不让老板满意，项目会比较难推进。想请周老师分享下这方面的相关经验。感谢！

老板要对公司的生存负责，所以战略上会更多地往产品运行状态和商业成功上考虑，老板对界面的喜好背后一定有这方面的诉求。如果老板喜欢，那么这个方案可能契合了他在某方面对公司的战略要求，把这个要求抽象出来，在其他部门负责人都在场的情况下，表达出来让大家都达成共识。如果不喜欢，你要牵引他往理性、公司需求、商业价值、产品成熟度上考虑，而不是就事论事讨论交互、视觉，现场需要你（因为你是leader）直接给出符合条件的可能性方案，这要求你掌握公司的组织目标、产品现状、用户反馈与投诉的信息、产品运营数据等。只有综合了足够的信息，你才能和老板同步对话，并适当牵引他，否则他说什么，你都听不出他的弦外之音。

004 设计师如何提高话语权

设计师、设计团队在做项目时话语权不高，作为设计师怎么做才能提高话语权呢？

首先要定义话语权的范围：究竟是希望主导一个项目的过程（这样更倾向于产品团队的路径），还是不希望周边团队过多干涉设计本身（这是专业倾向，设计决策流程清晰化）

设计驱动对设计团队的要求很高，除了专业本身，还要具备战略、商业洞察、产品分析、技术实现评估、品牌营销等多领域问题，此外老板和利益相关人对设计团队的信任度、重视度也要充分，这个一般是靠设计团队在多年的项目合作中积累起来的，新的小团队很难做到。

不让周边团队干预设计决策，而是帮助设计推进，这个需要以下条件：

（1）一个靠谱的设计负责人，懂得把设计的专业解释给不同部门的

负责人与一线人员，并站在对方角度考虑，帮助他们的KPI成绩提升。

（2）能识别对设计有更多决策影响力的利益相关者，把他们变成盟友。

（3）理解公司的价值观、文化、游戏规则和人际关系，从人和流程出发建立设计共识。

（4）把设计对企业的商业价值明确地写出来，向老板和利益相关人销售。

（5）把设计团队的输出更加理性化、专业化，多引入用户的声音、用户研究结论、数据分析的洞察、品牌建设的需求等。

005 产品设计研发团队的职能人力比例

互联网公司的一个小单元特性的feature team至少应该包含一个产品owner、一个交互设计师、一个视觉设计师、一个前台开发、两个后台开发、一个产品运营。

我倾向的是产品和设计人数达到对等，开发人员在此基础上乘以2，当然这个要看公司资源的实际情况，人数可以在不同阶段进行动态调整。一个优秀的设计师和开发工程师，顶三五个普通水平的输出是很正常的。开发测试，用研，数据分析要看情况支持。更大的业务单元，就是在这几个角色上递增人数。随着业务复杂度提升，BD、战略规划、平台架构设计等陆续加入。

006 UI设计师如何做到两全

我是一名UI设计师，目前手上维护两个App的更新迭代（都是两周一迭代）。现在产品经理手上除了这两个App以外还有一个Web后台（业

务逻辑较为复杂），因为工作量太大，现在需要一个交互设计师来分担产品经理的交互工作，同事都建议我能接替。我自己有两个顾虑：①目前UI的工作已经处于经常加班到晚上九、十点的量，其中也包括自己对自己输出的要求，恐怕接了交互的工作之后两边（UI和交互）不讨好。②自己一直很喜欢交互设计，有一点交互设计的经验，但主要是想在UI方面能做到一定的成熟程度再转岗正式做交互，不想"亵玩"交互这份工作，你觉得该怎么考量这个问题？

你们人够吗？人够的话，手上比较成熟和稳定的需求可以交出去锻炼新人，总是做一样的事情就失去了新的机会和可能。另外，做设计这件事，更困难的事情，其价值和收获也是更大的。

无论是视觉还是交互，本质都是在对信息做处理设计，这两者本质是分不开的，也不存在视觉做得很好了就转交互的说法，那是岗位思维；专业思维都是交织跨界，同步成长、视觉和交互有很强的交叉地带，有一个产品让你快速切换到这个交叉视角是非常好的事。

设计的职业道路是持续学习，持续成长，感觉到自己做到某个阶段就无法进步了，通常是因为项目缺乏挑战，团队出现专业天花板，或者自己的目标设定低了。

007 淡定面对方案漏洞

我最近遇到这种情况：在产品实现后期，总会出现一些临时又紧急的需求，需要很快出交互方案，上午说需求，下午就要出方案。我本身不是一个很细致的人，非常担心特别紧急时出的方案有很多漏洞，您在这方面有什么好的建议吗？

"产品实现后期，总会出现一些很临时又紧急的需求"。任何产品都

会有这种情况，优化途径是加强与项目管理者，产品owner的沟通，在前期避免突发情况，优化敏捷开发迭代的关键评审环节，在关键时间点卡住交付周期，避免来自各方的干扰（包括老板和VIP用户）。

"我本身不是一个很细致的人"。

这个只能靠自己锻炼优化，一个不细致的人，在设计的道路上会走得比较辛苦，从写文章没有错别字开始锻炼。

"非常担心特别紧急时出的方案有很多漏洞"。

方案的漏洞和你不细致没有关系，而是因为专业能力、全局视角的缺失，如果害怕自己在方案中设想不到各种情景，可以把产品中最关键的可用性问题、交互设计原则、设计输出的场景遍历做成一个备忘录，然后在交稿前自己对一下。

008 产品前期的头脑风暴

我们要做智能生活服务的功能，在产品设计的初期，产品经理带领我们对生活中的痛点进行了脑爆，洞察痛点背后的本质诉求，将本质诉求分类成几个主题，进行头脑风暴解决方案，最后投票选择我们要做的点，这些步骤走完之后得出了要做的功能，但是这样就可以了吗，感觉遗漏了好多，完全没有考虑竞品、实现方式、产品定位，周大你对这个过程怎么看，产品前期的正确步骤应该是什么？

产品设计时使用的方法取决于产品发展的阶段，团队人员的实际比例，人员的综合能力，当然最重要还是给了多少时间和资源。抛开实际投入资源的创新，都是耍流氓。

创新型产品。希望找到新机会，新洞察的时候，我个人推荐使用Design Sprint方法，我在圈内已经分享了一些这个方法的内容和工具。在

一个成熟领域即使做创新型产品，更多的情况也是微创新，除非进行市场定位切换、新技术发明、公司资本重构等降维攻击。

发展期产品。不断快速迭代，增长驱动的时候，大多数都是用互联网产品的敏捷开发模式，基于数据和用户反馈，加上产品敏捷设计流程：竞品分析-找差距，找亮点，找不足；技术分析-提升基础体验，功能解耦，向平台化转型做储备；用户分析-定量数据挖掘，定性研究；交互+视觉+开发-输出设计，迭代灰度版本，合流测试，上线。

你感觉遗漏了好多的根源是什么？如果完全不分析竞品，也是可以的，前提是对自己的产品设计能力足够有信心，或者想排除竞品的干扰。实现方式需要技术团队和运营团队一起商量解决。

产品定位是一个巨大的话题，大部分的产品定位其实都是在做市场定位、品牌分析的事情。现在对于很多产品来讲，都是处于一个"被定位"的状态，因为产品改进的路线并不是确定的，有很多变量。

009 如何让Banner的出品更有效率和质量

我们是电商项目，有大量的Banner类的设计，目前有8位设计师参与到运营Banner的设计中，大家出品的质量和风格差异也比较大，为了让大家保持出品风格多样化并且质量统一，我们现在采用的方法是先收集一个参考包，然后分享给设计师，让大家对出品要求有个大概的概念，这样还是会有一些作品达不到要求。想请教下有没有更好的流程和方法可以让Banner的出品更有效率和质量。

运营设计跟随运营策略走，在确定视觉风格前，先和运营策划商量产品的品牌调性和运营管理体系：根据用户运营、内容运营、活动运营区别出运营节奏、主题，制定一个计划。

然后才是根据不同计划的具体要求定制设计风格，运营的目的不同，目标用户不同，方式不同会导致风格差异极大。

设计品质靠设计带头人控制，这有点像编辑和记者的关系，制定一个风格指南和品牌的情绪板会有帮助，至于具体动手输出的能力，要具体到每个设计师去提升了，想得到做不出是运营设计很常见的事。

视觉风格执行可以考虑参考一些广告4A公司的做法，先控制创意方向，然后是文案和主视觉，最后是投放形式的定制，比如是html5页面，还是动态Banner，页面内的内容关系也要整体评估。

010 PM如何给需求

身兼公司的UI和交互设计两个职责设计师，PM把需求给到这位设计。在这样的一个工作流程里，PM把需求以什么形式、格式给到设计，才能最好地诠释他的需求？纯文字文档需要设计重新整理思路还会有偏差的可能，脑图貌似并不能很完全地诠释，两者结合或许更费时间。周大大可以给我一点经验或建议吗？两者该怎么支配这个流程从而达到比较高的效率？

产品经理传达需求由说的部分和做的部分组成

（1）说的部分：面对面沟通（邮件、电话、微信我认为都不是好的方式，除非是特别细节的一个简单问题，比如，一个图标下面的文字有错误，要改成"×××"）。面对面沟通建议用白板现场讨论，观点、手绘原型、任务流分析、用户画像，都可以画上，充分告知需求的场景、用户的痛点、我们需要解决的问题、希望达到的目标、穷尽可能性。说的部分做不好，后续的一系列工作都会为这个阶段擦屁股。

（2）做的部分：输出专业的PRD（网上到处都是模板，但不要直接

用，根据自己公司和产品的发展现状做修改），专业的意思不是长篇大论，各种表格数据堆砌，那不是说人话的表现。PRD最重要的是把需求形成的过程和需求的价值讲清楚。如果这个需求来自老板，就要了解清楚老板为什么要这样做，背后的目的和对团队的要求是什么，你是怎么理解这个要求的，期望设计师做哪些方面的尝试和思考，帮助你一起达到最佳的需求满足条件。另外，产品级的竞品分析，你要自己来做，你对产品的思考直接影响到需求的准确性。所有的输入最好图文结合，文字描述具体建议，"我们要缩短用户购买的路径，现在需要5步，有没有可能减到2步？"，而不是"这个产品做得挺简单的，你参考一下"。图片做好对比，展示出设计差距、机会、界面背后的产品逻辑、技术逻辑，不要只看交互流程，交互流程是设计师的事。

011 过滤需求表，做出优化的输出物

我想向您请教：一，拿到产品经理的需求表（很详细，包括一些异常情况）时候，需不需要过滤下需求表的内容，优化一些需求表上比较啰嗦的需求，删除一些没有必要的内容；二，交互设计师在没有参与挖掘需求的时候，拿到经理给的需求后如何更好地做出最优化的输出物。

（1）如果你拿到需求，觉得需要过滤一下，这个时候应该去找产品经理当面沟通，对正式下发的需求做一些澄清工作，需求不是只给你一个角色看，也许你觉得没有必要的内容，恰恰是其他环节的工作人员非常有用的信息。如果真的是文档能力不够，也是私下沟通后，让产品经理自己改比较合适，不要试图证明自己比别人更理解他的工作。

（2）交互设计师应该在产品需求的原始阶段就介入，交互设计师和产品经理应该是贴身合作的，单纯的上传下达做不好需求，如果你们的流

程不是这样的，你应该去申请变成这样，对需求的理解应该在一开始就达成共识，而不是单纯依赖设计评审。

012 怎样做设计规范限定第三方

网站或平台在做广告资源、广告位出售给企业，为了保证平台整体品质感，怎么做设计规范限定第三方呢？有没有规范案例？谢谢。

以往面对海量运营资源支持和广告图的设计，通常都是以外包形式找一家有大量基础设计师输出，可以在时间和数量上匹配的公司进行合作，按输出量结算。负责接收外包交付物的企业内有一两个设计师负责审核品质，这种合作有两个核心问题要解决：

（1）甲方：负责审核外包质量的人，本身是否具备控制整体品质的能力；

（2）乙方：是否有足够理解设计需求，并管理大量设计稿设计品质的输出对接能力。

以上两点，缺失任何一点，都无法很好地控制运营类设计的整体品质，设计规范是没有价值的，运营设计不可能一成不变，也要随时跟随业务需求、运营场景、突发热点事件、客户需求更改等调整，你的设计规范最多能够控制色彩范围、字体选用样式、给出几个符合常规运营分类的排版模板，基本都是style guide的问题，只能控制不出错，不能提升设计品质。况且对于style guide类的工作，现在已经有不少的设计工具开始支持了，甚至动用了AI的能力进行支持，比如ARKie智能设计助手，10秒帮你做海报（还在起步阶段，但后续发展很值得期待），如果你不知道怎么控制style guide，那么搜索一下这个关键词，可以找到很多文章、源文件和具体的在线工具。如果你不知道怎么提升设计品质，这个问题是产品运

营销策略和设计能力的综合问题，没有一个规范来管理，基本上是找对内部接口人，选择熟悉品牌策略、媒体运作、有用户中心思维的创意机构进行合作。

013 要不要实现"非合理需求"

我们最近在做一个VIP重点需求，让所有手机桌面图标都动起来，在设计的过程中遇到了很大的问题，只有部分的图标适合在图标内给用户一定的动画提醒，部分图标很难想到动的意义，但是这个是一个重点需求，强势要求所有的图标都能动起来，这种需求是否合理呢？作为设计师是不是需要从各种维度绞尽脑汁来实现这样的需求？

VIP需求的背后也代表了一部分的用户洞察和本质需求，虽然大多数时候都是拍脑袋，但作为设计师你也要去处理和理解。"很难想""需不需要"这种怀疑论是没有意义的，只会让老板觉得你专业程度不够。

一般处理这种（很可能天天遇到）VIP的需求，我的思路是：

（1）确定"原则-规则-技术验证-用户验证"的设计过程展示。比如图标为什么需要动，动解决了什么问题，有什么体验的提升。客观的分析，并辅以竞品分析，告诉老板"图标可以动，但是动起来，有收益也有成本，我们从UX角度出发给出几个原则"。

（2）在这些原则的基础上，细分出可以执行和看得懂的规则，比如动起来的图标究竟应该怎么动，是长时长的动（随着时间改变显示状态），还是短时长的动（提醒的角标在动态变化），或者是状态判断的动（比如有音乐播放时，音乐App的图标才开始旋转等）。

（3）有了这些规则，就可以出动态设计稿演示了。出了效果demo就

要找开发团队做技术评估和验证，图标动起来的代价是占用内存、电池功耗、后台服务监测、activity生命周期等一系列问题，把这么做的UX风险和软硬件成本算出来，让老板自己判断值不值（当然，这个过程中最好把你们自己的分析写清楚，不要让老板做选择题，要让他做判断题）。

（4）最后，做一个简单的、小规模的可用性测试，从用户侧验证这个需求带来的用户价值，是全局推送升级，还是作为小版本的灰度测试，达到什么数据指标可以全量推送，这涉及产品策略的问题。

014 如何与老板沟通

目前是一家公司的产品狗，有一年多的经验，最近刚新做一个项目，明明渠道跟服务都没打通，还让我拼命去策划原型，细化原型，说白一点，就是一个不赚钱亏本的项目，居然还在妄想能赚钱，说又说不过他，针对这种情况，如何去跟老板沟通？

谈竞争比不过，谈服务他也没咋想，他跟我谈的资本是——如何把原型画到极致，说用户到这个界面如何如何，用户体验咋样？

建议你和老板都重新看一下《用户体验要素》这本书，在书的框架中，明确说明了用户体验设计的可行性基础是战略层。

所谓产品的战略是用户需求和产品的目标，这两点没有明确的战略分析和战术分解，表现层的东西做得再好，也是自娱自乐。

或许他认为和你只能讨论表现层的东西，那么你要找机会主动和他聊聊你的深入思考，而不是等着他主动改变，职场的沟通从来都是双向的。

015 交互设计如何评估需求

我们公司应属于智能产品的行业。App服务于硬件产品，对于一些功能可以算的是中原创功能（该功能目前没有看到过类似竞品）。产品提出的需求，很多时候感觉是无法分辨真伪的，因为还在研发没有用户。这一功能做出来后，体验的都是相关研发人员，也是依据这些同事去完善现有的不足。 就这种情况，交互设计应该如何做交互，如何评估自己做的这些需求？

需求的洞察和验证需要来自用户的数据，才有较好的支撑。

你们可以先做一个MVP（最小可行产品），然后拉一些目标用户来做测试和意向性访谈，看看是否满足他们的需要，或者发现一些可用性问题，不能通过用户测试考验的产品，就需要再继续打磨。

产品经理自己，或者你自己的臆想都不能替代用户实际的需求、场景、价值观。所以更快地把产品推向市场，通过观察和测试来学习，再快速地迭代优化，才是更合理的产品设计方法。

从交互设计本身来看，功能的定义即使在现有的App中看不到，也可能已经出现在传统的场景中，要更多考虑一下"用户在没有这款App的时候，究竟是怎么解决现有问题的"，这就是你们的竞品。另外，如果一个功能在比较成熟的场景，一直都没有人做，那么也有可能是因为别人发现了里面有风险，而你们暂时还没发现。

016 如何衡量技术方案的风险

我们公司是一家手机厂商，做了一个锁屏音乐的功能，就是将第三方音乐软件的音乐锁屏中的元素提取出来，以一种统一的形式显示在锁屏上，就像iOS 10锁屏上有音乐的快捷操作和专辑封面的显示那样。但是

最后这个项目出现了很多的问题，因为我们是用技术去实现这一功能，不是靠谈合作或者给第三方提供接口，第三方一升级我们的技术方案就可能失效，出现bug。作为交互设计师，在一开始就知道这个技术方案风险很大，成本很大，但是还是抱有一定的侥幸心理，现在推出以后，各种问题都出来了，我想知道遇到这种问题，比较正确的处理方法是什么，最开始是不是就应该考虑到实现的风险，然后出一些技术风险小的方案呢？

这是明显的产品场景思考不成熟的表现，商业风险、技术风险、用户需求真伪验证是项目启动之初就要做的事。

在确定功能重要性和优先级之前，可以根据产品现状、用户痛点、公司实际研发能力，做一个多部门决策者都会参与的SWOT分析会议。SWOT分析法是用来确定企业自身的竞争优势、竞争劣势、机会和威胁，从而将公司的战略与公司内部资源、外部环境有机地结合起来的一种科学的分析方法。具体解释和方法请自行搜索。

一开始做错了商业洞察，误会了用户场景，误判了技术选型，后面都是整个团队来买单的，所以起步要格外小心。

017 产品经理不专业，怎么办

产品不出需求文档也没过需求评审，给我一个大概的想法就是要我交互出交互文档，大概的内容做出来后，就去过一遍交互评审，之后就要求开发去开发。这样就导致交互和开发经常边改边做。开发过程中遇到一些功能上的定义或者别的交互做不了主的问题时，开发就来问我，我又要跑去问产品，然后再反馈给开发。这样的情况我该怎么做？如果维持现状继续做下去，做了很多产品的活，交互上就少了很多研究时间。

这是明显的产品经理不专业的表现，如果一句话和一个点子就可以做

产品，那么任何一个人都可以做产品经理了。产品经理是要对产品的整体竞争力和成败负责的，老板是不是不明白这个事？

建议以后产品概念的设想和头脑风暴的环节，邀请设计师与技术也一起参与，尽量在需求提出之前达成共识，知道这个想法是怎么来的，为什么现在就要做。

使用一个简单的产品需求描述模板，至于模板内容，你们可以一起讨论，总的来说是为了让项目组内所有成员看到这个模板里面描述的内容后，都能对产品需求有一致的认知。

如果团队人数不多且规模很小的话，建议产品经理、设计师、开发人员坐在一起集中办公，这样能够提升沟通效率，特别是在某一方沟通条件和能力有限的情况下。

做产品需求本身就是提升设计能力的过程，这两个不是分开的，设计研究、用户研究也是产品设计过程中不能省略的部分。研究的目的也是为了提升产品设计的质量，毕竟你们不是科研机构或者学校吧。

018 老板的"绝妙方案"

我们公司大boss几年前想出来一个他认为的绝妙方案——底部上滑屏幕开启手机分屏，因为误触受到各种吐槽，现在我们在做底部上滑控制中心设计的时候仍旧不能改动大boss的方案，最后实现是底部部分呼出控制，中心部分呼出分屏，再加上我们在底部做虚拟按键，一大波的误触和体验差的反馈，又不能动大boss方案的位置，项目节点又很紧，这种时候有什么好的办法呢？

你们公司的产品导向是BCD（Boss Centered Design），还是UCD（User Centered Design）。如果一切围着老板转，那就做出来demo，让

他自己用，用得不顺手就会让你们改的。

但是产品最终面向的是用户，所以最好的方式就是可用性测试，把测试结论和用户使用时误触的录像给老板看一下，让他来做决策。

另外，之前的方案都有明显问题，但是不能改这个事情很难理解，如果改了会开除你们吗？如果会的话，那你为啥还不换工作？

019 最佳用户体验执行奖

部门为了提高开发人员的这种用户体验意识，搞了一个"最佳用户体验执行奖"的活动，3个月评选一次。"最佳用户体验执行奖"包括个人和团队两个奖项，各取1个胜出的，个人这块出现问题了。个人评判的标准是一次性通过率，但在统计过程中发现，有的开发人员是参加了3次UI验收，其中1次性通过验收的有2次，而有人参加了10次UI验收，一次性通过UI验收的是4次，那么通过率按照一次通过来算的话，是不是有失公平？怎么算比较合理和公平一点？

促进开发人员提升用户体验意识，一次性UI检视通过率有一点帮助，但这还不够。我们先说通过率的计算：

既然是通过率，肯定计算的分母是总提交UI检视次数，分子是通过次数，一除就知道整体百分比了，这还是相对公平公正的。至于为什么有些开发只参与了3次，有些开发参与了10次，这很好理解，因为不是所有开发都负责前端界面开发的，而且工作量的分配也不同，这个要和开发leader一起来看看具体的工作分配，避免分配不均。

另外，想把这事操作好，还要具体看一下开发侧的认知和配合情况，以及这个通过率对最终开发KPI的影响。

提升开发团队的用户体验意识，要把开发侧相关的用户体验因素权重

提高，比如稳定性、性能、系统资源占用与消耗、bug数、bug解决率等，然后才是与用户界面相关的1：1还原、调优，动画效果开发等。不要本末倒置，把用户体验等同于对用户界面的开发实现了。

020 如何客观评价一项设计任务的工作量

目前公司每月底核算工作量的时候，项目经理总觉得占用人力过多，因此领导希望我们能想个方法，做一套通用的标准来衡量工作量。但是个人觉得这个很难做，设计师的水平参差不齐，需求也是经常变化，即使是一个确定的页面，也可能因为产出物不够理想而多次修改。不知道周老师有没有遇到过这样问题，又是如何进行工作量评估的呢？

"项目经理总觉得占用人力过多"这个怎么理解？项目经理是项目的第一负责人吗？项目过程中需要用到多少产品经理、技术开发、测试、设计师，他一开始没有规划吗？为什么到核算工作量的时候就觉得人多。

设计师和其他各岗位的人员比例，没有一个通用的标准，你只能参考业界比较平均的标准来看，比如1个产品经理+8个开发+2个测试+4个设计。因为项目的难度和需求变化都是动态的，这里面肯定有时间和人力资源的波动区间，不可能完全卡死在一个水平上，否则项目管理就没有了弹性。这里面还涉及人员本身专业能力的问题，如果你们公司有钱请那种一个抵三个输出的设计师，也可以试试。

我觉得这个问题的本质可能是，项目经理根本不清楚或者不理解设计师每天的产出效率，产出过程需要耗费的时间和精力，这个需要设计负责人去说明。另外，设计作为一个脑力工作是不可能按照工厂生产杯子那样计件的，否则你只会得到"杯子一样"的设计。

021 产品经理和交互设计师是如何分工合作的

是否有规范的流程？另外，一份优秀的PRD文档应该包含哪些内容？

通常，产品经理和交互设计师是紧密合作的，产品经理更多关注产品需求和竞争力、公司商业需求、产品价值定位、团队对需求的理解和项目管理等；交互设计师更多聚焦在用户体验、任务流模型、交互关系与方式等。

流程不是重要的，重要的是如何更快地把事情解决掉，我个人倾向于轻流程，重合作，双方主动自驱地搞定问题。一般需要强流程的工作环境，通常都是因为组织内人员缺乏紧密合作习惯和信任关系不够。

一份合格的PRD通常是（优秀这个问题主要看人，有实力的产品经理能够用5句话就说清楚了需求的逻辑和产品的价值，PRD反而没有这么重要）：

（1）版本迭代记录。没有这个，产品的历史不好追溯，产品经理离职，后面的人也一头雾水；

（2）设计流程说明。不是每次设计产品都会用一样的流程的，流程本身也在调整，所以需要公示；

（3）任务流与交互原型图（也有自己上高保真开发原型的，有资源的大厂会玩）。产品规则、内容、交互原则与具体设计；

（4）需求分析。讲清楚为什么要做，做了有什么价值，最好有用户声音和数据证明；

（5）产品风险。描述商务合作、人力成本、时间成本、资源支持、技术实现等风险；

（6）需求很大的，项目规模很隆重的，可以加更多的详细设计。产品架构分析、流程图、竞品分析、功能列表、功能结构、详细文案……

（7）产品运营计划。产品上线才是开始，后面运营才是大头，准备

怎么做在一开始要有基本策略；

（8）非功能性需求。数据需求：数据统计和分析，打不打点，怎么打；性能需求-服务器，带宽预计；服务需求：要不要客服，要不要呼叫中心，用什么CRM；营销需求：是否需要广告支持，市场活动，或者单纯买搜索关键词；安全需求：账号密码，支付等；接口需求：调用内部，外部服务接口；法务需求：这个不用解释；财务需求：预算、结算等。

本质问题不外乎两个：产品做完了效果不错，你要怎么继续做大，战略和策略是什么；产品做完了效果不行，你要怎么收场，怎样做好后续维护和处理。

022 关于智能软件的roadmap问题

最近在负责智能软件的roadmap（产品路线图），分为长期和短期两个部分。我们的智能软件是和智能硬件配套的，可以认为是智能硬件的操控软件，而智能硬件是通过销售，直接卖给最终消费者（2C），然而规划中，遇到了一些迷惘的事。

针对长期的，我个人认为应该要匹配智能硬件的发展和营销路线，因为用户最终的功能服务落地是通过智能硬件去体现的，而智能硬件的roadmap是基于大市场的分析而规划出来的，因此我觉得，从长期来说，应该是要去匹配智能硬件的roadmap的发展。

而对于短期的部分，落实到最终的版本计划，我觉得应该是基于长期的某一产品阶段，针对用户体验反馈而进行优化迭代的，要以用户体验为中心，进行迭代。

但是目前我们领导给我的思路和做事方式，是对于长期的部分，要让我不要去考虑智能硬件层，而只是从用户需求出发，看软件要做什么；而短期

部分，是希望我基于长期的Roadmap，自己排出计划，要有自己的思考。

领导给的方式与我自己的思考思路有很大的矛盾，我也试图说服领导，但是无用。想问下，真实的智能硬件的软件层面的Roadmap，应该是怎么个操作思路，谢谢了啊。

PS：智能硬件受众对象：偏高端人群；产品使用生命周期：2年。产品市场生命周期：3年。用户使用频次：1周1次。App操控使用占普通使用份额：50%。行业份额：国内No.1。

你们老板的思路是对的。智能硬件不是目的，虽然它最开始形成收入，用户买智能硬件本质上是需要硬件提供的软件功能和服务，软件功能很好地满足用户需求才会促使用户提升使用率（现在的使用频次是1周1次，比较少），有了使用率才能谈得上后续的转化。

硬件只能卖一次，总不能靠保养维修来挣钱吧，除非你是卖车的。所以软件能否持续运营是很重要的命题，只要软件的功能很好地服务于用户的场景，用户不介意持续更换硬件，或者购买相应的配件。

如果你在软件层发现了目标用户的痛点，进而可以对硬件发展提要求，这是合理的，但是上来就对硬件做大变化不太合适，一款硬件的各种沉没成本太高，随意切换版本有点浪费。

Roadmap构建依赖于公司的资源、服务能力和技术研发敏捷度，你们产品的生命周期是2年，每年的更新次数是多少？计算一下你们的总资产周转率，产品的Roadmap本质是商业运转可能性，不能只关注产品研发本身。

023 如何规划平台与不同角色用户的关系

平台与不同角色用户的关系应该如何规划？

不需要规划，用户的属性在不同平台根据属性划分都是类似的，无非是分类基础不同。比如《跨越鸿沟》里的用户分类：

（1）探索者：Geek气质、喜爱探索尝鲜，需要新鲜感，为试用新技术而使用产品，对产品的忠诚度较低。这种用户平台给他足够的新鲜感，并刺激他分享即可。

（2）早期追随者：喜欢尝试、探索者的留存或者跟随来的，但并非技术专家，出于明确的需求而使用产品，很可能变成未来的种子用户。这种用户一般是早期产品的重要建议来源，也是核心用户群的萌芽，有很大的可能性变为平台的拥趸。

（3）早期主流用户：实用主义者，不会随便尝试新产品，但对新技术有期待，只要产品足够简单易用，解决用户实际问题，他们会乐于使用；这部分人群开始让产品产生商业价值，约占总用户的三分之一。用户群构成的主力，平台的各种用户运营一般都是针对他们的，这些用户既贡献流量，也贡献收入。

（4）晚期主流用户：与早期主流用户相比，对新产品有抵触心理，只有等到某些既定标准形成之后才会考虑使用产品，选择时会偏向知名、大型公司提供的产品。这部分人群在强大的营销和心理攻势下，会产生巨大的商业价值（因为无须大量投入研发成本），约占总用户的三分之一。平台变现的主力军，你做得好我就买，所以优惠券、红包等各种活动运营都能让这部分用户快速消费起来。同时平台需要维系这部分用户的口碑、评价、消费信心。

（5）落伍者：对新技术没有任何兴趣，到万不得已才使用产品，这部分人群附加值较低，约占总用户的六分之一。他们对平台的价值较低，做好一定比例的日常关怀即可，注意减少他们的差评。

024 视觉设计师之间如何分工

做一套全新的App产品，视觉风格还未确定，视觉设计师之间如何分工？

视觉设计师就是来控制视觉风格的嘛。

视觉设计师怎么分工，取决于你有多少设计师，有多少设计时间，以及设计师的能力水平。做App类产品的视觉设计，分为设计研究、用户研究、视觉概念设计、详细设计、输出。

设计研究部分至少安排1个设计师，他要进行你们的产品品牌的理解和视觉元素提炼，竞品的视觉设计分析，视觉趋势分析；

用户研究可以等上面的环节做完后接着干，也可以多安排1个设计师同步进行，他要和产品经理、用研同学一起完成产品的竞品用户画像，用户需求分析，用户的审美倾向和风格喜好研究；

拿着上面两个环节的研究输出，你应该能洞察到很多设计的视觉要点，把它们关键词化，一两个设计师继续做视觉设计方向说明、情绪版、概念风格的三五个方向的探索；

最后开始详细设计，这里根据你的产品规模和复杂度来安排人力，项目时间永远是不够用的，所以能上的设计师都上吧。这里有和交互设计反复评审、沟通和快速出高保真原型做用户测试的大量工作。

最后就是输出了，这个按开发节奏和开发人员的工作强度来配比，现在输出已经不是什么很复杂的工作了，两三个人干一两天都能完事。

025 如何汇报设计方案

设计方案汇报时，如何讲好故事，使方案有理有据，关键还感染人？

我个人的建议是，任何一次设计方案的汇报要提前准备好以下几个关

键内容项：

一系列真实，有据可依的数据。美国谚语说，除了上帝，任何人都要基于数据说话。这个本质就是强调实事求是，聚焦在问题本身解决问题，设计作为解决问题的一种具体手段，入手的第一步就是从各种现象和数据中挖掘本质问题，定义面对的关键问题是什么。设计的出发点错了，后面的方案再完美都是没有意义的。

而且设计方案汇报大多数情况都是面对各种领导和客户，没有比清晰的数据更能说服他们的了。商业上重视的是求证，而不是感觉，感觉是靠不住的，有风险的。

一个来自用户的，具有画面感的案例。商业的基础是满足用户价值的同时赚钱合理的收益，无论是买产品，还是消费服务，本质上，最终消费者才是一切商业交易活动的根本。所以用户端的问题是最值得关注的，也恰恰是冗长的商业链条中最容易被忽视的，因为在面对大量的分析报告和商业计划书时，用户基本都被当成了一段数据或一个称谓。把真实有代表性的用户抽象为personal，把他们最直接真实的反馈呈现出来是很有冲击力的，形式不限于录音、录像、照片、模型。聪明的设计师不但会展现用户的问题，还会巧妙地让用户帮助自己说出想说的内容。

一个可被证伪的，客观的方法论。相比你对竞品的对比，描述设计方案使用的形容词来说，更有说服力的是来自专业学科的客观证明，"这里这样设计的话，用户会更容易点击到。"对比"根据费茨定律的验证，这个方案的点击效率会提高25%"，你要是客户，你觉得哪个方式更有信任感？这并不是什么技巧，或者设计师的装X法则。因为"你觉得"的事情只说明解决这一个问题的方法，而被证实有效的方法论可以解决一类类似的问题，被汇报对象会更倾向于ROI更高的说明方式。

026 新项目设计师的工作流程

对于许多新的App项目经常会有这样的困惑，在设计初期，只有最基本的设计参考（logo+主色值，整体的VI和设计规范尚未建立起来），设计师在拿到产品原型之后开始着手设计UI界面。这时候设计师最先要做的事情是什么？比如，先根据产品定位、受众等特性选定一个风格，然后制定一个常见的设计标准，设计师们开始具体到页设计，还是先集中设计一个样本页面，然后在样本页面中汲取参数和标准之后就投入到具体的页面设计中去，等到项目完成后，再集中整理设计规范，之后再对规范进行迭代？简而言之，对于新项目设计师建议的工作流程是什么？设计标准建议在什么时间点制定？

是整体改版设计，还是只做视觉改版？

新项目启动通常都有项目目标和整体的设计需求，如果目标不清楚，不单是设计师不知道该怎么做，其他岗位的同事也会没有方向，包括产品、技术、运营等；设计需求通常承接自产品需求，具体在这个版本中解决哪些产品问题，要分解到设计层可理解的范围，比如，产品目标是提升产品的留存率，那么产品需求可能是增加使用频率可能更高的新功能，也可能是提升旧功能的易用性或错误。这些需求会导向具体的界面设计和后端技术。

也可能是完全全新的一个产品，这个时候可以深入做一些竞品分析，完全没有人做过的事情大概不太可能，而且竞品也不是说你做个App，然后看看有没有类似的App。应该是找目前用户怎么处理问题的方式，比如你要做一个水下摄影的App，现在市面上可能没有相同的App，但是现在肯定有用户也是在做水下摄影的事情，一些传统领域的已有产品也是竞品分析的重要输入。

一般我们启动一个新项目设计大概是这么个过程：问题调查和分析 –

确定设计目标 – 组建团队，制定项目管理流程 – 关键决策人访谈 – 项目启动（有可能需要封闭，这里有行政和人事的支持）– 项目阶段性调研、概念设计、关键界面设计等 – 项目阶段性汇报 – 项目输出与开发落地 – 项目迭代。

设计规范是否一开始就制定，没有一个标准化的定义，通常设计原则等理念建设，需要在一开始和团队同步并达成共识，style guide类的产出一般要等视觉风格确定后才开始做，否则guide变动范围太大，频度太高也会失去指导意义。

027 支撑型UED

请问，对于处于完成产品线交予设计任务的支撑型UED团队而言，应该如何寻求突破？如何制定UED的年度KPI？

如果是在产品线内部的设计师，团队向产品线汇报的话，通常设计师多多少少都会背一些商业指标的KPI，因为产品线的商业诉求是很明确的。在这个情况下，能够帮助设计团队工作的有几个要素：设计线老大和产品线老大一定要对齐产品目标和年度计划，因为目标不一致是产生矛盾的起点；需要充足的技术支持，比如打点统计，后台产品运营监测等，没有数据的支撑，对齐目标就会变成拍脑袋，也容易互相甩锅；建立合理的、快速的AB testing机制和支持，产品迭代中大量的问题都是测出来的，而不是设计讨论出来的。

UED团队要和产品线的目标靠齐，总的思路是基于产品目标的基础上分解出设计可以做的事，建立并聚焦设计竞争力。

028 设计师自主发起项目

请问在设计师自主发起的项目中,如何推动并落实项目,如何有效地说服产品经理以及开发等?

"发起项目"的意思不是我们设计部想干这件事,大家一起来干吧。而是正式立项,走正规的项目管理流程,回答为什么要做这件事,这件事的价值,做这件事需要什么资源、支持、项目时间和收益分析,项目风险的控制,如何评定项目最终成功的标准,这些都准备好了,去老板那里讲清楚了,其他配合团队也认可了,才叫"发起了项目"。

现实情况中很多所谓的设计驱动的项目都是设计师暗恋的状态,自己做自己的,只关注设计层面的收益,不断强调设计的价值,希望大家尊重设计的价值以推进UX。没有好的落脚点和关注面,协作团队(产品、市场、技术、测试、运营等)为什么要投入资源支持你的KPI?

要推动和落实,就要从公司现在产品中的实际问题出发,洞察出一个需要团队整体参与的、可执行的、有明显收益的问题。如果是你设计部自己就能干的事,你自己干好就行了。

(1)走正式的项目立项,可以考虑让产品去帮助立项,重点关注商业价值和用户价值,带着用户数据和用户分析去,项目有正式发文,有组织架构,项目跟踪,项目经理任命才算OK;

(2)理解产品经理和技术开发的短期KPI目标,看看能不能包含在这个项目中一起打包完成,事半功倍,不要在主线工作外任意安排多余,无意义的所谓支线项目。公司的资源有限,产品运作的时间有限,用户的耐心有限,况且大家都是来打工挣钱的,不是陪你完成理想的;

(3)如果要启动一个新项目,最好先考虑如何申请项目奖励(物质和精神都需要),大家一起挑战一个目标,最后还是要分肉的,一开始要谈清楚这个。

029 如何把设计总结分享给设计团队

你好，最近做了一个设计优化（包括视觉和交互），整体数据相比之前好了一些，我想把这次设计总结分享给设计团队，请问我需要从哪些方面去做分享呢？

先介绍项目背景，当时发现了什么问题，为什么要做这个优化，你当时是怎么确定优化的范围和关键设计内容的。

把优化之前的数据做一个简单解读，为什么这些数据是关键的，设计的优化为什么又可以帮助这些数据改善，包括产品需求和用户需求的分析。

展现设计过程，把其中有挑战的，有障碍的部分讲详细一点，因为来听总结的同学会从这个里面得到最多的启发，以后可以用到自己的项目中。

优化完成后，你们怎么跟踪数据的，这些数据的表现要排除版本升级的自然流量、功能升级的影响和用户运营活动本身的影响，定位好多大的数据提升比例是设计优化直接带来的，这里面还要加一些A/B Testing的数据对比，如果你们有的话。

可以把这次分享的思路和结构做成一个模板，让团队的其他同学以后也可以用。

030 如何拆分设计贡献

对于由多方面因素影响带来的产品数据提升（功能升级、视觉优化、运营手段等），该如何把设计的贡献拆得尽量清楚呢？项目时间和资源有限，无法单独做视觉的A/B testing测试。

首先要看拆解贡献是不是合理（为什么要拆，有没有拆解的条件），再看准确拆解的方法（用什么方法测试和度量）。

你不妨问一个问题：怎么准确拆解开发人员对产品数据的提升的贡献？哪行代码促进了数据的提升？

每个专业领域有自己专业领域的度量方法，设计因为是一个交叉学科，所以多少会被作为最终评价的起点。

（1）UX在界面设计层面通常度量三个指标：可用性、参与度、满意度。

可用性的指标可以有：任务完成率、任务完成时长、错误率、整体可用性评估（一般由专家评估和用户测试组成）、系统性能指标（开发侧的性能维度和基础可用性原则维度）。

参与度的指标可以有：关注时长（比如视频、活动页面）、第一印象（初次体验后5秒内反馈）、交互完成次数（点赞、评论等）、NPS打分、交互深度（一个交互流程中点击次数与纵深度）。

满意度的指标要根据你们实际产品的功能设计和运营设计来度量，比如，你做了一个活动运营项目是积分抽奖，积分是否容易获得，每次抽奖的积分数、奖品价值，是不是真的发奖，怎么证明你是真的发奖，都会影响用户的最终满意度。这里面定性的成分比较多，单纯看数据没有意义。

（2）无论你是交互设计师，还是视觉设计师，要度量作品产生的商业价值，最后还是要和商业数据的采集、整理、分析、提炼绑定到一起。比如，一个视觉设计改版之前（大到整体改版，小到Banner的替换）总是有改版的目的的，否则就是浪费时间和人力，在起始阶段就需要确定这次改版的目的、价值、衡量价值的指标和度量指标的手段。如果这个改版的重要性很高，指标对于产品数据的影响很大，就应该提前设置各种打点路径和A/B testing的手段，并随时监控变化。说什么时间不够，资源有限都是借口，本质上还是对整体产品设计的不理解，或者懒惰。

031 "设计规范一致性"

我所在的公司是个跨地区多业务场景的公司，每一次做好设计都需要远程电话会议和总部的设计师过一遍，总部设计师会用"设计规范一致性"拍掉我们的很多发挥。我目前带了三个视觉在做一块业务，每当设计被拍掉，我明显可以感觉到团队同学的沮丧，也会觉得在"设计规范"下，没有什么可以发挥的余地，并不是觉得规范不应该存在，也不是不认同，但每次都觉得挺不爽的。请问，我应该怎么鼓励团队同学以及我们应该怎么突破？谢谢周大！

你这个问题是每一个大型产品，较分散职责的设计团队和产品特性团队经常遇到的问题。

要更好地解决这个问题，只有流程中上下游合作团队的沟通更加紧密，更主动积极地达成共识，避免信息差，才有改善的可能。

（1）梳理你们跨地区、多业务场景的具体场景条件和限制，跨哪些地区，这些地区的目标用户群特征是什么，具体差异化在哪里，本地化特点又是什么，形成一个符合当地的用户特性场景库，在具体的场景中讨论业务的诉求，包括总部的策略与本地化执行团队的策略——只有从目标用户出发，立足于场景，才能更好地站在规范外看问题，而你们讨论的重点应该围绕设计的目标，即是否满足了跨地区不同用户的需求，实现了业务场景的目标；

（2）如果总部设计师总是以"设计规范一致性"来作为评审的否定依据，你们要思考的是：单纯的一致性是不是不能满足上面的设计目标，如果在有限的一致要求内，利用已有的设计模式和控件，能不能满足我们的设计目标；或者是你们根本就没有理解总部对一致性的要求？大家回到规范本身，依据场景的需求，重新梳理一下"一致性"落地的范围和要求，找到根本原因，而不是大家都只停留在表面；

（3）设计规范的本质不是限制创新，而是减少设计方案出错的可能性，仅仅依靠设计规范是不可能有创新的，设计的目的也不是遵守规范，而是创造用户价值、满足业务目标。从这个优先级来看，有质量的创新应该是：满足用户需求（这个需求也许是通用的，也许是有地区特征的），有利于业务目标的达成（业务目标首先被设计团队整体理解并认可），不随意违反既定规范（比如不是设计师想"发挥"一下，就新增一个样式，创造一个控件，改变一个布局——若无必要，勿增实体），确实在设计层面有改变的必要（设计规范是动态的，不合适的，或者随着产品发展无法满足场景的部分就应该升级）。

自己的方案被否定肯定是不开心的，但是职业设计师必须在一定的规范体系内证明自己创新的质量，如果你有足够硬的依据，客观、科学地从用户和场景出发，应该不断据理力争，有句俗话说得好："你如此生气，只是因为你没有办法。"——多积累办法、手段、数据、方法论、用户洞察，设计方案的通过率一定会不断提高。

032 体现设计价值，提升员工积极性

周大好，想问下周大平时是怎么去向上推动体现设计价值，向下又是怎么提高员工积极性，制定提升计划的呢？非常感谢！

设计的价值一般不是通过向上沟通解决的，当然汇报和呈现工作结果很重要，但是你不理解企业和老板真实的诉求，那么沟通本身就缺乏效果。

（1）先了解当前企业的产品问题，从产品入手做设计改造是比较合适的，至于商业、战略、供应链、销售，这些先自己学习观察，不要觉得别人做得不够好，片面考虑问题，因为我们才是真不懂的人。把产品本身

看到的设计问题先总结出来，给一些建议和提升方法，展现自己的专业可以帮助企业解决问题；

（2）每次会议都有偏向的主题，不是自己强项的主题就先听，记录要点，探讨到设计层面的时候再发言。如果到你说了，就要言之有物，并且考虑到各个方面的利益平衡，别人关注的地方，这都要靠日常私下的沟通和要点储备。你要有一个认识：向上推动，不是向上面的一个领导推动，而是和设计有关的所有上游部门、机构、领导、员工；

（3）对于那种不怎么关注设计的领导，你和他说设计，他也是无感的。但每个领导都有自己关心的业务问题和业务数据，尝试把你日常做的事情绑定到这些数据上面，然后只汇报这些事情的成果和数据，远比你讲设计专业本身有效。因为对于老板来说，设计的方法论、专业、坚持、品质要求，都是你的工作，花钱请你来是依赖这些能力帮企业解决了什么问题，而不是通过汇报展现你的能力。

设计师员工的积极性一般做好几点：钱不能给少，这个少了任何人都不会有积极性；公司的整体业务发展是快速的，势头很好的，这点就能激励大多数人与公司一起努力了；日常管理不要假设员工做不好事，应该更信任员工，在一些小决策上大胆放权，让员工建立起自己决策、自己担责的意识，这样他自己就会去提升能力，改善环境，保持学习。

（1）不是每个人都要每天活在鸡血里面的。允许员工有波动，是符合人性的管理，在冲锋的时候能抗住，就要找时间让大家放松，这样松弛有度，员工会更积极；

（2）制定提升计划，要根据员工的兴趣来，而不是强行要求，人做一件事如果不是发自内心的认可，往往就会敷衍。如果你确认是因为懒的原因，建议尽早换人，因为懒这种性格是不可能靠刺激去修正的；

（3）制定那种1~3个月的所谓学习计划，一般都是学校思维。真正有用的是在工作过程中即时教育，近期发现团队频繁出现某种问题，需要

有针对性地就这个问题来探讨，形式可以是例会，也可以是工作坊，甚至是茶话会；每一次设计的评审，你的专业意见就是一种培训的机制；帮助大家建立更专业的设计流程，运用更高效、更现代的设计工具，同样是对设计师能力的提升。这些多样化的刺激、要求、鼓励、提醒，最终在设计团队中建立起一种凡事找方法、不怕挑战的氛围，才能让设计师真正提高。任何静态的培训，知识的有效期一般都只有半年，不能解决在不确定环境中不断发生的问题。

033 怎样做设计决策

周老师好，有问题想要请教，通常设计中的决策是怎么做出来的？依据是什么？怎么判断这个决策的准确性？ 这也是最近我困惑的问题。

设计的决策伴随设计的整个过程，也是设计过程中价值最高、难度最高的部分。在初期的阶段回答为什么要通过设计解决某个问题、为什么采用某种设计方法而不是另一种、为什么要选择某个设计方向、为什么这些设计方案对我们的目标用户是有价值的、为什么几个不同的设计方案中会选择这一个，这个方案为什么能达到我们期望的设计目标？这些问题都是设计决策要考虑的。

通常有高级设计管理者（这个管理者通常也会和产品、技术、商业管理者密切合作）的团队，最终设计决策都是由他来决策的，期间可能会参考更高层领导的建议或者战略目的；如果没有相应经验的设计管理者控制品质，通常都是产品负责人或者老板直接确定某方案。

做出设计决策基本的依据是：商业战略目标，用户满意度与口碑评分、可用性测试结果和易用性专家评估、品牌规范、设计原则或设计指南（以保证一致性）、关键数据指标反馈、美学逻辑。

但作为设计管理者来说，更多时候的设计决策都是各种条件限制和综合平衡后的结果，所以越大的、越成熟的产品往往做出的设计决策都是非常稳定，甚至是有点保守的。除非这个设计目标一开始就是奔着颠覆式的创新探索去的，但一般到落地过程时又会理性的思考各种后果。

因为对于设计决策的准确性来说，设计师和设计管理者的视角是不同的：

（1）设计师认为的准确性是：不要用回第一稿、一次通过率、认可设计思路并赞同、专业导向、UCD用户视角，如果老大通过了这个方案，老大的老大不认可也不要回过头让我背锅；

（2）设计管理者认为的准确性是：多次修改直到没有更好的方案为止、满足商业价值、技术成本、沟通成本、用户满意度、运营压力和三方合作耦合性、设计原则是否应该升级、这个决策的ROI究竟如何、是否有Plan B、任何设计都没有绝对准确，只有相对准确。

034 如何做专业体系化建设

周老师您好，目前我们团队在公司是作为设计资源池来支撑各条业务线（团队由用研、交互、视觉、前端组成），公司的产品、项目比较多，产品型占30%、交付型占70%（针对后台类型的项目，也做了组件化），设计人力跟随业务增长不断扩大，长期存在人力吃紧的情况，专业能力提升缓慢。基于华为或者其他大公司的设计团队，有没有可以改变的运转模式，基于运转模式，如何做专业体系化建设？（也考虑过一般性或者特殊性需求进行外包的方式，外包如何管理也没想好。想要改变目前团队的运转模式，做一些体系化建设）请求专业性指导！感谢。

其实腾讯或者华为这样的大企业，内部的设计团队也会遇到类似的问

题。目前互联网产品的发展现状对设计团队的要求应该不仅仅是交付，随着业务阶段不同，也会要求设计团队产出满足用户需求的创新设计、产品概念、大版本整体改版、小版本迭代演进、运营设计等。对设计管理提出了更弹性的要求，也对设计管理者的挑战越来越大。

做专业体系化的建设前，要回答非专业的几个问题才能给出具体建议：

（1）公司或者产品现状对于设计的依赖究竟是什么？设计对于企业的成功来说，可以做很多事，也可能什么都做不了。准确地诊断现在需要一个什么样的团队，是回答这个问题的根本，只有那种确信好的产品才是企业命脉的管理者，才会要求建立一个专业的设计团队。否则你们的矛盾仅仅是围绕在"专不专业我不知道，反正没有满足我的需求"这个层面；

（2）对于研发（通常设计师在职业序列里面是划归到研发线的）支持团队来说，是企业的成本，所以如何在研发投入适当的情况下，产生高于成本的价值是每个老板关注的。这就导致了需求增加—招聘更多设计师—为了让人手饱和，增加更多需求—人继续不够，这个恶性循环是不可持续的。问题的症结在于产品团队也许没有对研发投入的平衡感，缺乏成本意识，所以必须要和老板，产品团队就目前的研发现状与质量做一次排查，我们究竟是无效的需求多了，还是人员的效率没有激活，还是软性沟通成本太高，导致人员都放在了不合适的位置上；

（3）你们和业务线的结算关系、合作关系是什么？如果产品和项目这么多，人员数量不够，专业度也参差不齐，最容易演变成"只选择那些对设计团队价值更大的项目去支持"，最后还是在内部造成更多的新问题。如果产生了这样的问题，那么运转模式的转变很容易——集中式的设计中心会被拆散到各个零散的业务线中。这种情况在国内的很多UX团队中都出现过。

在确保以上三个问题有清晰答案的基础上，我们再来谈"如何建设设

计团队的专业度"才有意义。

（1）优先重点培养团队中的一线主管，就是那些天天和设计师一起干活的人，小Leader，他们的水平直接决定了一个小设计组的成员专业能力、眼界、软技能和职业性。他们对团队在文化和氛围上造成的影响远远超过他们的岗位职责和薪水；

（2）建立设计团队的知识共享库，设计方法论（包含设计、沟通、协作、ROI计算等），甚至考虑将这些东西工具化，流程化，植入到每一个新加入的设计师脑中；

（3）在设计决策的过程中，尽量让一线设计师参与每一次讨论，不要做领导直接决策只让设计师执行的事情，一次都不要；

（4）你们的设计总监要致力于建设团队的凝聚力，凝聚力靠的是他要能抗事，他的专业水平足够将设计的专业度传播出去，因为一线的设计师去讲，别人可能不会认真听；

（5）你既然觉得专业提升缓慢，就应该去分析缓慢的原因，而不是仅靠作品输出的品质来对比，任何一个团队都不缺问题，但是大家缺的都是方法，更缺那种愿意去做的人；

（6）管理团队要有定性，如果现在的企业环境和产品阶段就是对现在团队模式的自然选择，那么不改是不是也是OK的？设计师也挺不喜欢成天搞运动、搞革命；管理团队必要时也要有弹性，也许是你感受到最近团队中爱抱怨的设计师多了起来，大家的冲劲不够了，但也许不是所谓的缺乏体系化造成的，找到问题的根本，再去考虑从哪里着手；

（7）体系化是长期改良的结果，不是一开始就设定好框架去操作的，可以先找到团队中最突出问题，作为突破点，成立一些专项，去运用你觉得先进的方法，在专项中放入最开放、最愿意变革的设计师，然后为专项找一个能短期反馈的评价标准，做成成功案例后沉淀出案例分析，再逐步推广。

第二部分 / 设计行业认知

035 如何看待咨询公司收购设计公司

如何看待现在的咨询公司都在收购设计公司的现状？

根据John maeda 在Design in Tech这两年的报告中体现出来的，确实有很多大型的咨询公司和互联网企业（划重点）都在收购设计公司，但和企业数量的总体相比，还是占比很小。这和行业、企业的发展状态尤为密切，消费者业务一直扮演商业的重要角色，随着信息过载，选择变多，需求的垂直细分加强，设计的重要性变得空前重要，设计人才的成才率一直很低，所以收购一家成熟的设计公司是在获得设计竞争力和商业快速发展之间最高性价比的选择。

但这是收购的唯一理由吗？不是的，成熟的设计公司背后拥有对设计产业链的洞察，各种类型（甚至有上下游合作关系）公司的合作经验，以及对这些企业的团队了解。在一定程度上，他们知道一家公司在设计层面的投入，产品成功的原因。这在商业上的价值，远远超过让这些设计公司输出设计方案。

最后，就是对人才的垄断，设计行业中从院校到行业组织到公司团队再到设计公司，人才之间是有千丝万缕的联系和传承关系，垄断人才的价值远超公司本身，它对设计竞争力来说有利无弊，花点钱也是值得的。

036 如何考虑用户体验

可以分享下关于用户体验相关的内容吗？

比如设计一个系统时怎样去考虑用户体验？

大概先要考虑三个问题：

（1）企业内部学习很有必要，小型企业保生存要靠业务拓展，中型

企业求发展要靠市场和产品运营，大型企业要永续得靠价值观和文化建设，这里面或许有建立知识管理体系的需求，学习平台是这个体系的一部分。

（2）有这个想法的企业可能想做，或者已经在做，他们的需求是什么？需要研究清楚。如果想做，那么目的是什么？如果已有的用起来不顺手，是什么原因造成的？现有数据是否可以无缝同步到你的平台上。

（3）企业对员工的诉求主要是创造绩效，所以鼓励学习掌握的也是本企业独有的文化，项目经验，绩效标准，这里面有不少牵涉到商业机密，怎么让企业放心地用你的平台？这个问题要仔细考虑，作为企业来说，选择一个服务，价格和易用不是第一优先级因素。

037 怎样介绍交互作品体现设计水平

工作中仅接触到常规迭代的小需求以及边缘产品，求职时这些项目经历无法打动面试官，也体现不出设计水平。想问下如何"丰富"这些项目经历？或应从哪些角度介绍交互作品来体现设计水平？

产品没有是否边缘的问题，只有做得好与不好，所以即使是很小的产品，也有创新和做深的可能，区别在于其设计思考的深度。一个弹出框、一个动效都有很多研究空间。负责的事情很少时，集中展示自己的深度，通过深度地积累再举一反三扩展到整个模块。

设计水平不能单纯靠项目经历说明，在微信这样的产品中，也不是所有人都负责很重量级的事情。面试时，合格的面试官都会关注你具体负责的事情，而你是如何发现问题，又能提供什么样的解决方案。

交互设计作品的展示重点在于思考和解决问题的过程，不是只展示线框图和简单的用户研究报告。

"丰富"当然也有项目量和重点项目的积累，很多设计师跳槽也是在寻

找这样的机会，如果个人发展速度已经超过公司和产品的发展速度，那么就可以跳槽了。

038 为什么主流电商的App Banner那么窄

目前主流电商App的Banner广告并不窄，从单位广告面积的角度来看，甚至比以前还要大了，只是大多数商家都选用了沉浸式头部操作区样式，把搜索栏等做了融合。

电商平台产品是以成交率为导向的，所以界面上可谓寸土寸金，无论你是卖CPS，还是卖CPM，界面上的每个按钮、图片、文字都有它的"坪效"（一个餐饮界的术语）。

所以，在有限的面积中，更好地展现内容，提高转化，降低浏览和跳转成本，就是设计师需要考虑的问题。

与搜索栏、品类入口区，甚至和主导航栏的融合，都是为了更好地为商业转化服务，一般在品牌日、专属定制的活动中经常出现，这个部分应该是包含了品牌广告的投放费用的。

电商产品的任何设计都不只是简单地考虑设计的专业本身，要更多地考虑商业因素。

039 如何看待PD

怎么看待产品设计师（PD）这个title？

它跟UXD、PM是什么关系呢？

UXD通常指用户体验设计部门，或者用户体验设计岗位，其中细分

有：IxD-交互设计师、VxD-视觉设计师、UxR-用户研究、FE-前端开发（也有利用UI开发的）。

PM通常指Product Manager（产品经理），非常普遍；也有指Project Manager（项目经理），比较少。

PD是Product Designer的缩写，有从设计师岗位延伸兼任产品经理职责的，也有本职工作是产品经理，但是也兼任交互，视觉设计工作的。从工作范围来看，PD当然是全面型人才，负责产品全过程的体验、商业、产品价值与产品竞争力。

我在实际工作中，直接看到使用这个title的人比较少，国内大部分集中在创业公司或中小型公司中，国外挂这个title的，一般都是Senior Designer，但是介绍时更倾向说自己是UX Manager 或 UX Director。

040 设计师如何构建自己的知识体系

工作中如何提炼整理方法论，请周老师推荐修炼成您这样大牛的相关书籍资料和方法。

关于"我这样的"：参考我的经历没有太大作用，我自2004年意外进入这行（本来是以网页设计师招入公司，结果公司接了一个手机GUI界面的单，硬做硬学开始的），我们这波人是随着时代需要成长起来的，如果没有手机的智能化发展，没有移动互联网的原始积累，没有各种基于通信和互联网的需求爆发，UX这个行业发展速度就不会这么快，相对地，我们这波人也不会成长这么快。

关于"快速提升"：即使是行业发展这么快，我也干了13年了，现在我并没有觉得自己有多么"大牛"，这不是谦虚，你经历过的项目越多，学到的越多，看到的越多，越觉得自己还有很多提升空间。这个行业普遍

眼界是比较窄的，做了一点还可以的作品，写了几本书，再加上一个大公司唬人的岗位title，很容易被认为是"专家""大牛"。其实今天再看这些，对比其他行业，这也不过是职业人发展过程中，比其他人更勤奋一点，多干了一些事。真正触及对行业，对社会的改变一定是某个组织，某个团队共同努力的结果。

关于"书籍和方法"：没有几本书、几个方法可以帮助你快速成长的例子，通常有人叫我荐书，我都是建议把Amazon搜索"UX"出来的所有书籍，前面5页结果买来全看了，这是基础输入，达不到这个量谈不上"读书"。方法也是，任何公司，任何行业的设计方法你都要去了解，这是分析解决问题过程，研究别人成功和失败原因的必要训练。除了看书，学习方法论分享，还要保持每天（重点：每天）大量输入与设计、生活相关的信息，Medium、Behance、Google、TechCrunch、Verge等科技，设计、生活方式类媒体内容都要看，每天200条左右吧，这也是基础量，但是大部分人坚持不了而已。

关于"工作中提炼方法论"：其实设计思维的方法论就那么几个，不同的是在工作中的具体商业需求，产品需求，用户价值的衡量，产品迭代的方式。市场竞争的情况不同，所以设计方法论的提炼一定带有上面这些内容的影响。以移动互联网类型产品设计来看，设计方法的影响因素有：移动终端的技术变革，终端在目标市场中的渗透率，用户传统需求与在线体验的连接速度，目标市场消费能力与消费习惯，用户成长带来的消费文化转变，你的公司在这个环境中的发展阶段、地位，产品形态，团队整体能力等，这些都是定制合适当前需要的设计方法的前提。无论怎么定制，设计方法的基本要素还是：研究–洞察–发散创想–确定方向–收敛创想–形成方案–测试方案–持续优化。

关于"构建自己的知识体系"：我不认为有什么所谓的知识体系能够帮助设计师解决所有问题，想用一个确定的知识框架来面对不确定的市场

和用户，多半都是为了偷懒。"知识体系"的潜台词是更有逻辑地思考问题，训练设计逻辑比单纯积累知识有价值。

训练设计逻辑的方法：每个月写一个Keynote，自己定一个自己也回答不了的问题（可能只是暂时回答不了，比如：为什么中文字排版看上去没有英文排版好看？），模拟你要给老板汇报这个事，然后把它写出来，讲出来，训练两年，你的设计逻辑应该会有很大提高。

另外，职业习惯和职业心态应该是最重要的。始终保持热情（8小时工作以外你是不是还有兴趣保持设计视角生活？），开放心态（你是不是愿意和各种不理解设计的角色耐心合作？），反思现状（出了任何问题，先想想是不是自己的问题），积极沟通（你不说，别人不会知道你在思考，那你只能接受别人思考过的结果），持续学习（知识永远是不够用的，智慧才是真正的实力，但是来自实践和交流的知识却是智慧的基础），初学者心态（不要随便评价一个事"很简单"，弄清楚了再说）。

041 团队没有明确方向怎么办

最近我们团队要做一个全新的品牌官网，没有明确的需求，没有产品经理，几乎所有的底层架构、页面设计、用户体验都要由设计师来完成（此前团队做电商设计居多），想请问你在这样的环境下有没有好的建议或方法？另外，我个人想尝试设计自适应页面，但是从来没做过，有点无从入手，不知道有没有什么方法可以临时抱抱佛脚，能快速熟悉相关的思路流程以及支持后期技术实现等等。

为什么要对品牌官网进行改版？这是第一个问题，如果没有人能回答，就去问产生这个需求的人，可能是你们老板，可能是团队第一负责

人。通常大型改版都会牵涉到产品大版本更新、品牌定位升级、业务策略转型等关键因素，不知道为什么做，就不知道要改成什么样。没有明确的需求只是传达沟通的人能力不够，不会空穴来风。

"自适应页面"，你是说响应式设计吗？先理解清楚基本概念，然后搜索一些基本的响应式页面技术文章看看，你起码要知道HTML、CSS、JavaScript、DOM结构、jQuery都是干嘛的，写几个没有样式的小页面看看。然后了解一下什么是响应式框架，很多东西被人都用框架封装好了，不需要自己用蛮力写，看看链接CSS Design Awards上的好作品，这里面的设计基本都符合响应式原则，有较好的浏览器兼容性。

剩下的就是做，带着项目需求做，反思哪里可以更好，不断重复。

042 去中心化概念

可以给我们分享一些去中心化的概念的成功案例吗，或者能有一些系统资料，能说清楚这个概念的吗？

以前的事物之间的联系是线性的因果比较多，"有一个原因，必然有这样的结果"，这在简单模型和确定的事物中是成立的。但是随着网络化的普及（是网络化的结构和行为，并不是单纯指互联网），节点和节点之间的联系与影响形成了非线性的因果关系。

这种非线性的关系，通常是开放式的、扁平化的、平等共享的。这就是去中心化的基本概念。

互联网是极具去中心化特征的代表形态，从Wikipedia，到Twitter、Facebook、比特币，这些产品都是去中心化的成功案例。还有一些大家不太熟悉的：使用VPN和软件BGP路由器建立的去中心化网络AnoNet，自己托管网站、电子邮件服务器和云服务的操作系统和软件堆栈的arkOS，

P2P通信协议BitMessage，用于安全匿名公布数据和应用的加密系统Cryptosphere，P2P数据储存系统Drogulus，不需要基站通过P2P彼此打电话的Serval Project，用于创建分布式以太网的开源应用ZeroTier One，等等。

去中心化不但改变了人类沟通和组织信息的模式，也改变了生活方式和价值观，比如强调平权、人人发声、垂直领域的兴趣社交、组织无效、个人自媒体化。

关于这些抽象的概念和具象的表现，推荐看凯文·凯利的书《必然》。

043 如何处理好产品中广告融入和用户体验的关系

现产品在达到亿级别的用户量，现发展模式下，广告是整个企业营收的主要来源。在这种模式下，针对如何处理好产品中广告融入和用户体验的关系，如何控制好平衡，可以分享下原生广告做得比较好的例子吗？

广告、电商、增值服务，一直是互联网产品（特别是流量聚合的大型互联网平台产品）的商业变现的三驾马车。

广告融入和用户体验的关系，做得相对平衡的，从国外来看是Google、Facebook、Youtube做得最好，国内是微信（朋友圈+公众号）、腾讯新闻、今日头条做得最好。

有一个误区需要注意，通常用户视角认为的那些"更照顾体验，看了不烦的广告"，恰恰是经过精明设计的更有商业价值的广告，能够从用户身上获取更多收益的设计。

以Youtube的可以5秒跳过的广告而言，这是一个广告测量的方法，因

为你知道5秒之后就能马上进入视频,所以这5秒你一定会盯着屏幕,甚至把鼠标预先挪到那个倒数框里。这是在记录,确保你真正在看,内容质量更高,兴趣匹配度更高的广告,你会选择看更长时间或看完,这给了平台统计精准投放的数据;其实,保证优秀的用户体验,可以吸引更多有钱,有质量的广告客户来投放,因为质量好的广告主自然想找质量好的客户(也许是ARPU值更高,也许是传播意愿更强)。

相关内容可以搜索一下Trueview相关的研究文章,这是体验和商业紧密结合得非常好的例子。

044 设计中心化与非中心化

想了解设计中心和非中心化跟业务线走这两种组织结构各自的优势利弊。

(1)设计中心化团队为主的形式

这种形式有利于在设计团队在氛围建设、团队归属感、荣誉感,以及专业成长上做得更好,从国内来看,通常规模超过50人的团队,在整体团队气质、专业度和成长性上都要明显好于小规模的分散到产品线的团队。从设计的视角看问题,用设计的语言沟通,职业的认同感会好不少,很多企业对设计的不理解也让设计师更认同中心化的管理方式。

其不利的地方是,如果团队规模太大,集中式管理势必出现效率降低的情况,设计团队独立考核也会出现面对业务线"挑活"的情况,能够对设计团队有更大收益的项目优先排期,优先安排骨干设计师支持等,这也很容易引起初创和发展中业务团队的抱怨。

(2)非中心化的跟业务线的形式

这种形式有利于更敏捷的服务于业务,更实用主义,强调需求理解,

满足业务的商业成功，由于长期聚焦服务于某些业务线，所以对业务的理解会更深，更懂得如何在业务中平衡商业和体验的关系。

其不利的地方是分配到业务线中，很容易仅仅受限于项目交付和满足需求以及专业的横向建设，设计师的团队建设很容易被业务线干扰（因为大部分的业务线带头人不是设计出身，也不理解为什么需要为专业建设多花钱，认为这都是设计师回家后自己该做的事）。

另外，如果一个业务线出现萎缩或发展不顺利，那么设计团队也就失去了支撑，无法像中心制管理那样很方便地重新配置人才。

所以，现在流行的做法是，在团队架构和组织层面上仍然使用中心制管理，保证专业建设、人才吸引力和设计氛围的建设，在项目支持上采用分层分级的工作室方式，把设计团队原子化，分配到产品线和业务线中，保证业务支撑的敏捷。

045 关于购买第三方的表情的问题

本人公司想在App中购买第三方的表情，这个去哪里购买？价格大概在什么区间？是按年交费的好一点？还是买断的比较好一点？

是你们的App产品需要采购第三方表情吗？要规划一下采购量、风格和后续整体采购计划。大量的需求可以在官网建一个频道，让第三方表情制作者来提交，微信就是这么做的。

微信的第三方表情是买断的，且不允许在另外的平台再次销售，管理比较严格，当然微信的用户量足以支撑这个购买策略。

如果只是买一套先用着，完全可以自己联系表情作者，双方商定价格，这个弹性很大，一般可以按CPS（按单个用户购买）或者CPU（按单个用户使用）的方式计价，表情这个东西，除了开放的emoji以外，通常

社交产品都是建议自己做,非社交产品用表情的意义不是特别大。授权买IP的方式,因为没有市场统一定价,一般都是按情况处理,里面对商务谈判的要求比较高。

046 如何看待信息不对称的问题

都说互联网是解决信息不对称的问题,你怎么看信息不对称的问题?

(1)公开信息

关于这类信息,只要自己能提出问题,掌握合适的信息源一般都能找到。从公开信息中制造不对称主要依赖—"谁更快",比如你可以提前24小时采集到,时间差本身自带价值;"谁信息来源更广",比如别人只能搜百度,你可以搜Google,别人搜英文Google,你还可以搜日文、德文、西班牙文Google,综合性也自带价值。

(2)非公开信息

这类信息没有广泛存在在互联网或其他媒体上,主要是因为这类信息并不能引起广泛受众的兴趣,但掌握后往往有巨大价值。比如来自教育的个人思考模式、来自实践的个人经验和教训、通过频繁训练得到的个人技能。

非公开信息还来自于社交关系链含金量和社会阶层的封闭度,比如你亲自听到马云的内部会议讨论和网上流传的马云金句的价值是不同的,你参与到某个圈子内的高端信息互换也比尾随某个名人合照来得更有含金量。任何非公开信息都有贩卖价值,而且不依赖成本定价,找到高端渠道可以卖得很贵,也可以简单化以后做成"干货",成为吸引流量的工具。

(3)私有信息

每个人都有一定比例的私有信息,但大多数人缺乏分辨能力,误将公

开信息和非公开信息认为是私有信息,并直接售卖,这不是不可以,但很难建立长期的供需价值壁垒。

一个地方的包装盒供货商提前知道本地会新建富士康的厂房,所以提前在附近建厂就近生产,贴身服务,所以快速致富;一个消费电子产品品牌直接和预期热门的游戏做深度品牌合作,产品运营,快速引入目标用户,销量喜人。

私有信息通常依赖实地调查和商业敏感性,也有一定地域性和主观条件性,通常来不及也不会作为分享的资源,赶紧卖出去才是正事。

私有信息在完成第一轮变现后,会引起广泛注意,进而变为非公开信息,到公开信息,再在传播链上稀释。这也是导致学习炒股、炒房的大多数人最后仍然处于学习状态,而不是直接获得成功的原因。

047 设计师如何转型成AR和VR

我是电商公司的设计师,最近想学习AR和VR的相关知识,有些疑惑点想咨询,问题如下:

①AR和VR的区别是什么?

②AR和VR在电商领域可以运用在哪些方向?运用前景如何?有没有瓶颈?

③作为设计师如果想往AR和VR方向转型需要哪些能力?如何学习?

关于AR、MR、VR的区别只是停留在概念层的区别,具体的技术应用有不同形式,知乎上对于这个问题已经回答得很清楚了。

按照目前的互联网产品逻辑,流量在哪里,交易就在哪里,所以电商的下一阶段一定是自造流量,聚合分发,短路径变现。比如,你到电子城逛街,扫一下商品上的二维码就完成了购买,还可以看到用户的评论;你

逛Shopping Mall，拍一张衣服的照片就得到了最适合你的尺寸，官方的折扣以及买家秀的合集……让用户获得更丰富的信息，减少决策的环节，提升购买的效率，肯定是电商追求的。

我非常看好AR和VR的前景，但瓶颈依然很大，首先是掏出手机获得XR（AR、MR、VR等），这需要信息输入，这个习惯养成就需要一段时间，需要类似红包激活微信支付一样的爆炸式场景；获得信息后，信息是如何流转的，存在App端，还是设备端，各端之前的数据是不是互通，标准谁来制定，大家愿不愿意遵守；消费实体产品的话，还涉及接入生产厂家的产品信息，匹配的信息整合，也会对传统广告运营产生影响，这些已存在多年的环节上的人利益受到影响，才是最大的普及障碍。

设计师需要准备的是：充分理解软硬件技术基础和实际能力，不要天马行空不落地；对用户和真实世界的理解要更充分，过去做App都是基于虚拟空间和平面维度，AR和VR等环境因素介入后，三维空间的理解能力要提高，人的各种行为、态度、情绪在这样的空间下会变化。

分析应用实例是比较现实的，看看这些应用用在哪里和哪些产品形态，看看背后的技术团队和公司，顺藤摸瓜到相应的技术提供商、专利保护、产品应用的用户评价等信息，做一些综合分析，这样以后自己做产品时，也有一个大体的思维框架。

048 推荐一些好的企业软件

有没有用户体验好且颜值高的企业软件推荐？除了已知的SAP、Oracle、Slack、Asana以及国内的明道、钉钉等。

企业类服务，设计做得最好的当然是Stripe（https://stripe.com）

049 打造成交场

单平台布局、全网布阵（涉及一个前提，占位）、单层次制造参照系，打造成交场。这句话如何理解？

大概看了一下，除了自己制造的一些名词以外，并没有什么新的东西，模糊概念一般都是成功学的玩法，我简单理解后说一下（我拿奢侈品举例）：

所谓单平台布局，先把主营业务做好是关键，拿阿里来说，平台是没有意义的，它是因为更好地提升了交易效率，把买卖这件事做好了，才逐渐发展成平台的，哪个平台会上来就知道自己是平台？所以做时尚，做奢侈品，首先还是你自己卖的手表、包包、衣服本身的设计，质量要好。

全网布阵，应该是在产品品类和市场范围上逐渐扩展消费者对你的认知，你可以搜一搜LV、Hermes、法拉利这些品牌做了多少类产品，这都

是在用品牌做跨界变现，这其中当然有成功，也有失败的案例，比如雕牌洗衣粉去做矿泉水，你会买吗？所以布阵是布自己有能力控制，消费者心智能接受的范围，"全"不是关键，"准确和自然"才更有效。

单层次制造参照系，可以理解为锚定自己的阶层，比如各大品牌每年会利用时装周做高定系列，用顶级的电影节、音乐节输出自己的品牌给明星，这些都是让消费者做消费参考，"你信仰什么，你就是什么""你穿什么衣服，你就是什么人"。

成交场理解为生态建设，商业是提供用户价值，并建立信任感的过程。信任感的建立只靠你自己做产品、打广告、搞促销肯定是不够的，特别是对高端产品来说，所以生态中每个环节都很重要。比如，发布时尚和色彩趋势的权威第三方机构，专业的时尚媒体，参与标准制定的顶级品牌，顶级品牌的不同等级的系列产品，Zara、H&M的模仿和快消更换……你以为他们都是在各自做各自的事情？这一系列看似无关但又在强调一个内容的生态链，让你深陷其中，这就是"场"的能量。

050 职业发展问题

请教一下：智能停车类App，智能家庭类App，房地产类App（例如房天下），这三个方向中，哪个未来的职业发展会更好？（除去个人兴趣的因素）该从哪几个角度去思考呢？

职业发展看三点：个人能力、热情维持时间、行业趋势。

无论哪个行业，都有做得好的公司，做得差的公司，当然比较热门的行业的公司，遇到好公司的概率相对会大些。"好"对你来说，可以具体到是否愿意培养员工，分享收益给员工，同事的水平与协作度，有没有复杂的公司政治或人际门槛。

如果你是为了刷经验，那么就选择发展势头好的行业（比如互联网）中最有挑战的公司，其他的条件可以暂缓，毕竟现在公司的发展变化比较快，谁都不知道五年后会怎么样；如果你是为了更快地挣钱，那么去比较大的公司的热门产品的岗位是有帮助的，但是这种岗位竞争也很大。

长期来看，房地产的红利期已经过了，房产类App这种产品本质是广告分发，肯定会受影响，不看好他们的长期变现能力；智能家庭方向是有长期价值的，因为家庭内设备入口多，家庭服务需求、家庭娱乐需求、家庭关系协调等有很多空间可以挖；智能停车类本质是重O2O服务，资源卡在停车位拥有权的一方，App能做的无非是效率提升，变现路径也很长，短期盈利可能性很低。

选择什么公司还要看公司未来对你的能力提升是不是有帮助，如果是那种只为了使用你现有经验解决问题，在解决这些问题的基础上，你又不能提升新的能力的，建议你谨慎考虑。

未来的职业发展看的是个人，而不是公司的产品本身，一个公司本身的策略、产品计划、发展方向都在不断地调整，所以人一定要比公司组织有更强的弹性，才不会被淘汰。与其看这几个行业产品的现实情况，更应该分析一下这些产品背后的用户场景、商业模式是否能够支撑它顺利长大，毕竟产品没有成长空间，公司就会逐渐进入颓势，而你也会很快进入下一个换工作的窗口期。

051 共享单车的旧车怎么办

在扫描单车二维码（例如ofo）时，会遇到二维码被涂改，这时就要再去寻找另一辆车，使用时感觉很麻烦。对此单车的厂商也在新车中进行改进，那旧车该怎么办呢？

共享单车的二维码问题不会导致旧车无法使用，重新生成后替换就行了，共享单车平台每天都有维护的卡车装着新车，去替换旧车的，这也是他们现在最高的成本之一。

052 人工智能和设计的关系

您能聊聊人工智能和设计的关系和发展趋势吗？

现在已经有很多设计师在思考AI与设计的关系了，也做出了一些准AI类的产品，比如阿里团队研发的鲁班系统，将设计过程中比较容易抽象成模式的工作（比如图片的识别和抠图，符合阅读规律的排版）进行自动化。

我对科技的发展一向持乐观态度，所以我不支持"AI时代的到来，会完全替代设计师的工作，让所有设计师失业"，相反我认为AI的不断进步与运营会提升设计师的工作价值，帮助设计师更好地开展创意活动。

个人判断AI进入设计行业能够做的事情可以分成三个阶段：

（1）将能够模式化的表现层设计进行自动化，提升设计产出效率，降低客户成本。

比如现在很多电商网站，线下密集的各种活动运营设计，对设计的品质要求在60分以上就行（设计的品质与经济水平、消费者环境、产品品牌需求相关，不是说不需要更好的设计）。通常这些海报、Banner、展板的设计都是快速消费品，基本属于设计素材的排列再组合，那么它的品质只要满足信息传达清楚、视觉阅读顺序和视觉感受合理、符合一定版式规律就行。这种设计是完全可以通过机器训练、机器学习达到输出要求的。用户直接通过采购这种自动化的方案，去掉在信息不对称的市场中寻找初级设计师的中间环节，快速达到商业目的。

这里面有两个硬需求。人的时间总是宝贵的，而且人会累，所以低价

格的设计合作，经常会让设计师不想改，且追求短频快的客户自己也没有能力一次性传达清楚设计需求，那么机器输出和选择的方式会更加直观；人的速度再快也需要思考，找素材，打开PS拼图，沟通等过程，机器可以把这些重复的事情24小时不间断地在后台积累，运算速度也比人工快，所以出方案的速度会非常快，恰恰可以满足很多追求速度的客户需求。

（2）将复杂设计项目过程中，涉及多模块、多环节合作的设计协作助手化，减少不必要的观点冲突和专业视角缺失。

一个成熟的商业产品和服务涉及的环节非常多，以消费者电子产品为例，市场分析–用户洞察–需求分析–项目启动–外观设计–硬件设计–软件设计–测试调教–制造生产–渠道销售–卖场设计–售后服务……这么多环节都是用户体验的场景。但是，没有一个人可以把所有环节的UX相关问题都跟踪到位，并反馈执行到企业中；也没有一个人能通晓所有环节的痛点，知道每个上下游环节之间最大的沟通障碍、协作障碍是什么。这就诞生了各种工作流程，企业通过流程和制度来形成标准化，也会开发相应的工具来管理这些过程。AI能力的介入，可以进一步将这个过程中过时的，不够完整的，不够人性化的部分改进。比如，现在视觉设计师和开发人员的设计还原检视，一般都是两人坐一起面对面沟通细节（这样效率会高一点，邮件来回更慢，更不清晰）。AI能力介入以后，视觉设计师可以在设计工具中依赖design guideline输出文档，这些文档标准AI可以告诉开发者的IDE如何理解，开发出可运行程序后，AI可以自动跑界面测试，如果出现"差了一个像素"的情况，AI组件自动生成BUG单，开发者修改即可（甚至可以自动修改）。

（3）直接在产品中变成用户的私人客服，解决用户现场出现的问题，提升产品整体体验。

用户与设计者、开发者不能直接交流是现在体验问题的根本原因，如果每个用户和每个开发者之间就像老公和老婆一样的紧密联系，那么任何体验问题都是一句话的事。但现有的产品形态和能力，商业成本与服务能

力都达不到。

我们试想一个场景：以后你的手机上有一个AI观察员，你在使用手机过程中，它会知道你的喜好、习惯、犯过的错误……结合它的大数据能力，别的用户也犯过同样的错，但是已经解决过了，它立即将这个方案告诉你，或者在后台就自动解决掉了。那么，你就不用再拨打客服电话，去什么售后服务店，听那些类似"重启试试"的解决方案。

AI在定位-解决-反馈的过程中，也同样把这些数据（其实隐私的问题不用担心，数据原子化，加密以后有N多办法可以保护隐私）反馈给了设计师，设计师从这些行为和态度中，还可以洞察到更多好的想法和创意，加速产品的改进。

总的来说，AI是一种能力，可以帮助设计师更好地开展工作，它的发展利大于弊。

053 iOS 11会给界面设计带来哪些新的变化

新一代iPhone的硬件有很多变化，这些变化现在还没正式公布出来，那么软件的预览其实还有很多调整空间，我相信为了保密，苹果是不会在beta版中泄露基于新一代硬件的所有软件功能的。

硬件带来新的交互形式，软件去适配和提供相应的功能操作。相应的界面的交互组件、视觉排版、界面元素等会有变化，然而以苹果的设计基因来看，不会在这一代iOS上做多大的风格化调整，不会像iOS 7那样引领一种"扁平化"的趋势。

从现在看到的iOS 11的优化来说，有了更加简洁的操作，比如截图后编辑；终于把呼声较高的功能落地——录屏；基于市场需求和趋势做的功能升级——相机中直接识别二维码；更有趣味的功能——livephoto转为gif图

片等,方便大家制作表情包。另外,还有在iPad上的dock栏设计,分屏操作等。

苹果的功能更新和设计,越来越以满足现有市场用户需求为主,不再聚焦于"突然搞个大新闻"了。这其实也回到了设计的本质上,解决问题更快一点,更实用一点,虽然不酷,但肯定好卖。

但是别忘记了,苹果是有创新基因的,它们的体量和使命也不会仅限于卖更多机器而已。我个人猜测,它的下一步创新也许更加"隐性",会围绕未来科技(比如AI、AR等)构建。

054 在深圳的什么地方可以参加用户体验线下交流会或分享会

请问在深圳的哪些地方能参加用户体验线下交流会或分享会?

深圳本地的定期交流活动好像不多,以前我有主持UCDChina书友会,2009年后停办了。有一些零星的活动会在深圳办一些专场,比如AnyFM、Sketch Meetup等。

如果参与人数能稳定,我的时间能抽出来,可以适当办一些类似书友会的交流。

目前因为个人时间比较紧张,也很碎片化,问题的交流还是以小密圈(已改名:知识星球)为主。

055 AR和VR的发展

想请您展望下,在目前大数据和AI发展方向相对有脉络的情况下,关

于展示设备上,周大觉得全息投影和透明显示器的发展会有有怎样的变化?能否成为AR民用的关键因素之一?另外,对于AR和VR的发展,您又怎么看呢?

大数据和AI属于能力,是对信息数据的处理和加工,更加偏向于软件范畴;全息投影和透明显示器主要是硬件技术发展。通常软件和硬件的发展关系是,硬件平台的研发取得突破,无论是更快、更低能耗,还是更智慧化,软件都会快速跟上,消耗掉硬件的现有能力,直到推进下一代硬件技术的突破。

全息投影是否能够大规模商用,取决于显示精度、环境兼容性、网络同步速度、本地数据还原能力,场景内内容是否需要这个展现形式等。目前大数据、AI、全息投影等技术还没出现交叉应用情况,需要有企业或者科研机构的先进者带动。

AR的发展更落地一些,等新一代iPhone被越来越多人使用后,App Store必然会上架一些基于ARKIT构建的应用,这当中肯定会出现一两个爆款产品,个人猜测会在游戏和生活服务中出现。

VR的发展我个人不看好,首先是硬件平台准备程度不够,其次是使用门槛太高,然后使用体验不佳,在这些基础设施没有构建完善的情况下,没有软件服务商会投入更大的精力去构建内容和服务,会进一步导致硬件平台缺乏驱动力。

056 如何评价设计咨询公司

从专业角度来看,如何评价EICO这类设计咨询公司?与头部互联网企业核心业务的UED 相比,对于有三五年工作经验走专业线的设计师来说,能谈谈两类团队各自的优势和劣势吗?

国内做得比较好的几家公司：EICO design、ARK design、唐硕等已经从单纯的设计外包咨询转变为综合产品设计与服务设计公司了，各自的发展都还不错，关键是能达到这样专业水准的公司在国内确实不多。

你的问题主要是在考虑应该去"较成熟的甲方企业UED团队"还是去"更聚焦专业项目，更纯粹的设计公司"。

首先从组织形态来看，这两类团队也是动态变化的，有大公司的UED团队成员跳槽出来自己成立设计公司，也有不错的设计公司被大公司收购然后变为内部团队的（比如Rigo design）。所以具体是那种形态不是特别重要，重要的是你需要什么样的工作氛围、工作模式和工作回报。

（1）氛围

设计公司通常不会特别大，工作地点挑选自由，所以在空间的"设计感"上会做得更像一个"设计团队该有的样子"，而且公司内部大部分都是设计师，或者是带有设计视角的跨专业人士，老板中肯定是有设计背景的人的，这会让设计师在公司中的地位非常高，设计师也是公司的核心资产。综合以上，设计公司给设计师的氛围肯定是相对宽松、自由，更聚焦设计师思维的。

大企业就不太一样，每个企业的文化和基因是不同的，不要以为人数很多的设计团队在大企业中的地位就一定高，设计团队在大企业中一般是服务支撑的角色，很多老板眼里设计团队是成本中心，不是利润中心，所以设计团队的氛围还是以聚焦KPI，高效地满足企业利润产出为主。想具体了解哪家公司的设计团队氛围更好，也是一个主观题，每个人的感受和经历是不同的，发展顺利的人当然觉得自己团队的氛围好。

（2）模式

设计公司的模式是项目制，当然也有签年度框架协议的，不过结算也还是按实际落地项目走。所以设计师一般有机会接触到各类型不同的合作甲方、项目和产品，对设计师的视野和综合经验的提升，帮助会比较大，

这也是大多数设计师认为在设计公司工作成长更快的原因。带来的问题是，每个设计师可能在单个项目上的投入时间会不足，通常设计公司不会跟着客户经历一个产品完整的从生到死的过程，所以对产品的深度了解肯定是不够的。

大企业中，每个团队跟进一个产品项目会比较紧密，一般这个产品不挂的话，可能会很长时间都服务它，这是大企业中的设计师一般做了几年后容易出现职业倦怠的原因。好处是，在解决大量相关性问题时，可以建立起对这类产品和服务的整体思考逻辑，也更容易跳出单纯设计的视角去看待设计问题，由于会受到来自各个层面的挑战，所以只要是有心人的话，在大企业中一样可以学到很多宝贵的经验。

（3）回报

设计公司和大企业内团队设计师的收益回报大致逻辑是一样的，主要来自于你的专业能力能够帮助团队解决什么问题，你的职位级别，你为公司带来的直接回馈。

大企业的设计师一般受职级评估影响，高级别的设计师收入有可能是低级别的3~10倍，基础薪水通常属于行业中的第一梯队，产品发展较好的话，年终奖也不错，绩效突出的话还会有股票、期权奖励。软性福利的话，通常互联网公司做得还是比较好的，传统行业一般会差一点，但是对外交流、培训机会什么的还是明显有优势。

设计公司的话，一般不做到合伙人级别，也就是靠项目分红，或者年底还剩多少钱能分了，但是一般选择设计公司的同学，都不是直接奔着钱去的，还是希望和知名设计师学习，团队聚焦专业能快速提高，丰富的项目能让自己充实。另外，因为设计公司会接触到各种不同类型的客户，这些客户之间可能还是竞争关系、合作关系、母子关系……所以很多企业的设计竞争力情况，参与合作的设计师都会比较清楚，这甚至成为了各大企业挖角设计公司人才的重要考虑因素之一。

057 如何选择团队

不知是否能分享下你选择从腾讯MXD去往华为的考量和抉择过程？并以此展开，谈谈设计师（无论是专业岗还是管理岗）该如何选择团队，其中涉及的因素优先级又是怎样的，谢谢。

（1）从腾讯MXD去往华为的考量和抉择过程

在腾讯待了近5年，算是职业经历中时间很长的一段了，经历了移动互联网产品从2012年到2016年整个发展过程，学习到了很多东西。到了这个阶段，我还是更想做一些软硬件结合的产品，特别是在国产手机飞速成长的大趋势中，华为有足够的体量和机会实现这个目标。另外，华为的团队也有更全面的全球化布局和视野，这也是对专业面的再一次提升。

和华为方面谈了很长时间，但是我个人的决策过程并不是特别困难。你想做一件事，然后有一个平台已经具备了很多条件去满足或者帮助你达成这件事，在这个过程里你不但有收入，还能提升能力，我想没有什么其他困难会形成障碍吧？总不能因为华为上班要打卡？

（2）设计师（无论是专业岗还是管理岗）该如何选择团队

职场的选择情境非常不一样，家庭、生活、个人喜好方面我不好给建议。我只说一点职业发展和专业层面的，按优先级来看，我个人的排序是：

①是不是一个好平台。平台的意思等同于跑道，选对了跑道你才能更快地起飞和到达目的地，这是做成事的"天时地利"。违背大趋势和大方向的选择，往往会造成对你经验和能力的低回报，倒不是说慢慢发展不好，而是时间浪费不起；

②是不是体验思维导向。这个部分包含了是否以产品品质为做事的基础价值观，是不是以用户体验作为根本，两者缺一不可，设计师一定是通过真实落地的产品来体现自己的职业价值的，所以如果是一个人浮于事

的环境，你会浪费大量时间和精力在非产品环节。其实我在面试的过程中，一直都在观察和确定这个团队究竟是不是以体验为导向的，这是重要诱因；

③是不是双赢。企业挖你当然愿意给你钱，给你岗位，给你机会去实验，但你也要评估一下自己能帮企业做啥，你带去的是什么，如果没有互补性，其实你的价值还是不够有竞争力，而且重复把自己的经验用在不同企业，并不会给你自己提升。新机会需要你的经验和能力，同时还会给你一些挑战，这样的状态是最好的；

④是不是利大于弊。当你决策一件事感到很困难时，尽量切换到经济学视角看问题。任何一个企业，特别是大企业，外部看到的都是成绩，内部看到的都是问题，不要因为一时的问题而放弃了更好的可能性，也不要因为片面的成绩高估了这个企业带给你的价值。当你衡量了一切可行性和选择因素后，决定了就立即去执行，只有自己的选择你才会愿意承担结果；

⑤想要获得收益，必然要付出成本，这个成本可能是你的工作压力更大，沟通成本更高，但只要你能明确看到长远的收益，短期的成本是值得的。

058 腾讯的搜索与电商

为什么腾讯既有强大的产品基因，又有充沛的战略资源，但搜索和电商还是没能做成功呢？

我当时不是搜索和电商相关团队的成员，虽然侧面听过或了解到一些信息，但这些信息肯定不是直接原因。任何一个事情的成功或失败都是多种因素，时局、人员、方法的综合结果。胜利有可能也是短暂的，失败如

果吸收了正确的经验也并不可耻。

腾讯确实有产品基因,也有强大的资源和足够的钱来投入,最后导致项目失败的原因(搜索和电商的失利本质是类似的),我个人判断有三点:老板的思维和企业基因、企业的战略和边界、内部打法和战术。

(1)老板的思维和企业基因

腾讯从马化腾到一线产品经理都极其关注用户体验(至少是绝大部分),在产品设计上有非常成熟的经验,作为从ToC的社交产品起家的公司,用户的不爽意味着实实在在的数据下跌和失败,这是成功的经验,也是悬在头上的整体价值观。

但是做电子商务这件事,优先第一位的是商务,而不是电子。服务好商家,管理好物流仓储,培训好客服与快递小哥,这是ToB的事情,更多是细节的产品运营的事情。大部分沉淀在线下的"接地气"的工作,当时的腾讯并不擅长,线下能力几乎都是通过投资等手段带来。

很多产品经理的思路更多围绕"优化注册登录流程是否能够提高转化率",而不是"如何让更好的,更便宜的商品更快地被用户发现"上,当年我还有过在QQ商城和QQ网购都搜不到一款知名硬盘型号的经验。

(2)企业的战略和边界

腾讯是做增值服务起家的,上市也是靠这个,生意对于腾讯的业务线来说,就是QQ拉量(现在还有微信、浏览器、应用宝等)、开钻、卖点卡、卖皮肤,"tips一响,黄金万两"对于大家就是金科玉律。

这种做生意的方式,过于聚焦虚拟世界的体验,讲究快速转化和直接变现,使得内部对于电商、搜索的战略定位也容易操之过急。"百度开个搜索框,广告费就哗哗地收",但是没看到百度多年的技术投入和研发储备,"淘宝商家开店,平台抽税真是爽",但是没看到阿里背后大量的服务支撑和交易平台优化。

企业成功的经验有时候也框定了认知的边界,高举高打,误解现实的

结果就是容易提出"超英赶美"的幻想。

一个企业和一个人一样，能力和认知都是有边界的，你不可能全知全能，希望利用先天的优势和良好的自我感觉去投入战争，恰恰容易失败。

（3）内部打法和战术

短时间烧掉的钱，投入的人和获得的增长不成正比，是影响高层决策的直接原因。高层不断调整方向和策略，也会导致内部一线作战时不断被干预，甚至是骚扰。既然没有提出"游击战"理论的实力，那就要避免一会儿攻城，一会儿大面积轰炸，一会儿巷战的局面。事实上，小步快跑，灰度验证这些能力在电商和搜索上不是制胜法宝，在用这些方法前，电商和搜索的产品更强调对于业务理解的精准。

基础能力的构建不足，不断调整团队和策略，会让内部无法聚焦于做事，战术层面更急功近利地追求短期数据，进一步伤害了用户的基础。

059 数字品牌营销创意公司

您了解Resnchina深圳部门吗？它的设计团队如何？作为小白进去的话可以得到提高吗？我看官网上很多案例都是新加坡或者上海那边出的，深圳的不太了解。

RESNChina我不是很熟，他们和上海的W，都是类似的数字品牌营销创意公司，创始人大概是4A背景，创意和执行能力都不错，也比较会做一些实验性的项目，这种公司对设计师的全面创意能力和技巧还是有很多锻炼的。

深圳部门可能也是分公司之一，要看这个公司的CD，也就是创意总监是谁，然后会负责哪些客户吧，毕竟甲方的合作关系很大程度上也决定了最后你参与的项目是不是有意思。

作为小白能够进去学习,还是不错的,至于待多久是个双向选择问题了,里面基本都是以设计师为中心的工作模式。

060 众包在面向用户的设计中的作用

众包设计和商业成熟度、商业发展规模相对应,现在中国的商业设计环境是大企业平台占据主导行业,获得大份额市场,这样的企业都会自建设计团队,同时和外部的设计公司合作。

另外在中小企业中,有个人化和自媒体化更加分散垂直的趋势,现在很容易在淘宝、有赞等平台开展自己的小生意,这在十年前都是难以想象的。所以像这样的小生意,就需要大量的设计资源来支持。

众包设计平台能解决的就是这些小型的、大量的、分散的设计需求。国内几个众包设计平台的选择,可以从专业能力、服务模式、商业保障来衡量:

(1)特赞。这种是垂直型的,专业度最高,设计师能力也比较强;红动中国等就是平台型的,综合性比较强,但是设计师就容易参差不齐;另外像猪八戒这种威客型的,通常设计能力最弱,大部分都是学生去接单,很难解决实际问题。

(2)一般众包设计平台的模式有外包雇佣、比稿竞价、统一招标、计件。在这几个模式里面,个人认为精准挑选设计,进行专业的项目合作沟通,再进行外包雇佣的方式是成功率比较高的方式。

(3)商业保障是指既要保证客户的设计项目顺利完成,也要保证设计师的收益得到保护。好的众包平台在这一块的服务通常都是全程跟踪,客户设计预付款由平台托管,设计师拿到一定比例的启动设计费,然后进行项目沟通、提案、方向确定等环节;另外也会保证客户在项目合作不满

意的时候，拿到合理比例的退款。

总的来看，众包通过专业化的管理和对接，确实可以解决客户找不到设计师，设计师难以对接客户的难题。如果众包设计不是单纯为了刷单量，能为设计项目的双方都做好服务，是应该鼓励的。

061 如何安排用研工作

现在很多团队取消了专门的用研岗，那么一般的用研工作是怎么安排和对接的呢？

通过我的观察，还没有看到大面积取消用研岗位的情况，也许有一些创业公司在这么做，但是在大型团队里面看到的都是专业用研岗位的缺人情况比较严重。

如果你的公司或者产品属于以下情况的话，那么专门的用研岗位的工作价值确实不大：

（1）垄断型企业或产品，满足用户刚需即可，体验好不好用户都得用，且用户的抱怨没有实质作用。

（2）公司做不大，营收无法增长，来来回回就在几万用户量水平，增长乏力。

（3）特别成熟的，生产标准固化的行业领域产品，都是一样属性的用户，无差异化。

（4）产业链非常长且不透明，只服务好大客户关系即可，签单销售结束后，终端实际用户和你无关，且不影响大客户关系。

如果不是上述任何一个现状，那么用户研究这项工作就是不可省略的。

基础且频繁的小模块用户研究，通过一定的专业培训，确实可以由设

计师和产品经理接手去做，包括Think aloud用户测试、可用性测试、用户访谈等。一般1名用研工程师指导3到5个设计师或产品经理是OK的。

定向的、大型的专题类研究，还是需要专业的用户研究工程师去主导整个过程，这些研究偏综合性，更强调专业洞察和规模化的数据分析、心理学分析、统计学建模等工作，没有一定的工作资历是搞不定。盲目替换的话，如果研究的结果产生严重偏差，对产品设计的后续指导可能是灾难性的。

062 创新服务和产品在设计阶段如何面向用户

创新服务和产品一般是慢慢培养用户需求和习惯，比如iPhone。这种产品在设计阶段如何面向用户（用户需求）？

前提不够准确，如果创新的服务和产品是直接针对用户痛点的，通常不需要太多时间培养，用户的使用习惯这种事，完全可以通过发红包等手段解决掉。

用户需求是一个从发现到长大的过程，不存在完全没有需求，生造一个的情况，有些人认为某些用户需求好像是天下掉下来的，只是因为他们不了解那个用户群体，眼睛看不到。最明显的就是指尖陀螺之类的产品。

iPhone这样的产品出现是有天时、地利、人和的。当时的手机产品设计处在一个关键的转折期，没有突破性的改变，对互联网和内容消费的后端市场没有深入，但是多点触控技术已经具备了商用化的能力，大屏幕的形态也开始崭露头角，消费级移动网络的发展开始加速；苹果公司的极简设计原则，产品研发设计团队整体能力，iPod和Mac的产品生态，都给iPhone的开发构建了环境；另外，加上乔布斯和核心成员的加持，对行业趋势判断，供应链整合，系统OS设计沉淀，少任何一项，iPhone都有可能

夭折。

产品设计创新一般有两种路径：从行业整体入手，看趋势、做分析，占领制高点打大格局；从身边环境入手，看用户、做洞察，从一个核心需求入手快速迭代。

iPhone这样的产品选择的是前者，所以一定程度上更专注数据分析表现，而不是某群用户的需求。

063 在产品的不同阶段，设计师要做些什么

在工具类软件产品的不同阶段，设计师如何发挥更大的作用？或者说在产品不同阶段，设计师都要做些什么？

工具型产品从起步到成熟的通常路径是：工具（解决用户一个或多个明确的问题）– 社群（让用户形成互动，贡献内容，建立连接），分为两个变现方向：

（1）以虚拟内容为中心，卖知识、卖经验、卖广告；

（2）以实体内容为中心，卖货，导给电商平台流量。

①起步阶段是解决用户明确问题的时候，用户的核心使用体验应该放在第一位，设计师聚焦核心任务的极简、一致、高效，其他的事情在这个时候都不是最重要的，如果是O2O类型的工具，那么提供服务的商家体验也必须做好，提高商家的效率，降低固定成本；

②用户开始形成一定数量后，就是持续地拉新和优化留存，这时候设计的重心在精细化运营，讲究的是反应快，在核心任务中要尝试开拓不同场景给不同需求和不同熟练度的用户，这个时候逐渐会有大量的用户运营、内容运营设计需要做；

③转向变现的时候，产品的形态通常会有调整，产品的大版本改版，

服务于商业的新功能开发，用户运营面积的扩大，会带来更多的设计需求，走到这一步，设计团队一般都会开始扩大，走向多维度，多类型的综合类设计。

064 如何让领导正确认识设计的重要性

在传统国企互联网公司，领导觉得技术才是主流，觉得设计就是美工，怎么才能让领导正确认识设计的重要性？

国企有自己的一套价值观和行事原则，而且不同行业的国企可能差别很大，但总的来说，领导具有绝对的权威和决策力是比较明显的。

既然已经和互联网沾边了，那么这个国企的做事方式，看待用户的方式应该不会那么刻板，还是有机会提升设计师的地位的。

（1）改变自己的心态，先把领导关心的、能理解的事情做好。我遇过一些国企的领导，甚至认为设计师就是出黑板报的，这也没有问题，如果领导让你出黑板报，你就要先把黑板报做到全公司、全集团最好，产生内部的正向影响力和反馈，让领导先对你有专业上的认知，再尝试去做好那些你认为更重要的事。否则在领导看来，你这点小事都做不好，还能交给你什么任务呢？

（2）多和核心技术部门的负责人，一线工程师交流，看看他们做的事里面哪些可以从设计方面提升。没有人会拒绝更简单易用，更美的产品设计，哪怕是工程师，也希望自己的软件代码比别人更优秀、更清晰。所以从技术侧发起设计的改进计划，也是一个选择。最后联合技术部门一起做产品的升级，在升级中带入设计的价值，这样老板更容易明白。

（3）相比用户来说，国企领导更关注上层领导和客户的想法，研究并理解你们公司的客户究竟是谁，有时候掏钱买你们产品和服务的人，并

非你的真正客户。找到各种渠道收集整理真正客户的反馈，形成数据报告，加上自己的设计方案，给老板做一些简单的汇报，逐渐建立你们是解决问题的核心，而不是单纯美化界面的人。

（4）最后，在国企里面，即使领导认为设计很重要，也不一定会给你升职加薪，如果你认为这不是问题，大胆去做吧。

065 普通 UI 设计师与顶级 UI 设计师的区别

我不是顶级设计师（我甚至不知道什么才叫顶级），即使见过的一些顶级（知名or优秀）设计师也因为交流不深入，无法评价。但是我勉强可以回答优秀的设计师和普通的设计师（其实我觉得大部分的普通设计师只是认识他/她的人少一点，OK？）没有什么共性（问题中的假设是不成立的，你可以假设的是大家都在做设计，好像做出来的设计也差不多），一毛钱都没有，否则何来的差距？

"普通的设计师都是差不多的，优秀的设计师各有各的优秀"（没有取样范围的比较，很难回答得更精确），为节约时间和篇幅，我只说一些我认识的，应该没有争议的国内优秀设计师的见闻，该回答没有一一问过他们意见，所以会隐去名字和公司；这些只是我的观察和交流所得，他们也许还有另外一面我不知道，所以不要神化这些见闻。

另外，我不认为你同样去这么实践了就一定可以变得"优秀"，人是有智力、体力、性格、家庭、教育各种因素差别的，承认差距同时做得比现在好一些就是大造化。

（1）这些优秀的设计师首先是热爱和专注，很虚是吧？我们看案例，某X设计师初中开始玩3DS DOS版，一直热爱并坚持，期间经历逃学、休学、创业失败等各种阻碍，现在仍然在做这件事，之前做到某国际

游戏大牌公司亚洲区角色建模组leader，他可以花两年时间不断修改一个模型，直到这个模型的每条布线都接近于均等的完美，在强压力的工作任务下，还能坚持学习到每天凌晨，再把自己学习到的东西做成教学分享，这种看上去偏执的专注，其实是很多设计师都缺乏的，一个作品改3次可以，改5次就撇嘴，改7次就骂娘，改上10次就差对老板人身伤害了。但是在设计的过程中，确实推敲和打磨是必要的过程，能够心平气和，保持专注地不断改进作品质量的人，实在不多。另外，很多设计师都说自己爱设计，我看到的大部分人都不够爱，只是有一点点爱而已。

（2）优秀设计师懂得同理心，尊重人。思考的方式决定了设计的品质，普通设计师看到的是需求、工作量和KPI，优秀设计师看到的是产品和人之间的隔阂，每个需求背后的那些想法的矛盾，以及"我"在这个上下游中间的定位。他们会用UCD的方法处理很多工作和生活中的问题，这些人绝不是我们平时看起来的"死美工"和"线框仔"。某W设计师（女孩子）会在团队交流时询问别人的工作习惯，然后调整自己使用的文档工具，PSD图层命名习惯，甚至会帮助程序员寻找可复用的界面代码一起高效地完成原型开发，最让我吃惊的是，她下班后会把桌面的纸笔模版等都放整齐收到一起，因为每天要用都要拿出来这样很不方便，我问为什么的时候，她说："每天早上公司的阿姨都会打扫，我把东西收起来，她们打扫也方便一些"，这事是不是和设计无关？但这事和细节、同理心有关，不重视这些的设计师，并且还取笑这种行为的，你们感受一下。

（3）可贵的是谦卑，不断寻找进步空间，从宏观到微观的思考，从理念到落地的手段。中国大部分地区是没有创新环境的，这个你们都认可吧？不过我不谈环境什么的原因，虽然这个在一定程度上抑制了优秀设计师的孵化和成长。我所见过的为数不多的优秀设计师，他们首先是很谦卑的，即使自己在视觉设计上已经很突出了，也在反问自己是否能提高一些交互设计的能力，是否能更多地接触用户研究他们的生活方式和消费行

为，这些都是自发的。某L设计师的工作和生活习惯大概是这样（和我还挺像的）：早上8:30起床，晚上1:00～2:00睡觉，每天200～300篇行业新闻或产品数据分析，每天深入读10～15篇专业方面文章，不错的Evernote笔记同步之，上知乎30分钟，工作随时随地处理，会议尽量控制，每周练习1～2个想法（有可能是交互，有可能是视觉），定期写文章（但不一定发）……每天坚持，永远把自己当成小学生，不要有"我好像已经是一个优秀设计师"的自我满足，抓住一切获取信息、丰富想法的机会，合理管理好时间（严格控制自己刷微博，看朋友圈，QQ闲聊等时间），这就是全部，没有秘籍。

（4）在一个好的平台，合适的机会把你的能力展示到最好。世界是有偶然性的，你改变了主观，但不能改变客观，那些告诉你只要努力就会成功的人都是耍流氓，你要成为优秀的设计师，就要为优秀的客户、优秀的公司服务，或者自己创建一个优秀的团队，没有成功的产品，就不会有出色的设计师。我在《闲言碎语》中说了很多细节的话题，都和这个问题有关，题主可以看看，不是软广，是我写过的东西，不想再敲一遍。

最后，优秀的设计师根本没有什么神奇的设计方法，也没有超级的设计武器，都是人和人的性格、习惯、敬业程度、责任心的差别，当你慢慢积累，变成熟（老）的同时还在设计圈活跃的话，这些品质就会转化成你的格局、气场、个人魅力。

066 职业设计师的素养

这两天和国内一所设计院校做交流，发现设计院校的同学对一个问题很感兴趣：究竟在学校做设计课题和在企业中做设计师，除了身份的不同还有什么本质的区别？在企业给你付薪水的差别之外，这个问题确实是一

个具体但又不容易回答的问题。

为此我做了一个简单的分享,先说结论,我理解的职业设计师和设计爱好者、设计学科在读博士、设计院校老师等角色最大的不同在于设计素养的不同。设计院校老师拥有的是设计教育的素养(当然也有不少生意做得不错的),设计爱好者拥有的是热衷参与设计实践的素养……

职业设计师应该拥有的是输出业务导向的设计方案的素养。这个素养包括对职业化设计的认知和良好的工作习惯。职业化设计的认知首先要理解设计在商业环境(注意,不是社会环境)中的作用,用下图可以简单解释一下:

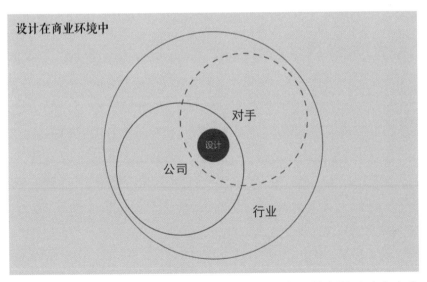

如果某个行业是一个蛋糕(行业的利润总容量是有限且动态守衡的),那么在一个行业中,你的公司和竞争对手公司是在一起瓜分蛋糕,设计作为商业手段的一部分,应该作用于让你的公司获得更多的分蛋糕的筹码,直到真的分到更多的蛋糕。

简单来说,设计师要帮助公司赚钱,或者间接赚钱。开公司不是做公

益,没钱赚就要倒闭。所以你每天的工作价值不是因为来公司做设计,而是做的设计能为公司创造价值,如果没能创造价值(比如,设计产出没能帮助产品成功,没有获得更多的销售额,无法赢得用户的口碑,只是在导师的带领下做练习等),其实还不能称为职业设计师,充其量是顶着设计师职位的一个学徒,公司在花钱培养你,期望你尽快产生价值。

这是一个很现实的要求,却是职业设计师首先要遵守的游戏规则。

其次,设计师要学会适应公司的发展,有弹性地调整自己在公司不同阶段的工作模式,能在设计的创新和实现上做到趋近平衡的,目前看只有苹果,但这也不是设计师团队单打独斗的结果,企业是一个多角色、多组织的结合态,设计师需要在不同阶段弹性地适应发展,才能体现自己的职业性。

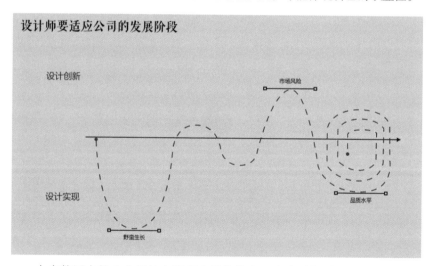

设计师要适应公司的发展阶段

大多数国内的企业还处在野蛮生长的状态,这个时候需要大量的设计实现工作,帮助产品落地,抢占市场份额与用户习惯,对设计创新的重视既赶不上,也来不及。职业设计师在这个阶段的工作重心是:尽快消化大量信息和粗糙需求,迅速输出不犯错又能满足消费的方案,短平快解决温饱问题。

当企业发展到一定规模和用户量级后,市场对于设计创新的期待增

加,并开始抱怨同质化,这个时候需要创新的方案来进一步激活市场预期,但又不能过于超前,市场对创新的接受度是有潜在风险的。职业设计师在这个阶段的工作重心是:探索差异化的设计方案,尽量锁定专利,抓住市场眼光,给品牌确立清晰的形象,解决小康问题。

随着竞争更充分,行业中的技术能力和用户期待趋于稳定,企业会进入一个渐进式创新与敏捷实现迭代的循环,这时行业平均品质水平会不断提升,这个循环被不断压缩空间和时间,直到最后被挤压到剩下几家,能最佳平衡创新和实现的领军企业为止。职业设计师在这个阶段的工作重心是:深入挖掘设计的可能性,在更多细节上洞察问题,做到比以前更好,同时不断探索创新,寻找下一次新的设计机会点,解决中产问题。

而没有进入这个正循环路径的设计师,通常在过程中的选择是跳槽,转行,或者自己做Freelancer。

不过,这个模型是建立在"设计作为企业驱动力的关键一环"这个假设上的,还有很多企业并不依赖于这个模型。

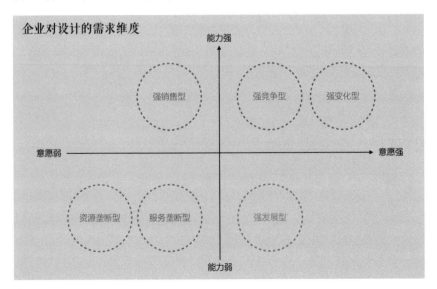

横轴为企业重视并投入设计资源的意愿，纵轴为企业进行设计投入的能力（包括资金、管理层意识、企业吸引力等）。

（1）强销售型企业，先天敏感地接触一线市场和用户，一手案例与用户数据很多，有前端品牌影响力，而且很多成熟的市场与品牌研究方式，与体验设计层的用户研究方式异曲同工。但正是因为他们对于市场判断的自信，导致在设计层面多数以外包顾问为主，缺少自己的积累。我相信随着互联网深入结合到越来越多的传统的销售驱动企业中，这些企业势必需要更多具备设计思维的人才与专业团队。

（2）强竞争和强变化型企业在当下的商业环境中，几乎就代表了一波互联网企业的特性，你会发现在这样的企业中，设计人才永远是最吃香，又最缺乏的，每年招聘季和跳槽季都是这类公司秀下限的时候，实在是因为刚需啊。

（3）资源垄断和服务垄断的企业显然不需要设计的深入参与，但随着经济生活水平的提高，市场的逐步放开，竞争逐渐充分起来，卖方市场的格局一定会被打破。但我们也要注意，实质垄断和形式垄断的差别，设计作为一项竞争力仍然是有价值空间的。

（4）作为强发展型的Fast Company，设计作为他们确实需要的能力，优先级还是无法作为第一梯队来考虑，但是我们已经看到越来越多的设计师成为这种公司的合伙人或者高管了，事情正在起变化，不够敏锐的人只会问："这是为什么？"聪明的你自然笑而不语。

了解完职业设计师面对的现状，我们再来看看如何培养好的工作习惯。

职业设计师和设计师职业这两件事是完全不同的，前者是指业务导向的身份属性，后者是对专业导向的职位描述。

一个人拥有了普适的设计能力，并且愿意把这种能力转化为设计输出，那么他就可以从事设计师这个职业。无论你最终的输出是建筑、汽

车、服装还是手机界面。通常我们区别设计师的专业能力高低,主要是在衡量他的专业深度和专业广度。

普适的专业设计能力

信息设计	用户研究	视觉设计
交互设计	原型制作	写作能力
沟通能力	设计提案	编辑能力

(1)信息设计作为专业能力的基础是毋庸置疑的,无论你设计的产品和服务是什么,本质上是传达一种经过设计编排的信息。信息设计的过程,一般来说是对信息进行架构、分析、组织的过程,这个设计能力在字体、平面、网页、App、公共空间等领域都不可或缺,过去曾有一段时期,我们甚至给这项能力特别突出的设计师赋予一个称号,叫做"信息架构师"。今时今日看来,它应该成为每个岗位的设计师的一种基础能力。

(2)用户研究基于UCD的设计方法,成为今天很多设计师都必须掌握的技能,它不是一个新概念,它成长于消费者心理和行为研究,设计研究方法和市场研究方法的基础上,只是将视角聚焦在了用户端。但这并不说明,用户研究是设计师唯一需要关注的研究工作,多维度的研究方法灵活使用,能更好地让设计师了解自己作品的实现可能性和商业可行性,并及时发现设计上的合理性问题。

（3）视觉设计是一个综合、复杂的设计领域，也是大多数用户认为的设计师能力的直接体现，毕竟看得到的视觉品质是很容易感知的。正是因为它的专业度较高，需要训练的时间较长，很多对视觉表达不敏感的设计师都把它当作难以跨越的专业门槛。事实是，大部分基础美学知识、色彩理论与运用、造型的能力可以通过正确的练习获得。无论你是做文案、交互设计或者是原型开发，能够把握美的协调，使你的设计输出符合视觉规律，一定会是你工作中的一部分。

（4）交互设计偏重于人、媒介、对象、空间、时间、情绪的综合互动关系。当信息化和社交化成为当今社会的主要沟通背景，互动关系的丰富性，信息交换的多样性，都给交互设计领域提出了非常复杂的问题，因此，我并不认为一个建筑设计师不需要交互设计的能力，当你考虑人与住宅的关系，在建筑中和他人的互动，家庭的气氛营造，私密与开放的平衡，其实你就是在做交互设计。

（5）原型制作在小范围看是我们还原设计想法的一个可视化模型，随着设计输出和沟通的复杂程度提高，原型的类别也在不断变化，它包括但不限于纸面原型、纸板模具、演示视频、可运行的App demo、富媒体的Web页面、甚至3D打印结合简单开发板的模型。这对设计师的制作技能提出了新的专业要求，原型制作能力的强弱直接决定了产品设计过程精益化的程度。

（6）写作能力作为思维表达的基础，在部分设计师中是缺失的，我们很容易发现产品和服务中的上下文关系错位，用词不当，故事缺乏逻辑，文案和用户场景的匹配混乱。设计师不但要练习自己的写作能力，还应该开放地面对用户群进行写作训练。

（7）沟通能力很难用一句话说清楚，对于设计师来说需要特别注意的是，除了清晰地向用户表达你的设计想法，也要敏感地倾听用户感受。大多数情况下，不会倾听的设计师，往往也无法克制自己的设计，很容易

让设计变得复杂。

（8）设计提案能力本质上是一种设计销售的能力，规划自己的设计逻辑符合需求，而不是包装一个设计童话。经常可见的设计童话是这样的："这个设计采用了×××色彩，自然而活泼，使用户感受到品牌的精致，使整个画面饱满大气。"一个堆砌了形容词的设计提案很难让人感受到它的实用价值，也容易让设计变得不诚实。

（9）编辑能力要求设计师快速地进行资料收集和筛选，在面对自己并不熟悉的领域时显得特别重要。合理地从诸多信息中抽取关键信息，形成自己的创意线索，是每个设计师时常做的思维训练。

经过院校学习和企业工作，大部分设计师在这几个方面都会得到充分的锻炼。作为企业方，在招聘设计师时，还希望设计师能关注下面的事情：

企业需要设计师关注的是

开发方法	文档交付	数据分析
投资回报	社交媒体	市场营销
技术理解	行业知识	商业知识

（1）企业需要把一个产品或服务投入市场盈利，首先需要一个可以复制的、有效的开发方法，比如从瀑布模型到敏捷开发，再到精益开发模

式，企业采用的开发方式决定了设计工作的参与方式。选择企业时，首先需要了解企业采用哪种开发方式，你自己是否具备了相应的技能可以参与其中。

（2）文档交付不仅仅指你做好设计稿输出给需求方，还包括与你协同的其他设计师的文档共享，以及你会使用到的会议记录、工作邮件、设计规范文档等。这个行业中写不好一封工作邮件的设计师大有人在，在企业中提升自己的专业口碑，应该试试从一封工作邮件做起。

（3）数据分析广义上看是一个复杂的工程，作为设计师你起码应该了解指标转化率、跳出率、DAU、ARPU值等基本数据，你的设计是否能影响这些数据，数据的监测、统计、分析工作究竟是怎么反馈给产品团队进行迭代参考的。定期接听客服电话，参与用户群的讨论，到市场销售的第一线从事一段时间的工作，都是不错的设计师获取数据的方式。

（4）投资回报是公司财务指标的一个模块，一线设计师可能不需要了解得很深入。但带着投资回报率的思维进行自己的工作是有益无害的，尝试计算一下自己的实际时薪以及公司所处的行业的平均时薪，看看你的工作在公司中究竟是增值还是贬值，不但对你提升工作效能有帮助，如果你哪天想跳槽了，也不会谈判谈得很业余。

（5）充分了解社交媒体，掌握当下社会的热点和信息趋势。一个不关注社会，不了解社会各阶层生活现状的设计师，很难在复杂的设计需求下，准确判断你的设计是否真的"过时"了。如果你坚持"陈奕迅"才是正确的设计品质，而忽视"凤凰传奇"的成功，可能你的设计决策最后未必会成功。

（6）面对市场需求，设计师应该密切关注营销的风向与方法，学会自己判断设计能不能卖。好的设计过程，天然已经考虑到营销的需求和做法，在产品运营的过程中，大部分的成功都来源于设计和营销活动的绝佳配合。

（7）设计师是否要懂得编码？我的建议是设计师能够理解技术来源于哪里，能帮助我们做什么就行了，我们不是需要一个懂设计的入门程序员去帮助公司做技术实现，而是希望在与技术工程师配合时提升沟通效率，保证设计的品质被更好还原。

（8）每个行业有自己的游戏规则，了解游戏规则的运作，能预防我们的设计不着边际。行业中的领军企业、知名专家、行业交流方式、上下游合作伙伴、利润流动的路线你起码应该是知道的，你的设计方案应该保持对这些环节的尊重。你设计的产品和服务，除了用户评价，还包括同行评价，这点千万不要忘记。

（9）懂得商业世界的契约精神非常关键，即使商业诚信依旧是一个难题。如果你不知道你的设计最终能有什么价值，不妨问问自己，用户在接触到你的设计时，是否能提高一次交易的效率？交易的范围不仅是现金买卖这么简单。用户赞了你的品牌，帮助你转发一条微信，参与你的电视节目互动，都是在和你完成一次交易。

基于以上对专业能力的描述，我个人给职业设计师工作习惯的建议是：独立思考，确保思维的独特性；对职责内的工作保持专注，足够敬业；要聪明地学习，要学会下笨功夫；学会用双赢的思维去驱动设计；逻辑清晰，保持思想开放；持续训练对细节的敏感；做能影响他人的设计，而不是只让自己爽；避免情绪化，只关注解决问题的方案。

067 对于设计的基本认识

曾经有人问我："UI设计是不是 icon、按钮、背景图片的组合？"我答："那生日蛋糕就是面粉、鸡蛋、蜡烛的组合。"

关于UX、UI、GUI的基础知识解释，只要搜索一下就行，不用反复地

讲。但问题射出一个现象，外行人不懂也不搜索一下，张嘴就问，显示出我们身边的大多数人是不会提问的；有不少"行内人"其实自己也搞不清设计的准确概念，造成了有误区的基础术语被一再传播，直到扩大为"不准确但又能听懂的常识"。

设计作品因为其视觉的表现力，往往被用户和合作方直接理解为设计的结果，作品本身又很难完整描述整个设计过程，所以让非设计师身份的人很难理解设计的出发点和目的。

久而久之，不少设计师对设计的理解也开始模糊而零散（这种情况并不罕见，很多院校的设计专业学士和企业的设计师都有认识上的不准确）。简单来讲，设计是一种解决问题的思维方法，主要组成是设计思维和设计手段，但它不是唯一的解决问题方法，比如理论数学的问题用设计手段去做就不可能得到可靠答案（现在有一种"大设计"的火热概念，企图把地球上的所有事情都用设计思维去解决，我持保留意见，同时建议药一定不要停）。

在当下社会环境中，设计面对的问题主要是产品和服务的问题，因为这些东西原本就是设计的产物，是人创造和产生的。树上结个果子，你路过吃了，这件事情没有设计，是大自然的鬼斧神工。但你把它摘下来，装箱，贴上标签和说明卖给其他人，这里面产生了诸多环节和信息，这些东西就需要创造和制作来参与。

创造对应的是思维能力，制作对应的是各种制作的手段，这两者持续精进得到了设计经验。

所以，作为设计师，如果要提升自己的设计专业能力，无非是从这两个层面入手：

思维层面　找出问题，产生想法，形成方案。

手段层面　改善流程，熟练技法，具体制作。

如何区分初级设计师、中级设计师、资深设计师、专家设计师？

初级设计师 问题和解决手段已经很明确,你的工作就是做出来。

中级设计师 问题很明确,但是解决的手段没找到,你的工作是清楚理解问题,有针对性地给出一个解决方案。

资深设计师 问题和解决方案都不清楚,你的工作是发现问题所在,并提出有效的多个解决方案,选择其中一个最佳的去落地。

专家设计师 在定义问题和解决方案的基础上,横向考虑商业、技术、品牌的综合问题,决策一个好的设计方法,让方案设计的ROI最大化。

068 面试腾讯,交互设计师应该突出哪些方面的能力

作为一个从业两年的交互设计师,如果目标是腾讯的话,准备作品集或者面试,应该着重突出哪方面的能力呢?

(1)先回顾整理一下你这两年工作内的亮点,包括但不限于发现并解决了产品或服务上的哪些关键用户体验问题,这些问题解决的过程是怎么样的。如果很顺利,是因为你的洞察靠谱,还是因为产品的思路清楚;如果不顺利,你遇到了什么障碍和质疑,自己找了什么办法去回答这些质疑。解决完的问题,在用户反馈和产品数据的表现上是怎样的,有没有达到商业价值的汇报和用户价值的落地。

(2)腾讯是一家成熟的互联网公司,首先当然希望候选人有对互联网的行业基础认知和基本沟通的理念准备。会上网,并不等于理解互联网,做过几个互联网的应用或者移动端App,也不证明能理解互联网产品的玩法。交互设计师的设计逻辑出发点,主要是业务本身,还有对用户行为、心理、设计范式、场景的理解,把这些内容放入你的作品集,会有很大帮助。

（3）在参与面试前，至少了解一下你去面试的是哪个BG，他们的主营业务是什么，面试的那个部门负责什么产品，自己把这些产品都深入用过一遍，带着问题和发现的惊喜过去。腾讯的很多信息和产品都是公开的，自己用心搜索、整理、试用一下，不会在现场显得尴尬。

（4）作品集中的交互设计稿要清楚地指向解决的问题，带有对用户需求和产品业务的理解，不要只放一个线框图；另外，设计方案的线框图等输出件，不要只放一个版本和一个方案，多方案的思考和对比，可以说明你是一个思考缜密，善于从多个角度分析本质问题的设计师，这是腾讯比较看重的。

069 页面的设计价值

上周面试了某公司，当时面试官一直在问页面的设计价值（说是产品价值和设计价值容易混），以前考虑过但是一直没有准确的答案，希望周大大能给指点迷津。

设计的价值有三个层次的划分：

（1）设计的基础价值：把交付稿做到好看、好用，并且真正落地，而不是停留在keynote或原型上。这里面可以对比说明如何比之前的版本好看了，好用了，遵循了哪些设计原则，如何保证品质的，怎么进行用户验证的。

（2）设计的核心价值：如何把你的产品（品牌）和其他竞品区分开来，重建或巩固目标用户的认知。这里面就不单单是设计层面的战术问题了，比如用什么颜色、版式、字体，哪些控件和范式提升了可用性。而是更深地进入到需求层面，如何理解目标用户画像的，理解用户的场景和痛点，分别设计了什么方案去解决问题，怎么看待不同方案之间的优缺点，

这里面的相对最优解是在什么商业、技术、需求的因素影响下决策的，你作为设计师在这个过程中起了什么推进作用；

此外，还有设计本身的效率提升，如何确保设计过程又快又好？做了什么流程上的优化、设计方法上的优化、设计工具的开发等，这些也是设计为了商业增值做的实际贡献——提升效率，降低成本。

（3）设计的顶层价值：站在更高的维度看待设计方案，比如经济学、社会学、心理学、人因工程等，提出了什么超越竞争对手或行业现状的解决方案，并以这个方案为核心引领了团队产品认知和技术发展的进步。甚至提出了影响行业发展的设计理论、设计方法和设计的价值观。

070 腾讯的笔试和面试

周大您好，想问一下，腾讯的笔试面试比较考察应聘者哪些方面？

腾讯每个设计团队的发展成熟度是不同的，服务的产品成熟度也不太一样，所以对设计师招聘的要求有很大区别。我只说说过去我面试团队成员时候比较关注的内容，不代表你即将面试的设计团队管理者也会有类似看法。

（1）笔试是一定要做的（反感笔试的一律不通过）

我不知道所谓的"如果需要我笔试，就是不尊重我"这种可笑的想法是哪里来的，也许是因为太像考试了吧？大家都是很反感考试的。也可能是有些公司太low了，利用笔试来骗设计稿？这种公司希望大家挂出来谴责。

我会用的笔试的形式可能有：给你一个开放题，自己回去做几天后交份keynote过来；选一个你作品集里面的作品，让你回去redesign一个概念稿交过来；现场看到某些问题，让你在白板上简单画一画原型。

笔试的作用主要是看看一个设计师在短时间内接到一个新的命题，思考和动手的细致程度怎么样。

（2）面试主要看几个内容

过去的工作经历中关键绩效事件，讲不讲得清楚，你的参与度有多深，有很多细节如果自己没有参与很深，一般是回答不出来的。

对设计的热情还有好学程度，你工作之外的时间还能花在设计上是多少？你对设计不厌其烦的程度是？一个不能自我学习的设计师，肯定成长速度是很慢的，如果个人成长速度跟不上公司发展速度，即使加入团队也会很快被落下。

设计的逻辑——你如何理解用户、看待需求、自我分解需求，如何洞察问题，从哪里开始着手设计，怎么管理设计稿，如何阐述设计想法，提案的能力等，具备良好设计逻辑的设计师更有机会处理复杂问题，成为团队的中坚力量。

沟通能力——能把设计的需求讲清楚，除了日常的沟通外，是否还能在遇到一定挑战，质疑时候保持自己的坚持，愿意逐步推进一件事直到落地。

开放心态——能不能接受不同意见，甚至反对的声音，从不同的视角客观讨论一个小问题，这几乎决定了设计师是否真的可以保持用户视角，拥有同理心，缺乏同理心的设计师最后可能能做个匠人（实现和执行的能力很强），但绝对无法帮助企业或产品构建设计竞争力。

071 又一职业发展问题

周老师，这里请教您一个关于职业发展的问题。目前我在乙方公司工作了几年，最近考虑跳槽去产品公司发展链路设计能力以及数据与产品跟

踪设计方向的能力。在做简历的过程中发现过往的项目类型往往是从0到1的，而执行方面更偏重在产品策划能力方面，比如产品策略规划、产品需求规划、产品系统规划等等。当然交互/体验设计也是重要内容之一，会严格把控设计质量。 问题一：在应聘交互/体验设计相关岗位时，应聘企业是否对此会有所意见或误会？或者说现在的招聘企业是如何看待我这样的求职者的呢？ 问题二：观察今年上海春招市场需求，交互/体验设计需求量非常少，是互联网环境变化导致用人需求变化吗？那么在需求紧缩下该如何转型和追逐呢？

（1）企业内的设计团队招聘任务主要是引进能立即解决现阶段团队某方面问题的专业人才，即使是一个大型的、复杂的问题，也会拆解为小而具体的问题，针对问题去规划岗位、职级和专业能力要求，越大的公司越是如此。

所以，如果你考虑跳槽的岗位需要乙方公司的前期规划、创新和探索经验，甚至是你服务过的其他客户的设计项目经验，那么你的面试不会有太大问题。至于你是不是要发展自己全面的产品设计能力，是不是要提升数据分析能力，那不是企业关心的，是你自己的事情，或者是在团队项目协作中，你自己的学习和积累。

也许当你进入一个企业后，发展得不错，工作资历上升到一定程度后，走上更高阶的综合管理岗位，或者专家岗位，就算你自己不想学，你周围的压力和领导的要求，也会逼着你学。

你在应聘某个具体岗位时，企业最关心的是你现在已有的能力是不是团队急需的，不存在什么误会；评价一个设计师的专业能力，还是以纵向的深入视角为主，适合则招入，不适合则看有没有其他合适的岗位推荐过去，至于横向的能力是加分项，不是决定项。

（2）上海市场的情况我不太了解，认识的几个上海大型团队的负责人，今年都在增加HC，所以机会应该还是有的，只是可能不在公开市场

大面积散播了，主要依靠内推。互联网行业因为变化非常快，所以用人需求只会越来越多，除了那些做得不好的业务会收缩编制，其实传统行业也是这样的逻辑——发展太迅速，人才积累跟不上就要加大招聘力度，业务发展不顺利，即使有人才也用不到，就要收缩裁员。

我个人看到的情况不是需求在紧缩，而是需求在升级，特别是初级的、不具备产品思考能力和商业视角的设计师找工作会困难一点，而综合能力强的、有经验的设计师，年薪和机会每年都在快速增加。

072 如何提升自己的核心竞争力

周大大好！我现在团队主要支持产品用户体验设计，已有十年工作经验，目前00后都出来了，想问一下如何提升自己的核心竞争力呢？您有哪些建议？谢谢您！

既然是核心竞争力，那和00后出来工作有什么关系？

要保持自己的核心竞争力，就要先定义什么才是核心竞争力。我个人认为设计师的核心竞争力有这么几个：开放心态、学习能力、审美、执行力、沟通能力、演示能力。

（1）开放心态有两个表现：能够接受不同意见、有好奇心。能快速提升能力，且大家最愿意合作的是那种你提出对设计的不满，设计师会立即寻找原因，发现问题，并进行改正。而不是马上进入防御心态，说不得碰不得。然而，接受不同意见天然就是反人性的，所以需要足够的时间和机会去磨炼，大多数年轻设计师缺乏这个训练，自然显得比较稚嫩。而保持好奇心，除了在设计领域以外，也要扩展到其他领域，与人、社会相关的一切事物都有可能被纳入设计的命题，在这些命题之间相互联系与启发，才有了更多设计的可能，设计师能保持这个好奇的敏感度，能影响自

设计行业认知

身能力的上限。

（2）拥有心态后，就要实际去运用，在实践中产生反馈。所以要提升学习能力，确保在短时间可以把不懂的东西入门；提升审美，有用已经不够，有美感和品味才是溢价空间；提升执行力，想到了两年后才做出来，也许就已经不是创新了，而是跟风或者抄袭。所以，学习能力、审美、执行力，几乎是伴随设计师一生的训练课程，这个部分自然有人跑得快，出道三年做得非常职业，也有做了十年设计仍然在原地打转的。

（3）最后，设计的工作不是孤立存在的，它和整个商业环境互动，你就需要去影响这个环境中其他环节的人，沟通和演示可以加速协调的合作，让整个环境产生价值，说到底就是卖出去、卖得好。中国有太多的设计师，缺乏商业视角的训练，这是有残疾的，好的沟通技巧与演示技巧的本质都是商业视角在发挥作用，而不是你口才好、反应快、长得帅。所以我们才有一个现象是："公司里面的设计师用PS的工资最低，用PPT的工资最高"。这只是现象，本质是用PPT多的设计师通常有管理职责，接受了更多的信息（开放心态），能转化为组织中需要的设计竞争力（学习能力、审美、执行力），并且用合适的方法，在合适的场合展现价值（沟通，演示）。

以上，你可以自己做一个诊断，哪个部分的能力欠缺，就有针对性地创造机会去提升，如果这些能力你都不错，那么不用太担心。

073 设计师应该与猎头保持什么关系

周大，请问我们应该和猎头保持一种什么样的关系？有职位推过来我们是否应该去试试？

猎头是一个行业中人才的重要催化剂，建议设计师与几个猎头保持长

期合作的关系，因为在互联网或科技行业中的人才流动率是惊人的，当你主动想换地方（可能是待遇，可能是天花板，可能是家庭原因）或者被动换地方（团队解散、业务受挫、公司倒闭等）的时候，靠谱的猎头都是很好的合作伙伴。

当然，因为职场有很多潜规则与大坑，所以不是所有的猎头和我们联系时，我们都需要沟通出宾至如归的感觉，我从个人经历说几点建议。

（1）任何行业都是越头部的企业越成熟，职业性越强，更能解决问题，猎头行业也没区别。全球化运作的顶级猎头公司有：光辉国际、海德思哲、史宾沙、亿康先达、罗兰贝格等。猎头公司内部一般是按行业均价、人才等级、热门领域几个维度来划分的。比如，能源行业的总监级以上，年薪不低于200万的岗位猎头，和面向二线城市制造类企业的部门经理，年薪不超过30万的岗位猎头，这两者是没有交集的。所以，第一次和猎头沟通，先要确认对方的公司，面向领域与操作岗位的类型。

（2）互联网与消费电子类科技行业因为平均薪水高，人才年轻，聚集在北上广深等城市，所以这几年也成为各大猎头公司的香饽饽，但是因为这个行业薪水随着职级与管理岗位差别实在太大，一般操作都分由不同的公司针对性猎头沟通了，比如互联网，手机类企业面向总监类的岗位，通常会接到万宝盛华、任仕达、瀚纳仕等公司的电话。和这些猎头沟通时，通常对方也知道你不会随便动，所以即使自己不打算换工作，也可以让他们帮助介绍你想招聘的人。

（3）职位信息初步沟通一般可以考虑：地域、工作范围和目标、企业投入度、薪水包构成、团队现状等。大致了解一下目的企业的情况，遇到的问题，汇报的对象，都对后期沟通有很大帮助，如果匹配程度很低，礼貌地拒绝，随后加个微信即可。

（4）有职位的情况，如果是新领域，新行业的岗位，可以先初步接

触一下,因为这是一个很好的学习机会,在面试的时候,双方的交流通常都是比较积极和正面的。沟通到中期如果你觉得不合适,明确告知对方即可,也不要浪费双方的时间。

(5)在整个过程中,猎头是以你的年薪的百分比抽成作为回报的,所以请放心,猎头会给你争取到最大上限的报酬回报。由于我国各类企业HR的成熟度普遍较低,管理模式落后,所以通过跳槽获得待遇跳变几乎是唯一的可能性,那么你不用不好意思与猎头保持联系和沟通,你与企业是雇佣关系,在尽职地完成工作的同时,你也有自己的选择权。

074 设计团队如何"走出去"

周大好,我是互金公司的设计管理者,老板要求设计团队走出去,多与外界交流。我理解的走出去是,一方面去外面学习,另一方面在外界传播我司的设计,我想问如何着手走出去这件事?

有几个途径:

(1)先建立自己的对外传播渠道,可以是公众号,可以是自己开个博客,也可以是通过一些设计媒体和论坛发表自己团队的文章,这是检验团队专业输出品质的成本最低的方法,如果你的文章在圈内都不能引起反响,别人的点赞和评论都很少,那么要先解决输出品质的问题;

(2)可以参与一些行业聚会和专业活动,几个互联网公司(腾讯、阿里、苏宁、携程等)每年会举办一些行业交流大会,还有IXDC、UXPA等这种做了很多年的专业组织,可以先听听一些知名企业的讲师的内容(要注意分辨,最近几年这些行业协会的讲师水准也浮动差别很大),然后尝试申请去开办工作坊的内容;

(3)可以做一些线下团队交流的活动,比如在同城内部找一些体

量、人数、经验相当的其他公司的团队做面对面的交流,把这些交流的经验沉淀下来;

(4)老板期望多与外界交流的潜台词是多学习别人好的经验,但通常真正有效的经验又不会随便说,所以在交流过程中你的个人独立思考、记录、分析也会变得至关重要,一些好的方法,技巧如果不在团队中有目的地去使用,还是达不到真正学习的目的。

第三部分 / 设计团队管理

075 设计团队怎么做目标管理

设计团队怎么做目标管理？怎么衡量体验设计的目标？

设计团队目标紧跟公司目标，事业群目标和上一级大部门目标，逐层分解，设计团队除了输出好的设计作品外，也要考虑团队对公司的体验成熟度的正向帮助。大目标肯定是让产品形成设计竞争力，每半年review一次目标进度是否在正确轨道上。

体验设计的目标是保证用户体验在用户层面的认可以及在公司层面的增值。需要制定一些评估手段和工具，与老板对齐，帮助他合理地评价团队价值。用户层面通常有可用性评估、满意度评估、NPS、VOC分析等，公司层面（特别是运营方面）看转化率、留存率、LTV和ARPU值等。

076 交互设计师的分配

交互设计师一般是放在产品部门还是放在用户体验部门？交互设计师是否有偏产品和偏用户体验的类型区分？因为现在我们的产品基本功能已经跑流畅了，我想推动体验优化部分，产品也会输出部分交互稿和线框图，但都非常低保真，而且会缺失较多的细节。如果我们体验部门要招交互设计师，他应该具备哪些能力模型会对我们进行体验优化类的工作更有帮助？

放在产品部门和放在体验部门的都有，甚至有些公司根本就没有产品经理或交互设计的岗位。交互设计师是对整体人机交互关系、过程、结果负责的岗位，所以没有偏的说法，必须是对全过程体验负责。现在对交互设计师的要求，不仅仅是输出功能层面的交互稿了，产品策略、内容品

质、交互关系、产品的运营过程中的服务设计等都是需要提高的方面。不过从客观条件看，找一个同时具备视觉和交互能力的设计师恐怕比较能快速解决体验优化的问题。

熟悉或者做过你们相关品类的产品（toB、toC、PC端or移动端），对相关的系统比较了解（iOS还是Android），做过完整的产品而不只是一个模块的设计，有和产品经理深入合作沟通的经验，有给老板汇报的经验……这些都算是实用能力的基本要求。

077 如何定位交互设计师

初级　有熟练的设计稿制作与产出能力，懂得按照设计规范进行输出，明白基本的设计模式和产品形态，乐于沟通，且能抗压。

中级　能够通过用研方法与同理心发现已知的设计问题，有自己的设计流程与方法，懂得团队合作，与上下游沟通无障碍，有职业项目的经验。

高级　有领导力，能驱动团队做事，能发现未知的设计问题，建立自己的方法论，设计说服力较好。

078 设计管理者的等级划分

设计管理者的能力有不同等级的划分吗？为什么有人只能做组长，有人可以做总监？

首先，设计团队的管理者一定是需要专业出身的，在做管理之前就有用户研究、交互设计、视觉设计或相关专业领域的工作背景。设计是一个

跨领域知识的专业技能工作，可以类比音乐、体育等领域。一个不懂乐理，从没演奏过乐器的指挥和一个从没下场踢过球的教练，我很难想象他们可以带出优秀的团队，最多也就是不犯错的普通水平。

其次，设计师的成长包含人和事两部分，"人"就是个人的思维方式、技能提升和自驱力；"事"就是项目经验、团队协作和专业产出。一个不懂设计但很会"管理"的管理者通常只能做好"事"的部分，但对"人"几乎是没有能力给予支持的。

（1）初级管理者

聚焦于小事和项目本身。靠自己的专业能力撑起设计质量。大多数时候与团队的关系类似于一个老农带着三个农民儿子锄地，拼的是高效产出，想的是专业成长和项目成功，这是一切设计管理的起点。管理方式基本是刷脸和按实际贡献分苹果。

（2）中级管理者

聚焦于团队成功。抛开自身的优势，寻找合适的人、合适的方式补充团队的不足，让团队整体进步。这个时候的团队规模可能会大一些，涉及人才分层、KPI、团队流动等问题。管理方式开始趋于理性，用流程和方法代替人治，自己的工作更多聚焦在获得外部资源，以帮助团队快速发展。

（3）高级管理者

聚焦于组织成功。站在老板角度看设计团队价值，除了日常会做的设计评审、设计培训等团队支持工作，把更多的精力放在行业洞察、设计竞争力分析、设计方向的控制（在组织架构上，还有一些低层管理者向他汇报）。更多考虑组织生存，更强调设计的商业逻辑，判断是否能够帮助企业获得设计竞争力，也会开始站在行业生态角度考虑自己团队的位置和发展。

【划重点】从初级到高级管理者，可以看出其思维方式、工作内容和工作重心是不同的，但这不意味着高级管理者就不用考虑初级管理者的问题，高级管理者的工作是向下兼容的，因为初级管理者在专业上也会遇到问题，也会向你求助。

079 如何调整团队管理者的角色

我们团队负责运营设计，服务的产品属于工具类型，目前产品相对成熟，运营方面比较日常，大的推广活动较少，设计任务是基本满足日常维护的需求。在这种状态下，团队缺少挑战，进步不大。也很难留住高级的优秀设计师，初入行的设计师学习积累一段时间就离开，导致团队竞争力一直不高。请老师给一些建议，如何从团队管理者的角色进行调整。

长期继续这样的话，团队的价值也可能被老板质疑，要小心。

首先，从已经有的小需求出发，做深一件事，比如一个小的Banner，也可以是品牌的封面，让用户看了记得住，不要觉得别人都这么随便弄一下，我就不当回事了；以前腾讯QQ团队的运营设计师，为了做一个登录界面的Banner，写脚本、拍照片、做设计前后弄了一个星期；再比如Google Doodle，小不小？但是玩的深度也可以很深。

其次，学会把一件事情做大，大型的运营活动要从商业角度出发投入精力，做成大样子，有调研，有数据，有分析，最后再复盘看看能不能提炼出产品最佳的运营策略，这个要和产品运营一起背KPI，要资源，要收益。团队在这个过程中才能被锻炼，小机会，大收获。

最后，这个行业跳槽率高是事实，你有心帮助大家成长，做好上面的

事以外，最后也比不过别家公司涨薪50%，不要单纯用这个来衡量自己的管理成绩。

优秀的团队一定是在一起时互相负责，事成人爽，离开之后也能吃火锅，聊行业八卦。

080 如何提高设计管理能力

我感觉设计管理是特别考验情商的一件事，我自觉情商不是一般得低。请问您在管理过程中有哪些技巧或方法能提高设计管理的能力？另外需要具备哪些特质才能做好设计管理？

设计管理通常包含设计项目的专业管理和设计师的人力管理。

专业管理首先需要的是过硬的专业能力，要快速学习，驱动自我成长，在专业讨论时注重信息的传达，而不是情绪化的评价。专业日常积累，要关注的是：行业在发生什么变化，来自用户的数据和声音，专业输出的文档品质，设计理念和方法的积累，设计提案的沟通技巧等；然后就是横向的视角，一个设计方案从开始到落地，究竟会有几个阶段要实施，障碍来自于哪里，需要多少人和部门配合，这个过程你要很清楚，找出问题去解决。

人力管理会牵涉情商的问题，因为很多年轻设计师会比较敏感，职业性待训练，玻璃心，爱玩等。这个时候需要的是针对不同场合建立自己领导力的机会，一起玩时你更投入，一起吃时你更聊得开，遇到利益分配时你会为大家争取利益，碰到团队矛盾时你会从中客观处理。管理的最佳状态还是不要从管理出发，员工和上级的关系并不能激发创新，但是彼此作为支持的伙伴，这样就会顺利很多。

设计管理中,一开始专业最为重要,团队超过15人时,针对人的优化就开始需要更深入,更细节化。

081 如何给视觉设计师评定绩效

一般完善的设计团队如何给视觉设计师评定绩效?主要考虑哪几方面?哪种比较科学?有没有好的完善方法?

视觉设计师评定绩效的几个关键考察部分:

(1)专业性:工作产出是否有设计研究和分析,是否符合品牌需求,设计稿的整体品质是否符合信息设计与传达逻辑,有无系统的视觉语言的考虑,重点是不能只输出视觉稿,而没有设计思考和过程;

(2)用户满意度:对视觉的产出、体验的指标是主观的,用户满意度的测量需要用研同学一起参与分析,视觉设计师除了关注视觉稿还原度意外,视觉设计落地的效果和后期改良的机会也要同步关注,重点是不能交付完了就不管,要对最终结果负责;

(3)视觉规范:从遵守设计规范,到自己提炼视觉语言,这是一个视觉设计师成长的专业要求,视觉执行过程中,有没有对流程、工具、整体效率的思考,有没有降低主观性,提升客观性,这是一个职业视觉设计师需要反复思考的。重点是形成自己有逻辑的度量工具,比如Grid System的梳理等。

最后,视觉设计师的整体综合能力还需要靠视觉设计总监来评估,特别是审美水平和品位是偏情感化的部分,靠的是大量的内省和开阔的眼界,这个只有人本身才能做,流程或者方法论都做不了。

082 关于UDEC

能给我详细讲讲UEDC的定位、描述和功能吗？因为公司近期要成立这样一个部门，需要给予支持，感谢！

UEDC（User Experience Design Center）：建立用户体验设计中心。它根据公司的产品发展需求和设计需求来定位，在成立之前先找老板或者直接提出这个建议的人聊一聊，看看他们是怎么定位这个部门的，有什么要求，以及成功标准如何度量，这些基础信息的对齐有助于之后开展工作。

现在国内UX行业中，比较成熟的体验设计团队都在互联网公司或者消费电子产品领域的公司里，人数比较多，岗位设置比较平衡。

用户体验设计部门更多从属于产品部门或软件部门，做的还是具体的设计工作，比如用户研究、交互设计、视觉设计、前端开发等，真正构架于整个公司层面，横向拉通用户体验全部流程的部门好像没有，虽然大家都希望有这一天的到来。

建立这个部门，老板和决策层的决心很重要，也要有基础的概念认知——这个部门带来的价值是什么。然后就是找到合适的、靠谱的团队带头人，不但能够驱动部门产生设计价值，提升企业的设计竞争力，也要能在企业中普及概念，布道体验设计思维以及很好的建立外部合作机制。

083 UED的交互和视觉岗位合并

最近想把UED的交互和视觉岗位合并，融合为产品设计师。由专业分组往业务分组转换。想法源头是由于业务形态日趋稳定，过于细分的岗位无论是从设计师个人成长角度还是业务需要的角度来看都不太合理。

UED目前的设计师有能力合并吗？如果有这个能力，可以先建一个小组，试运行，盲目合并，人的能力又没有准备好，肯定会影响业务。

另外，这个是一个牵引，作为强制要求的话，要让设计师看到收益，除了自我成长以外，公司的KPI考核、团队认同、团队氛围的操作细节都要跟上。

本来只做视觉，拿一份视觉设计的工资，领导一句话，我就要再做交互了，工作量大了，能力又不足，可能还会牵涉加班，KPI被降权，工资还不涨。你跟我说"希望我的个人成长更快"，我懂的。

先培训赋能，再调节团队文化，建立一个试运行小组，树立榜样。让大家看到成绩，剩下的人才会自发跟进。

084 产品经理和交互设计师的区别

经验丰富的产品经理和交互设计师，通常只是职位名称的区别，两者的工作有很大交集。产品经理通常在需求分析、竞品分析、用户洞察和具体的交互设计输出上都能替代交互设计师，只要他自己有时间；而交互设计师为了更深入地理解交互关系、需求、场景条件，也会做很多产品经理的沟通、推进、平衡工作。

在我经历过的团队里面，有遇过没有产品经理，完全由交互设计师来驱动产品设计过程的；也有不招交互设计师，完全由产品经理直接和视觉设计师对接工作的情况。这两个选择只是公司团队和产品发展阶段中的不同结果，没有对错之分。

回到本质上，产品经理和交互设计师最大的工作内容区别在于：

（1）产品经理通常更关注产品战略、产品竞争力、需求洞察和分析、公司商业回报等问题，所以他的视角必然是从外到内，市场上有什么

变化、竞争对手有什么牌、目标用户有什么需求、我们做这事为什么能赚钱……为了达到这个目的，他必然要更多地和老板打交道，要和上下游的合作伙伴谈判，要争取内外部的资源支持，要写 PRD 和 MRD，要考虑发布会……你可以理解一个产品的产品负责人，通常就是这个产品的"CEO"。

（2）交互设计师更关注人机交互关系、场景、角色、用户画像、交互范式各种专业性问题，所以他的视角经常是从高到低，用户用我们产品有什么问题，怎么确定哪些问题是最重要的，可用性是否出现问题，易用性怎么提升，硬件和软件能力怎么更好地服务于用户……这样的思考方式，促使交互设计师更多地关注产品本身技术平台、各种竞品的差距、用户感受、交互条件的限制与优化，所以会输出竞品分析报告、场景分析、任务流程图、交互模块逻辑关系图、用户研究、纸面原型、高保真原型 demo……你可以理解一个产品的交互设计师是这个产品在 UX 框架层面的专家，他决定了你的业务逻辑怎么解释为用户逻辑，而不是技术逻辑。

085 视觉设计师的能力会成为交互设计师的瓶颈吗

你觉得视觉设计的能力会成为交互设计师的瓶颈吗？我感觉在我们公司能做出漂亮视觉稿的交互设计师更受领导喜欢呢，其方案也更容易推，可是明明有视觉设计师啊。

视觉设计能力成为交互设计师的瓶颈是一个现象，不是原因，更不是结果。交互设计和视觉设计本就是"信息设计"范畴的两个重要维度，在基础设计教育和应用领域，这是分不开的两个概念。我们在市场中将这两个内容对立来看，是因为我们的设计教育从根本上是落后的，市场中的企业对于设计的认知不够，大量初级设计师接受了有偏差的观念输入，岗位

设置上没有优秀的设计管理者加以引导，这是一个综合结果。这就导致了很多设计师从专业角度上有偏科现象，做视觉的觉得美是第一位，认为交互是线框仔；做交互的觉得交互逻辑是最重要的，鄙视视觉设计师想不清楚逻辑。

我个人提倡的是，只要在UX方向从事设计类工作，特别是面对产品设计来说，交互设计和视觉设计就是设计师需要掌握的基础认知和基础能力，这两者在实际设计过程中经常是交叉融合的关系，单纯只考虑两者的表面，都会导致设计沟通受阻。

能做出漂亮视觉稿的交互当然会受领导喜欢，你会不喜欢拥有多种技能的合作伙伴吗？这意味着沟通成本、项目时间成本的降低，而且在提案、评审等决策环节中，视觉因素的影响很大，至少人会更愿意耐心地看完、听完美的东西。看上去美的设计稿，很大概率是因为它本身更合理。

交互设计师即使不做视觉设计层面的内容，自己输出的竞品分析报告、线框图、高保真原型制作等，也应该符合信息传达原则。视觉上整洁合理，符合人脑阅读逻辑的，也应该是"美的"，这和你什么岗位没有关系，而是专业程度的问题。

086 设计团队的KPI制定

设计团队的KPI制定有没有通用的方法？一般会考察哪几个维度呢？

设计团队KPI跟随公司对设计团队的定位以及产品的具体要求而定，有非常聚焦专业层面的，也有和产品KPI强绑定的，甚至有设计团队会考虑设计师的出稿数量、返稿次数和通过比例等，但这些都不是最好的方式。

我建议的设计团队KPI考核方式分成以下四个部分：

（1）专业产出和结果：60%

设计师的专业产出结果通常由团队的主管评价、产品落地的实际用户评价与产品数据验证共同组成。设计团队需要支撑公司的商业成功，那么组织目标的商业数据指标肯定会分解到产品团队中，至于设计团队需要一起承担多少比例，需要设计团队负责人与产品团队负责人共同商量。如果不背商业指标的话，就只能靠定性的用户满意度评价来考核了。

设计竞争力是一个不可能完全量化的结果，它由很多部分组成，其中最重要的就是用户的评价，有些行为评价可以做量化参考，比如体验项相关的NPS（净推荐值）；有些属于态度评价可以做设计洞察的输入，比如SNS平台上的用户讨论和投票调查。

（2）产品思维与协作：15%

现在对于设计师的要求越来越高，设计师是否具有产品思维，能像产品经理一样关注产品端到端的成功，成为一个基础要求。所以在设计团队中，除了对设计专业能力的要求、培养和训练外，还要建立和产品周边团队的良性沟通、思维互补、互相专业的赋能。

来自周边团队合作方的评价也会纳入到设计师的考核评价中，通常由一些标志性事件构成。比如团队领导的表扬、合作部门、同事的口碑、推动设计落地的成功率等。因为设计师不可能独立于团队以外工作，所以获得周边部门的支持，顺利把自己的设计作品推动落地也是评价设计师成绩的重要部分。

（3）以用户为中心的行为考核：15%

在一个考核周期内的设计工作，是否有相关的设计研究、用户研究支撑，设计师利用机会接触了多少用户，参与了多少次可用性测试和访谈……这些立足用户视角，与用户一起设计的具体动作，也是评价设计师工作能力和成果的指标。

有些设计团队还会要求设计师定期输出用户观察报告、竞品分析报告等，都是为了确保设计师不是坐在电脑前假想设计，如果设计师要真正代表用户发声，践行UCD设计方法，那么肯定会有相应的行为。

（4）团队横向工作：10%

设计团队的整体专业度和形象是由每一个设计师个体构成的，设计师也需要在忙碌的工作中，抽出一定时间比例支持团队的建设，无论是设计专业培训、分享、组织团队活动，还是一起产出与设计相关的side project，都是为了团队的整体发展努力。这个部分的工作可能不直接与项目相关，但这会促使团队软实力的进化，比如团队的整体形象、设计氛围、设计师魅力……周边团队的印象，是否对招人有吸引力，都是从这个方面的积累带来的。

087 比稿思维

如果一个UED团队总是用比稿思维来出多套设计方案（每套都是视觉化去表达几个交互典型页面）让PM去挑，确定设计方向，不管项目大小，这样到底有没必要呢？

（1）设计师应该主动提供多套方案，呈现自己的各方面思考和设计过程，并且给出优缺点的预先评估。把设计评审决策变成做判断题或者选择题，而不是让设计管理者和非设计参与决策人帮助你做问答题。

（2）需要淡化"比稿"的概念和提法，特别是不要在小团队中建立起设计稿比稿后通过，通过率高的会影响KPI等行为，这是在助长小团队抱团，设计团队封闭化。长期来看，对设计团队的氛围建设和专业提升只有副作用。

（3）不能让PM去挑，一定要先通过团队内部专业评审，可以邀请PM

或者产品部门老大一起参加，设计部门的第一负责人一定要在场，解决各种问题。直接让PM挑方案，他不会完全站在用户角度来提供客观建议。

（4）大项目、大需求是必要的，包括多方案的设计、测试、验证等，因为可以降低失败率，小需求可以考虑用设计规范、设计原则来控制，不是什么设计需求都要看到方案才知道后果的，设计的解决方案在不少细节上都是常识，大家建立好一个方案，然后达成共识的规则就行了。

088 设计总监怎么写KPI

设计总监一般怎么写KPI？

设计总监通常作为一个产品或者产品中核心模块的第一负责人，当然也有公司有更高的title，比如设计VP、首席设计官、首席设计师等。

高级别的设计管理者的核心工作通常是：保证公司的产品和服务的设计竞争力，构建专业的可持续发展的团队，帮助构建整个组织的设计思维，思考公司体验设计价值的商业回报。

设计总监的KPI一般不会是某一个产品或者阶段性工作的成绩，而是一个长期目标的阶段性分解，公司战略要求的具体设计分解，以及"端到端"的一个产品在设计层面任何问题的处理。具体一点，会有：

（1）回答年度设计工作任务和目标。今年你和你的团队要做什么，为什么这件事重要并且值得做，做到了有何价值，做不到带来什么损失，你要花多少人，多少时间，多少资源去做。这件事的目标、达标值、挑战值、理想值分别是什么。

（2）回答最关键的设计问题与解决计划。产品和服务中现在的用户侧问题有哪些，哪些是设计可以解决的，哪些不行，你准备与周边团队怎么配合，是成立联合项目组，还是做一个短期的攻坚计划。拿出你的想法

和方案以及解决的数据指标。

（3）回答团队的持续发展问题。团队人才结构、人数、专业厚度、未来发展计划，是否可以匹配公司的战略进度，要招多少人，要开多少人，对人的要求有什么变化。你怎么保证团队的整体竞争力，怎样做组织架构、招聘、考核、专业培养、专项训练。

（4）回答个人的提升问题。你怎么确保自己还能够胜任这个总监岗位，有哪些对公司的需求，自己怎么再一步提升，自己的优劣势分析，准备下一阶段怎么改进。关于跨部门的同级别管理者之间的配合协作，你有没有什么新的建议。

（5）回答个人影响力的问题。设计竞争力不单单是产品和服务端的，还包括品牌"软性"的部分，如何提升自己在公司内部的影响力，在设计决策时的合理性，在行业竞争中是否可以代表公司的设计品质发言。

把上面的内容都回答清楚，至少思考过现状和问题，你的KPI应该问题不大。

089 难管的下属

我负责UED部门，工作了十几年，见证了这类岗位从美工到网页设计再到UI设计的进化，我是艺术设计专业出身，偏视觉。当然，这十几年的工作经验，也积累了一定的视觉和交互经验，之前在小公司，产品经理的工作我也做。现在在这家公司管理五位视觉和四位交互，视觉比较好管，但交互这块有那么一位不服管，他较自我、狂妄，他是90后，认为我这方面没他强，在交互上的系统知识不够。实际上，他只是理论知识较强，他做过的项目对他的评价是：他不理解业务，做的东西不符合实际使用。他常参加一些大咖的分享，也常炫耀他跟某些大咖很熟。我自学能

力较差,靠的就是这些工作经验,我应该怎么补充交互方面的知识及怎么管好下属?

我们可以分两块来看这个问题,一个是专业管理,另外一个是组织管理。

(1)专业管理

对于设计团队的专业管理来说,那种所谓的"我不需要是团队里面专业能力最好的,但我会招聘和善用专业能力最好的人",都是扯淡,注意,都是扯淡。这话不是职业经理人或者中层领导能说的话,这是最高层的老板才能说的。你的下属认为你的能力不如他,你就应该充分地在各种专业场合告诉他你的专业程度,包括但不限于与老板的对话、团队内培训、项目中评审、需求沟通、设计迭代沟通、项目提案、项目分享……如果你的下属觉得你的专业能力不够,这至少说明了你在某些应该展现自己专业能力的场合表现不到位,你在他遇到专业问题的时候没有给出建设性意见,你在某些设计师和其他部门产生矛盾时没有很好地解决。

所以,专业上的问题还是要找自己的原因,属下的理论知识强,你应该更强,同时告诉他如果将其合理地运用到项目中,调整沟通的方式。这就像一个足球队的教练,如果你自己都不会射门,怎么告诉你的前锋应该在什么时候起脚?如果都是一堆理论分析,结果上场被别人1:0也是不行的。

在设计这个行业,专业能力不够就是原罪,专业能力不被认可,说什么都是错。

(2)组织管理

如果上面的专业问题不是你自身的问题,就是这位设计师自身的性格导致的盲目自大,那么就要明确告诉他,在这个团队和项目中,他的角色是什么,他对业务理解不清楚,就要安排任务让他去理解,去熟悉。为什么不符合实际使用,是实际使用中的方法本来就错了,还是他无法理解实

际情况？不要盲目下判断，要理性引导。

不要给团队成员贴标签，"自我、狂妄、90后"这些和工作没有关系，好的管理者是用人的长处，而不是让他的短处影响到团队的整体氛围。

我的建议是：组织管理上如果你还是有话语权，应该给他安排更适合他的岗位和工作，如果他的理论知识很强，就让他输出给团队有价值的理论分享，如果他和大咖很熟，就让他邀请大咖来分享，如果他在项目中很坚持自己的观点，就让他去和难搞的、强势的产品经理沟通。在实践中让他认识到自己的不足，同时发挥自己的长处。在这个过程中，你也要时刻帮助他，给予建设性建议，这样团队内其他小伙伴才会更信任你。

090 UED经理怎么管好UED团队

在项目上，在团队成长上，还有自我提升和学习，具体怎么做好这几方面？

需要建设一个什么样能力构成的团队，与公司现阶段产品和业务需求有关。一个创业公司上来就希望建设一个类似BAT内部的大型设计团队，显然不合适。在一个大公司中管理设计团队，也绝不能像几十人的小公司一样松散，需要纪律和套路。

（1）项目上

创业型公司或者小公司的业务模式简单，但要求成本更低，时间更快，人的综合能力更强，所以这样的团队做事一般都需要设计团队的老大带着冲，特别是设计咨询类公司，对设计师的横向能力和设计效率要求很高。在项目中，如何快速提升设计师的设计效率，应付各种项目突发情况和风险，与合作方快速沟通和决策，是主要关注的点。项目上看重"如何

更快地把事情做成",不在乎手段和方法,因为足够灵活,所以出现各种小错误能快速修正和弥补。

大企业中的设计团队在做好设计本身的事情以外,在项目中通常会遇到比较复杂(或叫成熟?)的项目管理机制,设计师如何配合,无缝进入各个环节保证设计品质,以及各种难以预计的项目需求更改会是主要命题。另外,因为大企业中人很多,所以统一思想比较困难,这对设计团队的内部沟通和向上管理会提出很多额外要求。项目中更看重"如何匹配我的KPI目标,有亮点",比较强调成熟的设计流程和设计方法论,因为大家都只是流程中的一环,所以更聚焦本职的工作,其他领域的风险难以兼顾。

(2)团队成长

无论是什么样性质的企业或团队,团队本身的成长依赖于这个团队的最高管理者,如果这个管理者是永不满足、拓展型思维的人,那么团队总是会往前走,不满足于现状。所以团队的成长,是管理者自身成长的镜像结果。

设计团队的成长不外乎做出优秀的产品设计、沉淀更合适的设计方法、充分理解用户,并把从用户声音中提炼出来的机会点变成公司的产品体验竞争力,团队的人才厚度逐步增加,团队的凝聚力和整体效率不断提升。

一般在项目中不断尝试新的方法会有效刺激团队切换思考模式,在项目以外也可以做一些团队的side project,设计师通常是比较爱玩的,这些新鲜的东西会刺激团队保持创新与有趣。

(3)自我提升和学习

设计团队管理者的自我提升与学习,除了设计专业本身,更重要的是跨领域的知识,包括市场研究、商业分析、开发知识、软硬件知识、渠道与销售、组织管理等。没有这些的支撑,就算你的专业能力再牛,对于其

他协作方来说也没意义。

如果要量化的话，设计团队负责人时刻都需要关注设计输出的评审（每日培训）、设计团队一线设计师的培训（每周或每月）、设计业界的动态（每天200~300条）、专业知识的积累与拓展（每天2~3篇，可自己写，可编撰，积累成型后在团队内分享、使用）、设计方法论沉淀与流程优化（人员要怎么部署，架构要不要调整，流程是不是还能更高效）、人才的招募和评估（永远不要停止对优秀人才的接触和招募）。

学习这个事情更重要的是学习能力的训练，拥有对知识和技能的判断力，知道哪些该学，哪些不该学，然后如何运用到实际工作与生活中，知识本身没有力量，运用知识才能产生能力。这个问题比较复杂，只能找机会当面交流了。

091 怎样开部门周例会

请问您平时怎么开部门周例会的，可否把开会流程说一下？谢谢！

部门周例会依据团队的发展阶段和人员的沟通习惯来定。通常会包含4个方面：

（1）团队成员一周工作内容的重点和难点，大家提出来，一起思考办法，如果没有得到解决，可以现场给点启发性讨论，如果解决了，可以把解决方案共享出来作为团队经验，以后遇到类似的问题，别人也知道怎么解决了；

（2）基本的工作内容同步一下，特别是横向模块中对整个系统影响很大的，大家会知道对方在想什么，做什么。如果是比较固定的工作，模块也不大，这个内容其实可以作为会议邮件发出来，直接同步在工作群里面也可以；

（3）设计类的专业分享，看到的新东西、趋势、评论、业界新工具等。这个地方没有要求，讲任何东西都行，主要是有趣、有启发；

（4）组织团队活动的建议，看看最近的公司八卦，团队有什么可以一起玩的，要不要做个side project之类。

团队例会除了同步信息，还有就是把握团队气氛，会议时间不用太长（最好不要超过2小时），大家觉得到位了就行。

092 如何给设计师定级

我想咨询您一个问题，如何给设计师定级？BAT的公司是如何定级的？

设计师的定级除了给出一个对设计师的专业能力的评定以外，更重要的还是人力资源管道的管理需要。所以每家公司对于设计师的职级划分多少会有点不同，大公司和小公司不一样，集中化的设计中心和分散的小型设计团队也不一样。

定级的核心问题是：划分一个职业能力水平，给多少钱才能招到什么样的人。框定一个职级晋升的体系，不能升级太慢，否则好的设计师都跳槽了，不能升级太快，否则公司人力成本上升，职级通货膨胀，其他业务领域的职级被倒挂。

BAT里面的职级考评大同小异，我简单说说T家的：

（1）现在设计通道从技术通道里面划分出来了，叫D通道（design channel），所以从职级平等性上来说，设计师的职级是和其他研发岗位看齐的，这是尊重设计和用户体验的表现。

（2）职级从1~6，每一级分3等，比如：1.1、2.2、3.2。但是实际上设计通道目前职级最高的，只有4.2，而且只有两三个人。转为管理岗序列

的人，理论上不再继续看设计通道的职级来定薪了。

（3）一般毕业生招聘进入就是1~2或者1~3。按发展速度，每年爬等级，有速度快的3年升到2~3的，也有6年过不了3~1的，都是正常现象。

（4）定级通常由几个因素决定：专业能力、绩效情况、服务年限、其他软能力的综合。

讲人话就是，首先你得做得好，具体的用研、交互、视觉、前端在项目中的交付足够好，设计过程充分完整，符合逻辑，能说清楚自己的贡献。

绩效不能太差，太差了HR方面是说不过去的，你过这个职级本质上还是要服务于公司，对公司的工作支撑是大前提，如果你专业很牛，但是在项目中体现不出来，那公司干嘛给你资源呢？

服务年限是另外看中的一个方面，公司现在虽然不主张强行灌输年限限制，但是忠诚度这个东西是亚洲人基因里面的，嘴上不说，但是走心。

软能力就是性格、沟通、抗压等，把你评到更高的职级是为了打更硬的仗，越往上对软能力的挑战越大，你要是还没准备好，自然评级的时候会输一成。

093 如何与视觉设计沟通，提高公司整体设计水平

作为产品兼交互，遇到公司视觉设计其能力不强，可能比不上我自己做的，老板让我经常给他们提意见，我该怎么让公司的设计能力得到整体提升？或者我该自己动手做，插手视觉的事吗？如何能够很好地和视觉设计师沟通，又能快速提高整体的设计水平？

有时候公司就是需要能者多劳的，这是确保产品顺利发展的一个条件。

如果你确信（无论是用户评价，还是带来的数据表现）公司的视觉设计师做的方案比不上你的方案，你就应该自己做一稿，然后拿着用户的评价和数据表现，和现在的视觉设计师沟通一次，看看是因为他思考不到，还是只是个人审美偏好问题。在项目中直接发现，解决每一个问题，就是在帮助设计师提升能力。

只提意见会显得像说风凉话的人，你要多提建设性建议，有时候甚至这个建议就像帮设计师在做东西一样，有反省能力的设计师在几次以后就会自己调整做事方式和心态了。如果持续无法理解你的意图，跟着你做又做不好，配合态度还不行的，就要考虑换人。

和视觉设计师沟通的技巧：不要一上来就说好看不好看，虽然很多视觉设计师本身是从好看不好看角度出发的。要尽量沟通：

（1）产品的目标是什么，具体到视觉元素的目标。这个界面上这个功能对数据表现非常关键，也是用户的最常用操作，希望能在视觉权重上最醒目；

（2）交互的逻辑和控件一致性。视觉元素的前后点击关系应该是有联系的，无论通过外形、色彩、质感，或者是动效，有逻辑的操作，可用性会得到保证；另外，控件一致性也是在保证可用性，对于产品界面的视觉来说，可用性是不能逾越的底线，而且这个底线是关于信息传递的，不区分什么交互或视觉；

（3）视觉应该紧紧贴近品牌和产品气质，用你们的产品的是哪种用户，这就是你的产品气质，你要和视觉设计师一起去访谈用户，理解用户的痛点和喜好，这样以后他做东西时下意识就会想到具体的"人"，而不是什么"一线城市的白领"，这种用户描述对做视觉设计一毛钱用都没有。

094 怎样定位产品经理和UX

UX的思考方式与价值观是产品经理和UX设计师必须掌握的基础认知；

产品经理聚焦考虑产品价值，也就是对公司的商业价值和对用户的使用价值。工作围绕需求、功能、业务逻辑、产品设计管理、产品迭代、产品运营等展开。

UX设计聚焦考虑以用户为中心的设计如何满足用户需求与期望。工作通常是围绕具体的设计输出展开，用户研究、竞品分析、数据分析、交互设计、视觉设计、前端开发、品牌运营设计等。

定位两种工作角色与公司的团队结构、人员能力、工作流程、产品发展阶段密切相关，没有完美的定位，也不存在必然的工种划分。国内很多产品团队与UX团队的角色岗位划分和工作内容安排，一般是因为受到过去知名科技公司与互联网公司的架构影响，复制照搬的结果。

现在一些新兴公司中已经开始不再按照具体的岗位输出件来定位两者的工作和岗位区别，一个产品owner带领各个跨学科（心理学、社会学、人机工程、开发、测试、市场营销、UX设计等）的专业人士组成精益团队，大部分工作结果都是集体智慧与民主讨论，最终由owner决策。

在这样的团队结构中，人人都要为产品的全生命周期负责，也就不必区分产品经理应该做什么，UX设计师应该做什么了。

095 如何提高团队成员手活水平

平时在团队管理中如何提高团队成员手活水准？

手活是指具体的交互设计稿或视觉设计稿的产出品质吗？要提高这个

能力,没有其他的办法,就是练。

(1)定期给团队成员提供更新的,更高效的工具和插件

专业领导者需要关注生产工具的改进,虽然不是所有工具都让大家掌握,但是运用不同的工具做事,也是一种思维方式的切换,而且现在的设计工具都非常简单易用,上手学习时间一般不超过两天。

多个工具配合,也更容易聚焦在工具本身最有优势的某些方面,不会出现做不出来就卡在那里的情况。

(2)复盘分析做过的设计稿的再优化

在有时间,或者做设计总结的时候,再回头看看之前的设计稿,哪里还能继续修改得更好,交互稿哪里的逻辑是当初没有想到的,是不是能更清晰一点,视觉稿的细节和色彩是否可以做得更精致,更准确,通过反思来提升对细节的要求,细节要求足够高,手活水平自然高。

(3)优化设计输出的模板

很多设计团队为了保持输出品质的一致性,或者团队品牌要求,会运用统一的交互设计模板和视觉设计模板,这些模板本身的优化也能帮助设计师提升整体输出质量,模板不要复杂,要把足够的空间留给输出内容。

(4)适当进行一些横向项目

打开思路,开阔眼界对手上功夫的帮助也很大,所以在主力项目之外做一些团队公共性的设计,横向建设的项目也可以帮助设计师发挥自己的才华,更有意思的项目,通常也会带来更有创造力的作品。然后,可以把这些横向项目的经验运用到主线业务中,起到补充作用。

096 UED设计经理的发展方向

我目前是UED设计经理,现在想要向上发展,有哪些方向可以发展

的？比如产品经理方向，或其他方向？

具体的向上发展的核心诉求是什么？现在薪水低了想得到更多收入，还是觉得年纪大了应该往管理岗位走走，或者是现在的工作感觉没什么挑战，希望到更高的岗位挑战一下。

有些公司（比如一些外企）是愿意给岗位，给title，但是针对加薪发股票就比较谨慎，有些公司（比如互联网企业）是愿意发钱发奖金，但是升值要慢慢熬通道——评审、培训、任职考核、持续打怪。满足自己核心诉求的方式有不同的路径，也就有不同的方式。

如果是方向的话，通常UED设计经理的向上路线都是以专业为主导的管理结合路线，比如UED设计总监、首席设计师、CXO（首席体验官）等。切换到产品经理，一开始的第一年都不是向上发展，而是平级切换，因为你能不能做好这个岗位，同事和公司都没底。

另外，产品经理的工作方式、思维和视角与设计师还是有很大差别的，而且在以非产品为中心的考核关系中，产品经理未必能够获得比设计师更大的话语权。建议还是更多地聚焦UED本专业的内容，先提升自己在团队中的领导力，从一些创新的孵化项目中获得成功的结果，再考虑是否切换岗位和职业通道。

097 用户体验团队的定位

一般有用户体验团队的公司，规模是多大的？有用户体验团队的话，在企业中的组织架构一般是怎么样的？是属于二级部门直接向boss汇报，还是用户体验部门被放在产品部或研发部当中？

国内几个规模比较大的（超过200人）用户体验设计团队，基本都集中在互联网公司，还有一些消费电子类产品（比如手机品牌）的公司。这

几个大团队七七八八加起来应该过万人。剩下的都是50人以内的小团队了,大部分非超一线城市(北京、上海、广州、深圳、杭州,主要有阿里)的公司内,设计团队通常在10~20人。

体验设计团队完全独立,与产品、研发等平行的,只有部分大型互联网公司。其他公司都隶属于研发部门、产品部门、甚至还有市场部门。代总监或总经理title管理岗位的,一般可以对齐到二、三级部门,因为一级部门通常是事业群,分公司级别。

直接向高层boss汇报的一般都是创业公司,boss也分很多级,往下看的话,董事长、执行总裁、部门总裁、部门总经理、设计总监、设计经理、设计组长,依次都是各自的boss。小公司一般很容易达到部门总裁一级进行汇报,但这个仅限于项目汇报,日常管理肯定还是总监或经理;大公司类似,以腾讯举例,一些非常重量级的项目,马化腾和任宇昕等都会亲自过问,通过现场会议、邮件、微信群等沟通,会直接问到某个做图标设计的设计师,都很正常。但这种汇报都是项目级的,和直属的行政管理没有关系。

098 设计团队的管理方式

对于设计团队的管理,针对十人,二十人……管理方式会有什么不同?想听听您的看法。

从管理学上看,一个管理者能覆盖的最佳管理半径是10~15人,超过20个人都向同一个管理者汇报,一方面管理者本身的压力变大,时间紧张,另一方面,也不能很好地照顾到每一个下属,会出现厚此薄彼的情况。

以50人团队举例,1个主管,4个组长,每个设计组12人,这样的结

构比较合适。当然也会有设计团队非常大,而设计管理者成熟度不够的情况,那么会有1人面向20,或者30人的情况,但这样的话就很难管理到位了。

设计管理分为专业管理和行政管理,专业管理尽量保持层级扁平,沟通直达,决策高效,否则设计团队很容易成为产品设计流程中的瓶颈;行政管理上,建议分权,分区自治,只抓大原则,平衡团队预算,人才架构优化,考评符合正态分布,细节上和人有关的各种家务杂事,尽量让组长去搞定。大团队管理者在细节卡得太细,对大团队整体运作不利。

099 如何做部门年终总结

最近做部门年终总结,2017年工作成绩及2018年规划工作目标,不知重点关注点有哪些?

是给部门做年终总结,还是你在部门内做个人的年终总结?

前者聚焦业务和部门发展,后者聚焦个人成绩与发展计划,假设是后者。通常需要包括以下几点:

(1)这一年你做过的有成绩和有价值的事情。这个成绩和价值是对公司来说的,有没有对业务产生正向帮助(比如设计的输出提升了哪方面的数据,促进了哪方面的增长),有没有对部门获取资源积累资源(哪些事情帮助部门获得了外部伙伴的肯定、赞同,达成了什么有难度、有挑战的合作与共识),这种案例需要平时留个心眼记录,保留好来自用户和领导肯定的证明——微信群截图、邮件、数据展现等。

(2)这一年个人的职业思考与发展成果。聚焦新的挑战得到的成绩,比如除了日常项目之外,还指导了一些实习生,培养了新人,或者组织了一个虚拟团队,攻克什么项目难点,这些都会体现你的人员管理和

项目管理的能力，后期团队发展了这些都是横向建设的亮点事件，有助于帮助升职。

（3）发展计划聚焦小处，畅想大处。比如在今年的工作过程中发现了哪些项目上、团队中、流程中的问题，从一个小问题出发尝试建立解决这一系列类似问题的方法，并在下一年准备分阶段运用到工作中去。通常会做这种抽象思考，形成自己方法论的设计师，都是设计团队中最宝贵的。

（4）别人走一步，你要走两步。聚焦更远一点的新趋势、新研究，帮助团队建立更深厚的专业能力和团队氛围，要学会从现象中抽取团队工作的整体计划。比如，不要只看到我们今年仅仅做了3次用户测试，而要看到这是团队整体缺少用户视角的现象化表现，把问题拆解成：用户测试是不是有必要做，如果有必要，应该怎么做，谁来说，做完以后设计迭代怎么闭环，做完后的输出能不能沉淀为团队共有的能力，让没有参与的其他同学也能获得这个经验。

想得更多一点，更深一点，你的规划就更有价值点可以挖；另外，规划不要讲概念和理想，要分解为可执行的计划，一条一条写出来，做下去。

100　UX部门如何组建有价值的用户研究团队

你好，请问UX部门如何组建有价值的用户研究团队？应该从哪些方面入手，引进什么人才及技术比较好？

用户研究团队必然是有价值的，只是这个价值的程度是否能够让老板认可他付出的价格，用户研究的工作即是连接产品和用户的关键节点，也是进行创新设计过程中必要的思考环节。

从今天的行业需求来看，用户研究团队要想获得更大的价值认可，至少应该做到：

（1）不要追求人数和规模，应该聚焦在小步快跑和quick win上，快速给产品和服务做好体验评估，找出关键痛点和问题，帮助团队产出用户洞察以指导具体的设计，而不是仅仅产出报告；

（2）具备大型专题类研究的能力，将企业面临的产品体验问题进行有效的建模、归类和分析，形成具有指导性的体验自检原则和指南，帮助公司跨部门间建立从用户视角出发的思考方式。这需要用户团队的人走入各个部门中，邀请各类关系人进行用研活动和分析活动，形成对研究的正确认知；

（3）熟练掌握将业务数据和用户数据进行综合分析，挖掘商业潜在机会的技巧，任何公司都不会拒绝一个有实际商业价值的团队，数据统计、清晰、分析、洞察是用研工作下一阶段的重中之重，掌握客观有分量的产品数据，又能从用户视角理解用户的心智模型、行为逻辑和消费习惯，这两者的交集不但可以解决实际的设计问题，还可以找到新的业务生长点。

用研团队的人才应该优选心理学、社会学和统计学方面的专家，根据产品形态的不同，可能还需要经济学、人类学、语言学等领域的专家。

101 成熟的交互设计师与资深设计总监的差异

一个工作了两年的成熟的交互设计师和五年以上的资深设计总监的差异性体现在哪里？

用一个表格回答你的问题，这里的专家设计师可以类比你说的设计总监。另外，五年工作时间通常称不上资深总监的。

	理解设计原则	选择设计方向	阐述设计逻辑
初级设计师	看书上怎么写	听老板的	把方案讲出来
高级设计师	书上的要分场景	尝试说服老板	区别不同版本
专家设计师	书是有局限性的	可以影响老板	找到理论依据

102 产品总监与设计总监的职能区别

一句话，产品总监为产品整体成功负责，设计总监为产品的设计竞争力负责。这是作为产品驱动基因的公司的做法，比如腾讯。产品总监通常需要具备的几种能力：

如何把产品从0到1做出来上线，这是一个基本的能力，当然这个里面也涉及产品复杂度的问题，一些垂直领域，小众需求的产品，也许架构上并不复杂，但是对用户群的理解，对用户目标和价值的把握是需要功力的；一个比较复杂和成熟的大型产品，涉及的模块就会很多，功能也很交叉，甚至有可能一个TAB下就承载了一个产品中心。总监既要有把控全局产品设计的能力，也要有控制一个迭代小特性的细心；

对产品运营套路的理解，对运营各种指标数据的分析。明确各种数据模型背后的含义，能透过数据表面现象去观察、验证、分析出真正有价值的需求，学会从数据出发看问题，又不被数据牵着鼻子走；

对市场的理解。产品不是孤立的存在的，你会受竞争对手，市场变化，行业趋势的影响，充分理解自己的产品现在处在什么阶段，让自己的产品在不同阶段都能保持成功，是巨大的商业和战略的挑战；

对产品迭代策略的控制。大版本和小版本怎么规划，怎么控制节奏，同样有三个好的特性，但时间和人力只允许做一个，你怎么选择，这都是产品总监的经验和硬实力。

设计总监通常需要具备的几种能力：

保证设计方案的品质和可靠性，建立自己品牌的设计基因，如果一个设计总监总是在追求潮流化的表现，每个版本都在大幅度修改交互和视觉，这样的设计总监其实是不合格的。稳定的、成熟的设计基因是长期发展一个产品的必要条件，设计总监需要具备这方面的控制力；

构建设计团队的整体设计专业度，能不能吸引，招聘到好的设计师，新入职的设计毕业生能不能挖掘他们的潜力，把他们培养起来，这些都是设计团队能否快速健康发展的重要基础，如果一个设计总监只能自己带项目做，而不是让整个团队的能力提升，那么也是不合格的；

坚持构筑良好的设计氛围，懂得设计布道，设计师和设计团队的价值不但要做出来，还要卖出去，让价值得到合理的资源支持，因为设计从来都不是独立的事情，需要跨领域的视角，跨专业的团队，跨部门的协作，别人不懂你就要去教，别人质疑你就要去证明；拥有对公司和产品整体发展的全局观，不是因为站在设计的角度，就认为设计必须是高于一切的，设计总监发展到后面其实也有和产品总监交叉的工作范围，站在产品、技术、市场等角度用同理心去驱动设计落地。

103 面试UI设计师

面试UI设计师的时候大家一般提什么问题？如何快速了解一个UI设计师的水平如何？

面试设计的问题可以看我之前发过的设计面试分类问题集，当然每个

公司的团队性质不同，关心的设计师能力项也会不一样，要学会对问题举一反三。

一般在面试之前，设计主管或专业面试负责人，都会对候选人的简历整体情况，作品集做一个评估，能进入到面试环节，通常说明这两个内容没有大的问题。简历方面一般都会关注人事方面的基本信息、性别、年龄、工作年限、专业情况等，作品集会比较关注项目的重量级，体现出来的思考能力，设计过程中解决问题的细致程度，还有创新性。

在面试过程中，针对作品集的讲解，围绕作品集的沟通都是例常做法，我个人会比较关心的几个问题是：

（1）放在前面重点介绍的作品，究竟当时候选人发现了什么问题，怎么确定应该解决这个问题，逐步分解过程。这能看出设计师的思考能力，还有洞察力的水平；

（2）设计方案是否遵循了合理的设计流程和设计规范。好的过程通常带来好的结果，基于逻辑的设计流程不但体现候选人的设计方法合理性，也体现出在团队中的协作性。而是否遵循设计规范，有制定设计规范的能力则从一定程度上体现候选人的自我管理、项目管理、团队管理等潜力；

（3）针对设计方案某个细节的深入说明，看看在设计过程中候选人是否想得深入，有没有反思和不断优化的意识。很多设计师都是做完某个项目，这个项目就和他完全无关了，对于细节的优化，用户反馈的收集，数据的跟踪和解读，一定程度上可以看出设计师还有多少的提升空间，是否能够更全面地理解自己的产出。

104 在不成熟的团队中建立良好的工作氛围和职业规划

在极速发展和缺少长期远见的大环境中，不要去规划你的职业，这都是没用的，活在当下，保持热情，持续勤奋的学习，做对的事情更重要。

有没有好的工作氛围和你想不想有好的工作氛围关系不大，这是你老板考虑的事，或者你有类似老板的话语权时才有办法去慢慢改变。

粗俗案例举例：如果你的团队有10个人，只有1块狗屎，那么寻找一切办法把这块狗屎踢出去；如果有5块狗屎，你就得站队，谁的资源大站哪边，占有了资源再慢慢谈改变；如果有9块狗屎，兄弟，赶快跳槽好了，为了自己也为了他们。

团队有变得更好的潜质时就帮助它，没有时就应该放弃它，市场经济视角看问题一切会简单得多，不要拿职业道德驱动团队认知，职业道德是用来管理自己的，不是用来限制别人的。

105 UX设计师面试问题集——人力招聘部分

又是一年春来到，跳槽要趁现在跳。目前各大公司、猎头集团、内推部门已经为UX设计师的新一轮招聘忙碌起来，作为设计师在面试时肯定经历过各种问题的考验，在这个系列文章里，我收集了一些设计师在面试过程中遇到的问题，有很多也是我自己问过（或被问过）的问题。

问题提出的目的和场景各不相同，所以这里不会给出所谓的"标准答案"，有些问题甚至提问者自己都没有标准答案。不过我会尝试分析提问的动机和面试官期望考察的方向，帮助面（kòu）试（cāi）经（bù）验（hǎo）不够的同学积累一些题库。

这个系列分作：人力招聘、行为考察、技能考察、设计思考、曲线球

问题，共5个部分。先说一下几个分类的基本属性。

人力招聘　就是作为职业人招聘入职通常都会问到的问题，不仅限于设计岗位。

行为考察　通常聚焦在考察协作和流程化方面的能力。

技能考察　UX设计具体能力，比如研究、UX设计流程、交互、视觉、可用性测试、角色建模、场景分析、设计提案等，一专多能通常是评估标尺。

设计思考　针对设计管理岗位或者有潜在管理职责的候选人的考察，问题一般偏泛型，会综合考察产品、商业、管理方面的能力。

曲线球　通常意义上的"奇葩"问题，主要考察创造力、想象力、抗压能力等，有些问题看上去无意义，但能从回答过程中反映一个人的思维模式。

"请介绍一下你自己。"

面试开场大杀器，如果这个问题作为第一个问题，那么说明你还不是一个知名设计师……不过不要紧，很多偷懒的面试官也会这么问的。这个问题目的只是希望你简洁地陈述一下自己的工作经历，为什么对这个领域和工作机会感兴趣。可以适当描述一些你的爱好，做过一些什么有趣的事情。一个好的自我介绍能反映出自己的性格、工作态度和气场，毕竟设计团队通常想找的是有个性的人，而不是一个能工作的机器人。

"你为什么想离开现在的岗位？"

这和你女朋友问为什么和前任分手一样，人之本性，小心回答。在这里人际关系的处理，工作态度的问题是绝对的红线，避免评价旧同事的人品以及抱怨之前的公司。通常安全的回答是谈论自己个人成长的需要，认为面试的公司可能对你的成长帮助更大。

"你为什么会对用户体验设计感兴趣？"

通常校招的时候问这题的比较多，主要是想了解你是否对这个行业有

热情,事实证明对设计没有热情的从业者是很难在专业发展上快速进步的(也许对任何行业都一样),你自己的职业可以慢慢来,但是公司一般等不起,所以确保工作热情是很重要的一环。

这里分享一些自己如何进入这个行业或专业的故事,会比较有说服力,而不是简单的"我看大家都在谈论UX,说明这个行业挺有前途的"。

"你对我们公司最感兴趣的是什么?"

来面试之前有没有对目标公司做过研究?用过它的产品?了解过社会上是怎么评价它的?这对设计师来说很重要,对任何未知的事情抱有好奇心,并做主动的研究应该是设计师的习惯。

如果你不初步了解一家公司,你怎么知道这家公司会适合你呢?起码HR都是这么想的。

"你是怎么成为一名UX设计师的?"

主要是想了解你的专业背景,你和其他候选人相比是否有独特的优势,有什么劣势,以及工作的履历情况,名校名企经历会有加分,但是过分得意于此会有减分作用。

这里除了说明一些你的工作经历,如何学以致用的,也不妨说说你在UX行业里面的关系网,认识哪些人一定程度上也说明了你的专业对话能力。

"给我介绍一个你引以为傲的设计项目"

这个问题的重点不是让你罗列奖项,而是重点了解你的完整设计过程。可以尝试用漏斗模型回答这类问题:一开始项目面临的是广泛的、不确定的问题,你如何做了研究分析,如何确定了关键问题,通过什么方法解决,最后的结果如何,相关的经验有什么总结和沉淀,如果现在来看还有什么可以提升优化的地方。

"有没有面对过超越你能力范围的工作任务,给我举个例子吧?"

设计师几乎每天都能遇到这种事情,选择一个有说服力的例子,这里考察的不仅仅是挑战自我、克服困难的技巧以及抗压能力,还有你storytelling的能力。你要知道,也许一个你看上去天大的困难,在面试官看来就是你本来应该做到的,只是你专业思考缺失而已。

另外需要注意的是,超越你能力范围指的是内因,有说服力的例子是内因驱动外因一起解决困难的。比如,开发看完你的静态原型演示无法理解最终效果,你快速学习了动态原型的设计,并输出了足够细节的演示,同时还在github上找到了类似的效果代码,和开发最终完成了设计方案的落地。

106 UX设计师面试问题集——行为考查部分

"可以给我说一个你的设计作品不被认可的例子吗?"

这个问题本质上不是考察你的presentation的能力,面试官其实更关注你是如何处理负面反馈,以及快速调整心态进行协作的。大部分经验不足的设计师都会在这个情况下出问题,能够良好处理负面反馈的设计师往往是更成熟的。

"如果你的客户看了你的原型后说:我们要的是X,但是你做的是Y。一开始你会怎么办?"

这个问题与上面那个有类似之处,但是更加具体,把场景呈现出来了。遇到这样的问题首先需要思考"设计的工作内容范围是在目标约定的框架中吗?"一般在项目计划或者设计合同中会约定设计的目标与范围,设计师应该预料甚至防止客户的改需求行为。

如果有设计合同做约束,可以和客户一起讨论是否需要修改合同内容,并做商务合作上的调整;如果是项目组内,可以叫上项目经理一起来

处理。

"你是如何与产品团队一起工作的？"

考察候选人是否有产品设计团队合作的一般常识，面试官通过这个问题是想知道你是否有能力与别人一起讨论，碰撞后发现潜在的问题。

"你怎么选择一个产品中应该包括或者排除哪些功能？"

这个看上去是问产品经理的，其实对于UX设计师来说同样重要，目前行业中的UX设计师都在往更广泛的产品设计层面发展，而且从用户角度出发思考产品的功能问题，本来就应该是设计师的基本能力。

由于这个问题比较宽泛，所以建议的答案可能有：

①做一些用户研究（比如观察或访谈）来验证功能的价值；

②更深入地理解业务的目标和目的；

③通过用户价值、开发成本、项目时间来综合计算功能的优先级排序。

另外，网上也有一个叫"功能价值矩阵"的工具来帮助设计师和产品经理梳理功能优先级，但使用这个工具仍然需要以业务具体目的为主。

"你有反对过什么产品需求吗？另外，如果产品经理只是告诉你要做什么，但不告诉你目的和预算，你会怎么解决这个问题？"

回答这个问题不要泛泛而谈，什么互相理解之类的空话。合适的回答可能是：

（1）给一个明确的、特定的例子（比如，在某个App的屏幕上，我们考虑要放一个【继续】或者【确定】的按钮，我们不确定放哪个更好）；

（2）具体地描述你们的讨论过程，面试官希望听你如何引导出需求的本质；

（3）展示最后的结果——最后问题是否处理了，结果是否妥当。

"如果面对一个完全陌生的领域或项目，你在设计时会如何进行沟通？是否会使用一些不同以往的设计沟通方式？"

用实际的设计输出物进行沟通往往是能够跨领域沟通的，除了口头交谈、项目会议外，设计师经常能够使用的沟通手段还有：可点击的原型、带有注释的线框图、PPT或keynote演示、原型视频（展示完整的任务流使用过程）、故事板、情绪板、漫画、草图。

"你更喜欢瀑布流还是敏捷开发过程？为什么？"

我不建议大家简单地回答"瀑布流"或者是"敏捷方式"，虽然瀑布流方式听上去已经有点过时。任何产品开发流程都有其自身的场景和时间约束，所以建议可以回答："这要看产品的实际情况，取决于产品需求、上下文以及项目的限制条件"。

"举一个例子，你要给某人描述一个复杂的设计过程或功能，你会写一个什么样的文档？"

写作文档本身也是设计的一部分，这个问题是面试官希望了解你如何处理组织复杂性的，包括在大团队和复杂流程中理清工作思路。你可以列出你编写文档的思考过程，以及如何给团队成员阐述文档的（比如，你在团队中向大家演示你制作的带注释的线框图）。

"描述一次你不得不需要别人帮助，处理超出你专业深度问题时的情况。"

这个问题表面上是了解团队协作的，实际上面试官更想看到你是如何组织讨论的，在提问和寻求帮助前自己究竟有没有尽力研究，以及如果下一次还遇到类似的情况时，你会有什么改变？

"有哪些设计工作是你之前没做过的？如果有这样的机会，你会愿意尝试吗？"

一个缺乏创新意识的设计师往往只愿意做自己了解并熟练的事情，这是一个普遍现象，面试官可以通过这个问题在早期把有潜力的候选人识别出来。

另外，尝试意味着自己愿意投入比别人更多的时间和精力去做到合格

的水平,这个过程中自己在能力和心态上的准备也是很有考察意义的。

"如果在项目的最后一刻,需求还是变更了,你会有什么反应?"

"那就只能改了"—— 这是最差的答案。应该思考更深一层的问题 —— 这次是不是有什么沟通的问题?怎样才能避免下一次再发生类似的事?

客户和领导总是会不断变更他们的想法,因为行业发展,竞争对手的进度是不确定的,为了赢得竞争总是有许多超出预料的事情。但作为设计师,你完全可以提出一个有弹性的设计计划,并要求对应的时间和预算。虽然有时候你也不得不忍耐一些额外的紧急工作。但是和你一起合作的产品经理和开发工程师不也是一样吗?

"分享一个你失败的项目,你从中学到了什么?"

成功的经验都是类似的,失败的经验却各有不同,真正有含金量的内容恰恰在这里。面对失败或挫折,大部分人会选择逃避甚至放弃,学会反思并快速改正的品质是稀缺资源。任何面试官都会珍惜那种能从失败中找到原因并总结经验,坚持帮助产品成功的人。

107 UX设计师面试问题集——技能考查部分

"你做过角色建模(persona)吗?"

测试你的用户研究的基础知识,无论你面试的设计岗位是什么,基本的用户研究知识是必须具备的。但也要注意产品的场景,通常在面向海量用户的产品中,persona的作用并不显而易见(比如Facebook)。

"系统介绍一下你在工作中的设计流程"

考察你设计提案和设计沟通的能力,设计流程对你来个人说通常是指你如何传达你的设计意图,以及获得支持的过程,而不是简单介绍一下团

队的工作流，这是逻辑上的区别。比如，你是否为自己的设计提案设置了内容的优先级与秩序？为参与提案的目标对象设置了他感兴趣的内容？当你在更大范围进行提案之前，是否有邀请团队伙伴帮助你检查提案内容？

"你都做过什么类型的用户测试？"

考察你是否了解不同类型的用户测试，什么时候应该做定性测试，什么时候做定量测试，以及两者如何结合。知道如何权衡使用小样本量的游击测试与大样本量的远程测试。

"你如何确定你的设计已经'搞定'了？"

这个问题比较开放，可以谈一下你如何理解"设计的限制"（项目计划表、预算、利益相关人），用户体验全流程的不同元素（用户研究、用户测试）以帮助你确定是否设计在接近"搞定"。

"在你完成线框图后，你怎么和开发人员讨论（开发人员可能没有设计基础）？"

这个问题的关键在于，项目由始至终你都应该和开发人员一起讨论交流（当然也包括其他相关角色），而不是在某个阶段把工作内容传递后就不再过问。

"哪个网站或App让你觉得做到了好的体验？哪些又是坏的体验呢？为什么？"

这个问题是希望你展示你对用户体验的理解，面试官会特别在意你在设计时是否有一个重要的、自己坚持的设计观点。举例时避免给一些特别常见的例子，比如微信或苹果，这会让面试官觉得你在背书。

"你最近在读或者读过哪些设计类书籍、博客、关注哪些设计资源？"

这是一个我自己做面试官时经常会提的问题。我特别希望候选人给一些我意料之外的答案，但不幸的是，很多候选人连这个行业最知名的设计师和设计网站都不知道。

用户体验领域是一个非常新、发展也很快的行业。面试官期待的候选人永远是那种追求新趋势、理解新技术、并且时刻保持前沿探索热情的人，这样才能保持自己团队的竞争力。

"你在使用什么设计工具和设计方法论？"

这是一个最普通的问题，通常企业需要的工具技能都在他们的职位描述中写了，说出这些工具的名称，但建议只挑自己最熟练的讲，因为有些面试官会顺便追问一句技术细节，如果临场答不出来会有点尴尬。

设计方法论涵盖了设计思考、设计探索、用户研究、用户测试、验证设计决策等一系列内容，只选你真正在使用的说，而不是追求名词的花哨。

"你对设计一个全新的产品和已有的产品，有什么不同的经验可以分享？"

考察你是否理解设计全新产品和成熟产品是需要使用不同的设计方法。比如，设计全新的产品意味着发现全新的、完整的用户体验的机会（通过设计发现和洞察），设计成熟产品则需要改变方式，让设计过程与产品的成熟度匹配，并时刻关注市场的机会点。

"你有哪些用户研究的经验？你认为在创业环境中，用户研究应该扮演什么样的角色？"

不要泛泛而谈，和面试官一起讨论你做过的用户研究项目，可以分享你在用户研究过程中学到的书本理论以外的东西，加一些自己有趣的见解会更好。

创业环境中的用户研究更强调对研究周期，研究颗粒度和预算的敏感，用户研究不代表大量的经费和复杂的统计报告。

"我们准备为X产品设计一个Web表单，你会怎么做？"

交互设计的经典问题，评估你是否清楚Web表单设计的基础原理和可访问性的原则。了解一些表单设计的约定俗成的规则。比如，如果没有特

定的设计风格和内容排版的限制,通常顶对齐的标签是最好的排版。

"你是否了解最小可行性产品(MVP)?"

MVP是一个可用的产品,而不是产品的一部分,它包含足够的核心功能,可用于验证产品的可用性和有效性。MVP是为了节省时间和金钱开发出来的产品的过渡形态。

MVP是精益UX方法论中有效的工具,但不能作为产品的发布形态。

"你有哪些不认同的用户体验设计趋势?为什么?"

这个问题可以了解你是否跟得上UX设计的趋势,关注UX界正在发生什么,能够说明你学习的激情和欲望。同时也能说明你对设计有自己的看法,会独立思考,通过客观的分析有能力保护自己的设计。

"你怎么测试你的想法是不是靠谱?"

关于你能不能用常见的方法测试自己的idea的基础问题。同时提到一种特定类型的用户测试(比如现场测试)和分析手段(比如google analytics)是比较全面的回答。

"你的设计原则是什么?"

这个问题是在测试候选人的专业深度。你不只是一个人肉绘图工具,你有没有从哲学的层面思考过设计?设计是怎么对人的生活产生影响的?你在设计过程中坚持什么(比如简单性、一致性等)?

"什么情况下,你会使用可用性测试?"

了解候选人对可用性测试的理解。可以举一个工作中和数据相关的实例,很多数据波动并不能直接反映用户的态度和使用场景,可用性测试正是帮助你理解为什么用户认为某处的设计是难以理解的,不易使用的,甚至有时候是情感上难以接受的。

"你一般在哪里寻找灵感?"

这是一个非常有陷阱的问题,通常候选人都会把他们读的书,看的网站列一下。但假如大家都在读一样的书,看一样的网站,为什么大多数人

还是没有灵感？或者，大家做出来的都是雷同的东西？

灵感这件事是靠不住的（靠天赋吃老本吃不了几年，设计师一定需要大量的优质输入），优秀的设计师靠的是积累和洞察，把你接收信息并从中洞察亮点的过程展示出来是一个更好的回答方式。

"你的设计受过哪些风格的影响？"

一般校招问这类问题会比较多，考察一下对于现代设计发展历程的知识，候选人可以根据自己的学习历程随意发挥，但注意不要胡说。曾经有候选人大谈现代字体的设计起源于Helvetica，这就是典型的书看得太少又不思考的结果。

"可用性和可访问性之间的差异是什么？"

查阅与UX设计相关的经典定义很容易分清楚这个概念，可用性对所有使用产品的人都有益，而可访问性却要根据不同的文化背景、产品场景、渠道、用户群现状来区别对待。比如国内知名的hao123，就是一个非常有意思的例子。而大多数的中国网站其实都没有对色盲、聋哑人或阅读障碍人士做过优化，可以举一些自己思考的例子。

"你的老板给你说想重新改版首页（或App）并让你给一个设计稿，你会马上问他哪几个问题？"

如果在设计行业工作超过三年了，那怎么和老板对话，采取哪些策略，快速了解老板的决策依据和习惯是非常必要的。这个问题没有正确答案，完全取决于不同的公司形态和产品需求，但不管动态的变量有多么复杂，有几个问题肯定是老板特别关心的：商业价值、市场接受度、成本和风险、是否符合公司战略、是否符合企业价值观、用户满意度与口碑。

"解释一下信息设计、交互设计、界面设计之间的不同，以及他们如何相互作用？"

这是一个相当基础的问题，网上的答案太多，就不长篇大论了。按照目前的行业发展来看，信息架构、交互设计、视觉设计三个不可分割的设

计模块渐渐开始融合，UX设计师或产品设计师将是统一细分岗位的下一阶段。有些对自己要求很高的设计师，已经开始追求"全栈设计师"的状态了，祝大家好运。

"你做过或者维护过样式指南（style guides）吗？"

无论是交互设计还是视觉设计，这个工作经验都是必须具备的，通常展示一套自己做过的内容就OK了，特别注意对于细节的讲解，比如，按钮样式的规范如何定义的，字体字号的颗粒度如何确定的。

样式指南可以规范团队工作不犯错，但并不能直接推进创新，所以维护和升级，以及如何确保一致性是这个部分的重点。

"你有没有制定或者参与制定过设计语言？"

这个问题通常是问高级设计师的，面试官不但需要知道你真的透彻了解 iOS design 和 Material design 等语言，也期望你能洞察这些设计语言背后的逻辑。如果你有做过一些OS，App的系统的设计语言的话，把这个过程（特别是前期的分析和提炼过程）描述出来会是不错的回答。

另外，不要盲目评价一个设计语言的优劣，任何设计语言都有其自身的限制，以及发展过程中的不稳定性，吸取优秀的部分才是关键。

108 UX设计师面试问题集——设计思考部分

"你如何衡量一个网站或App的用户体验是否好？"

这是一个著名的坑爹开放性问题，因为太大可以聊很久。除了可以说说（最好画得出来）Peter Morville的那张用户体验蜂窝图以外，针对不同的产品和服务，体验的衡量维度和手段都是有差异的。

衡量任何一个"体验是不是好"都是很主观的，但思考维度离不开用户、内容、上下文的基础信息构成，也要兼顾时间、场景、情感认可度的

客观影响。在对这个问题简单的回答中有几个点需要特别关注：

（1）设计是否清晰、简单地传达了产品的意图，让用户易于理解和使用；

（2）设计在审美上是否符合美的基本原则，并追求正面、积极的方向；

（3）设计在操作层面是否避免了可用性与可及性问题；

（4）流行的不一定是最正确的，设计有没有考虑到极端或边界条件，在特殊场景为用户提供的体验是否依然流畅；

（5）有没有为了商业目的或KPI，刻意使用一些设计的暗模式（dark pattern）；

（6）设计是随时间发展和变化的，今时今日的体验是否能延续到未来尽可能长的时间；

（7）还有更多，结合自己的工作实例做讲述，考验的是story-telling的技巧。

"除了可用性测试和视觉设计，用户体验设计还能为公司带来什么显而易见的工作价值？"

测试你是否了解体验对于商业的影响。你可以大概讲一些用户体验设计工作在项目的各阶段是如何帮助公司节省成本，提高效率的案例，基于测试目的快速开发的MVP或者用户研究的阶段性工作都可以。

但如果不以公司的运作机制为前提，这样的员工确实很难给公司带来竞争力。

"产品项目即将发布了，这个时候你发现了一些可用性的问题，如果这个时候去解决这些问题，有可能会推迟发布时间，你会怎么做？"

这个问题，怎么说呢，不管你怎么回答都是五五开。这个问题考察的是你对于权衡利弊、设计优先级设置和团队沟通的能力。不妨这个时候与面试官假设，这样的场景就发生在面试的公司，一起做一个探讨，预期会

聊很久，但顺便也会了解公司的管理风格和老板对于体验设计的态度。

"你能描述一个你遇到的最困难的项目，或者你必须说服你的同事更换设计方向的案例吗？"

可以描述一个专业上有挑战的项目，不要说任何因为公司环境、团队配合等引起的所谓的"困难"。你负责的项目有一个技术上的挑战，你不具备这个技术，所以要去快速学习并应用，这是困难；你负责的项目有一个技术上的挑战，你不具备这个技术，所以希望你的同事帮你完成，但你的同事没有时间，这不是困难，这是缺乏职业性。

专业上的说服不是对和错的问题，而是在"还不错"中寻找到"最佳"的问题。作为用户体验设计师，你应该有能力判断同事的沟通习惯、能力不足的部分、期望达成的目标，综合考虑后给出选择方案，并以良好的互动推进设计方向进入正确的逻辑中。这个能力一旦锻炼成熟，也就是设计管理者和设计师的区别。

"你如何衡量用户体验的ROI（投资回报率）？"

好的产品体验设计至少能够帮助公司降低长期成本（包括维修、客服等）、增加销售额、提升服务效率、提高长期的用户忠诚度。就互联网产品来说，还可以提升转化率、降低技术支持的成本、降低学习曲线（软件）、降低跳出率等。从整体上提高用户的满意度，从品牌来说，还能提升净推荐值。

如果你需要一个高大上的计算工具，那么这里有一个：加送一个信息图：

"你是如何影响你的老板的？你通常怎么做快速决策？"

老板不可影响，老板不可影响，老板不可影响，重要的事情说三遍。但是老板肯定分得清对错（如果分不清，你赶紧跳槽啊，下面有跳槽说明啊），知道价值的取舍。

想争取老板的资源和支持，就要做出他认为有价值，对他有帮助的事情。这些事情可以在项目中推进，可以在会议中表达，甚至可以通过竞争对手的表现告诉他。

设计管理者为何可以快速决策，秘诀在于理解当前对公司和团队来说最重要的价值点在哪，做价值的选择而不是情绪的选择。体验设计的很多事情不是今天不做明天就不行了，但是公司运营的很多事情确实就是这么棘手，学会跳出自己的专业范围看问题。

"如果你有太多的事情要做，你是怎么评估任务之间的优先级的？"做事有逻辑对设计师是很重要的。回答的重点可以围绕：

不要为事情本身排优先级，而应该为事情的目标排优先级。排序除了"重要"和"紧急"两个维度外，影响事情进程的变量还包括难易程度、投入资源等，所以每个排序都必须要包括它们。如果事情特别清晰的话，也可以先算一下潜在收益，毕竟有收益的事情做的动力会大一些，效率也会高不少。最后，一定要为每一件事设定deadline，没有deadline的事情不需要排优先级。

"你如何平衡用户目标和商业目标？"

无论什么时候，商业目标的达成一定是以用户目标的达成为前提的，除非你是相对垄断行业中的垄断龙头，在某一时期可以适当放弃一些用户目标，只要你愿意为这件事买单就行。

从产品设计的角度来看，用户目标与商业目标大部分情况下都不是矛盾的，如果你设计的一个特性完全没有得到用户的认可，只能证明你的用户群定位出了问题。比如QQ音乐的数字专辑、微信的红包照片功能等，都是指向性很明确的设计。

商业目标和用户目标的统一，除了产品要坚持良好的品味和吃相，保持美观以外，还有一些技巧可以使用：

（1）让转化的结果可以预期，让无聊的营销变得有趣；

（2）用户不需要功能，但用户需要内容和谈资，功能是获得它们的手段；

（3）用户不傻，但用户很忙，花点钱节约时间，提前享受，人之常情；

（4）用户的口碑是稀缺的，如果用户能帮助你传播，那么提供一些免费的实惠可以接受；

（5）不必时时刻刻只做一个商人，可以学着做一个企业家；

（6）如果你只想赚快钱，那么我说的都是错的。

"你和你的老板沟通设计文档时遇到过什么问题？你是怎么解决的？"

举一个实在的例子，是否真的成功解决不是问题的核心，遇到不可预期的难题，思考和推进的过程才是能力。我在腾讯工作的经历中，我经常举那个被Tony挑战的项目例子，虽然看上去这个例子有点丢脸，却是很好的案例：

（1）被足够高度的老板挑战是一个非常难得的学习过程，真的可以发现自己看不到的问题；

（2）解决的过程需要倾尽全力，而且就在现场临时反应，这代表个人真正的水平；

（3）老板说的也不一定全对，某些细节他不了解，你能不能快速、有条理、不惧怕的讲清楚，这对沟通能力挑战很大；

（4）为了下一次不被挑战，这种典型案例通常会被运用到项目团队中共同学习，有利于团队协作和共同提高。所以这个问题的本质不是"你赢了老板一次"，而是"改变了之前的自己，赢了自己"。

109 UX设计师面试问题集——曲线球部分

"你怎么给一个10岁的小朋友解释什么是用户体验？"

这个问题也是考察提案和沟通技巧的，和"你如何给你的父母解释你的工作"是类似问题。用户体验毕竟是一个新兴的行业，在未来有很多的工作职能仍然需要去"销售"这个概念，那么如何足够简单地说清楚它是什么呢？

利用同理心，站在受众能理解的层面利用类比是比较好的方式。比如给你的父母解释，你可以说用户体验设计对于产品和服务来说，就像建筑师对于建筑工程管理的意义一样；而面对一个10岁的小朋友，你要切换一下视角，可以说类似一个说故事的人对于动画片的意义一样。这虽然不是100%的正确，但至少能让人理解它的大概意思。

用户体验设计本质上就是一个跨学科、混合各种策略（商业、技术、美学）、构建正确的设计蓝图，并通过设计方法创造理想体验的过程。

"如果你可以组建一个完美的UX设计团队，你会在团队中放入哪些角色？他们需要有什么样的技能？"

这个问题一般是留给比较资深的设计师的，用来考察候选人是否知道用户体验的跨学科外沿领域，虽然这个世界上没有完美的团队，但是候选人理想的团队构成状态仍然可以反映他自己是否具备多学科理解与开放的心态。如果他为了这个目标孜孜不倦，那不正是我们需要的人才吗？

一个理想的设计团队的构成，不但拥有多学科，综合技能的人才搭配，每个团队成员自身也应该都是多面手，优秀的人才之间可以做到 peer improve，而不是简单的 peer review。

"对于在创业公司和成熟品牌中设计用户体验，你有什么不同的看法？"

主要是看看你能不能适应不同的工作环境和语境。如果是一位经验丰

富的设计师，很可能在大型的成熟品牌企业和小的创业公司都待过，能够很快说出两者之间的不同。如果没有类似的经验，也可以表达出非常积极的尝试愿望，因为实际上没有什么工作岗位是一成不变的，即使在大企业中也在强调精益和创业精神，小创业公司也会追求战略格局和规范流程，两者并不矛盾。

"你觉得怎么才能成为一名伟大的UX设计师？"

这个问题是希望你展示自己的用户体验全方位的知识，以及你个人的职业发展目标。通常一些比较吸引人的案例是关于转变的，比如你并没有UX设计专业教育的背景，但因为追求美，喜欢创造性地解决问题，能够发现身边不合理的事物，洞察用户的痛点等，决定从事用户体验设计工作，并坚持作为自己事业的目标。

这个问题也可以放大到一切创造性的技术类工作，包括编曲、编程、手工艺等，达到一个领域优秀的水平最重要的是：持续的热情、日益精进的训练、合适的平台。

"如果今天让你做一个我们公司产品的改进，你会做哪个？"

看看候选人有没有研究或试用过公司的产品、网站或App，作为一个UX设计师在使用过程中对错误或问题应该是很敏感的。面试官不会期望你现场给出方案，但他会从回答中了解到你是怎么发现问题的，判断你的洞察力和产品思考逻辑。

"一个砖头如果有25种用法，会是哪些？"

这个题目用来判断候选人是否可以摆脱常规逻辑和惯性思维来解决问题，是否会想到一些新颖的使用方式。如果候选人不是很认真地回答这个问题，那面试官也会知道他是如何对待他不想做的事情的。

如果最后候选人写不满25项也没关系，面试官可以接着测试一下候选人的毅力和耐心，侧面反映候选人是否能坚持自己的想法，而不受公司内"河马人"的意见影响。"河马人"是Highest-Paid Person's Opinion

（HIPPO）的简写，泛指公司中的那些"老员工"和"领导"，一般只按照经验做决策的人。

"你很幸运地发现了一包钻石，没有人说是自己丢的，钻石归你了。接下来你会怎么做？"

如果你看过《老无所依》这部电影的话，你应该知道第一件事就是检查整个包以及你自己的那些钻石，然后验证钻石确实是真的。采取挑选随机样本的方式，比如说10%的钻石，评估他们的价值。

接着再描述你把这些钻石换成钱以后会怎么用。这个问题的技巧不是你得到了钻石，而是你怎么看待这个过程，是否对这个事情理性、客观做分析。

"不管是不是我的，非来横财是麻烦，应该交给警察"，这不是成年人的思考方式，也违背了问题的发问逻辑。

"我们在一个房间里面抛硬币赌钱，已经抛出49次正面了，下一把你会赌正面还是反面？"

从数理逻辑上说，这是很简单的概率问题，每一次抛硬币都是一次新的开始，所以正反面的概率都是50%。你赌哪一面都是一样的。

但是请注意相关的限制条件：房间、硬币、49次、下一把。这里其实还是在考察UX设计中的边界条件和极端上下文情况，房间是不是有问题？下一把换个房间怎么样？硬币是不是有问题？我也带了硬币，用我的看看？49次是连续49次，还是在300次中的49次？下一把我赌正面算输，还是算赢？

所以你看，抛开既定条件，重新设置条件，很多变量都变得更有利于解释不合理的现象。预设固定条件，锚定自己的判断，是在做设计的过程中需要尽量避免的。

110 VED老大的工作内容

作为一个UED部门的老大，需要做哪些工作？

这个得看是多大规模的一个UED团队，以及公司是怎么定位UED团队的。

如果是10～20人的团队，一般老大就是那个带头干活的人，专业能力应该有小范围内的说服力，能快速把项目带入一个健康的状态，每天主要思考怎么把活干快一点，干漂亮一点，服务好周边内部客户与外部用户，属于单纯的项目驱动型。

每天的工作大概是这么个组成——"专业+协作"：接需求，分需求，带着骨干做项目，在项目中培养一些新人，部门例会什么的也是以项目中的问题，以设计专业上的分享为主；不但是团队内的同学，他自己或许也在思考下一步的提高和发展，公司未来可能会怎么样；通常产品部或研发部的老大会是他的大老板，每天给他们解释设计的作用是开会中主要内容，也会和团队内同学们一起吐槽周边部门的品味和智商。

超过50人的规模，再往上就是团队人数和服务内容的量级区别了，这个时候专业发展已经进入平稳期，团队老大更多是考虑部门的生存和资源来源，管理的动作会更多一些，招着人又开除着人，安排组织结构，和合作部门的关系，哪些是盟友，哪些是绊脚石。

每天的工作大概是——"运作"：重点项目还是要看看，但更多的交给下面的组长或总监，他只给方向性建议或者比较细节的他忍不了的问题点，会给老板汇报设计部门的成绩、预算、资源分配、人才结构、做事的思路和打算，如何帮助公司构建设计竞争力（如果公司需要的话）；每天在各种邮件组和微信群中穿梭，回答所有和设计有关的问题，要想着团队中同学的发展，行业中的各种合作机会，通过各种渠道获取对团队有发展机会的信息，建立团队的影响力，沉淀团队的能力，可以说就是设计团队的老板了。

111 如何做团队建设

请问一个20人左右的团队,可以从哪些方面做团队的建设呢?我是团队中的成员,不是leader。但leader把这件事情交给我了,我脑中有一些零散的点,很想听听周大的视角。

团队建设一般有两种不同类型:面向专业建设和面向氛围建设。

但是不是只有特别组织某个会议,某次活动才算团队建设,日常的多人沟通,组内邮件的传递,其实都在传达一种团队目标和视角的一致性,这种隐形的、日常的团队建设才是形成最终团队形象和团队战斗力的核心。而很多团队中的氛围,专业建设因为在日常做得不到位,所以靠某次大型会议,户外拓展希望临时抱佛脚的行为,最终都会因为与日常认知的不一致,导致团队成员觉得分离感很强,缺乏应有的效果。

专业建设:每周一次简单的例行沟通是必要的,不能因为项目紧张,或者团队人比较多就不去做,增加互相之间的信息透明度是专业对齐的基础。建议团队leader和团队中的骨干设计师多做一些简单的、主题明确的小分享,一般在30分钟以内,也可以说一些和创意、艺术、设计有关,但和项目无关的主题,不要让开会太像开会,专业的沟通会更高效。

组织团队出去看看艺术展、设计展,一起看电影,去一些环境设计不错的地方开周会都是可行的,在放松的氛围中,人更容易展现真实的情绪和对话。

氛围建设:在每次大型项目或者阶段性成果被认可时组织一些让设计师有印象的、差异化的活动,设计师对活动的阈值比较高,通常的吃饭一起开黑《王者荣耀》,吃完饭玩玩狼人杀都是日常气氛调动,还形不成团队的关键记忆和印象。作为leader和骨干们对氛围建设首先要做的事情,就是充分信任设计师,让每个人去负责一小块团队内的横向事务,比如你这样专门负责团队建设活动,有人负责专门为大家买书和工具,有人负责

外部活动管账和定地方等。

然后，团队氛围最好的构建形式是旅游，特别是海外的旅游，经费可以公司出一半，自己出一半，在陌生的空间中，轻松的气氛下，人都会流露自然的状态，包括情绪、喜好、性格、缺点，这些作为团队建设的负责人，你要学会观察和记录，同时也处理好团队活动中的各种细节，比如谁和谁更熟络，大家更喜欢什么话题，吃什么东西，作为以后团队活动的参考积累。

进行团队建设的基本原则是锁定主题，保持风格一致性，做专业建设就聚焦专业本身，把问题研究清楚，培训准备充足，不要吊儿郎当；做氛围建设就聚焦吃喝玩乐，让大家在过程中彻底放松，不要在大家喝得很high的时候，突然聊什么工作上的问题，冷场一两次之后，大家对团队活动的诉求就会降低。

112 怎样评估设计师的绩效

请问你们是怎么评估设计师绩效的呢？有哪些维度？高绩效的设计师有哪些表现？绩效考核透明吗？

设计师绩效有两种，一种是设计团队自己完全考评，注重成长和专业表现；还有一种是虚线加产品指标的，也就是产品团队的老大也会占50%的考评权。一般互联网公司，或者做得比较大的设计团队中，对设计leader，中高级设计管理者都会引入50%的产品线考评指标。

只讲专业素质本身的话，不考虑专业领域的通用要求有：

自身素质（热情，好学，开放）：保持对工作的热情，聚焦业务本身，能够很好地和团队协作是日常看得到的，不需要多少大家都能知道，如果你一定要一个分数的话，可以考虑做横向团队的360度打分；好学是

对人的基本要求，针对业务需要自己主动提升了哪些方面，给团队带来过哪些分享和经验总结，这个可以统计次数和分享评价；开放主要关注看问题的角度和性格，是大公司造成高部门墙的最直接原因，从人着手考察。

思考能力（逻辑分析和解决问题）：能不能客观地，符合逻辑地把设计要解决的问题讲清楚，是否具备design thinking的思维能力，解决问题有没有熟练、合理的方法流程，会不会根据不同的项目需求改善流程，灵活运用。

执行能力（做的效率和质量）：这个是考察做得好、做得快的问题，设计稿的输出品质要维持职业品质，在合理的时间内完成任务是非常重要的，如果有非常紧急的任务是否能够支持加班等也会看。

沟通能力（会不会听，能不能说）：倾听团队其他成员的、老板的、自己带的实习生的建议和意见，是对职业设计师的基本要求，听完听懂以后，能把自己理解的内容加上自己的思考变成项目的输出，会议的总结，邮件的要点是设计团队中合作的润滑剂，沟通能力强的设计师，通常在设计领域的leadership也会强很多。

跟进能力（确保解决问题闭环）：能不能跟进项目的全流程，做完一个项目后还要跟踪相关的用户评价、满意度评估、数据表现，甚至后面转到其他项目中时，能提前整理好相关文档和经验，交接给新同学，这都是一种职业态度的表现。

进一步看专业技能，综合能力越强的设计师，是在以下各方面表现更均衡，技能更全面的那一批。横向能力成长快的设计师，更容易独当一面，也更容易成为团队中贡献更大的人：

设计研究：设计相关理论和方法论的研究、学习、知识储备、知识运用，形成团队和个人自身的方法论。

数据分析：知道使用用户数据和产品运营数据等支持自己的设计想法，建立商业视角，做实际的、有意义的设计。

用户研究：基本的用户研究方法，参与到用户研究的实际过程中，指导修正自己的设计。

同理心：训练自己的同理心，做日常的观察、对话、分析、思考。

需求分析：理解用户的痛点、痒点、兴奋点，知道需求是怎么来的，怎么去满足。

信息设计（IA、交互、视觉、动效）：信息架构、交互设计、视觉设计、动效设计的综合能力。

原型开发与测试：能不能把自己的设计想法直接做成高保真原型，用于演示和测试。

设计迭代：在设计迭代中能不能精益求精，逐步改善设计的细节品质，成为设计品质的守卫者。

自评一般都是以述职的方式，基于案例和关键输出，讲数据和设计的专业呈现。设计师一般不可能只填个表就把绩效给评完了。

113 iOS与Android设计特性的区别

周老师，请问具备一年交互经理经验的人，在简历中需要通过什么内容或形式来展现自己的管理经验或能力呢？简历中是否需要展示这块内容呢？ 望能得到解答，谢谢。

如果只有一年交互设计管理经验的人，在我看来是约等于没有的，因为通常刚开始走上设计管理岗位的同学，第一年基本都是在尝试、犯错、踩坑和适应。

如果你需要在简历中展示这块内容，要先搞清楚目的和针对性，简历中一年的管理经验充其量可以让你平移到类似的岗位上，不太可能跃升到总监级。描述管理工作要写清楚这几个部分：

（1）在什么规模的企业，什么性质的设计团队中担任管理岗位。在腾讯、阿里这样的企业担任设计总监，和刚组建的20人的创业公司中担任设计总监，是完全没有可比性的两个概念，至少从人力资源和猎头的角度来看。当然不是说大企业内的设计管理者就一定非常厉害，也不是说创业公司的设计管理者水平和经验就一定弱，但是从概率上，企业含金量上看，规模大小在一定程度上可以为你的职业价值背书；

（2）你是怎么获得这个岗位的。在中国的很多企业中，所谓的管理岗位任命很大程度上不是竞争任命的结果，而是历史发展的顺水推舟、忠诚度奖励、业绩肯定的回馈等综合结果。这里还不谈那些因为架构调整自然任命的"局内人"情况。所以把你怎么获得岗位的背景说下，有助于识别出你的职业路径、经验和真实的工作成绩；

（3）一年的设计管理工作中，你遇到过的棘手问题是什么，怎么解决的。做设计管理，有时候和做设计项目是类似的，管理的过程也是产品设计的过程。设计管理工作初始化时，你发现了团队中流程、人才结构、汇报关系、氛围、专业发展等哪方面的问题，怎么给这些问题排序的，具体怎么着手解决的。管理不是发号施令，是协调资源、平衡关系、提升团队绩效，这和设计师的个人视角很不同。从"我做得好就行"到"帮助大家都做得好"，从"这事就靠我，是我的成绩"到"这事靠大家，是大家共同的努力"；

（4）回头看这一年的管理工作，你觉得第二年还想如何继续提升？设计管理最大的坑就是，老问题没解决，新问题冒出来。所以对自己的工作进行复盘思考，看看哪些问题在稳步解决，哪些问题需要风险识别，提前考虑，就是一个管理者的大局观。包括但不限于公司战略的理解、产品创新的支持、用户的理解与洞察、市场和品牌的运营、技术团队的配合、设计团队内部的横向能力建设等。

写到简历中的都可以提前准备，很多答案也可以结构化、流程化，但

是从我个人经验来看,是不是一个靠谱的设计管理者,聊个5分钟就什么都知道了。形成设计管理思维,内化到你的思考和沟通中,并且摆出你管理的成果,比什么都重要,加油。

114 如何分配时间

　　我是一名交互,目前在一个十几人的设计团队,半个月前老大找我谈话希望我带3～4个视觉形成一个小团队支持一整块的业务。半个月来,自己既负责交互的产出又兼顾产品需求以及视觉产出的把关,还有各种版本迭代中的沟通,明显时间不够用,而在之前和老大的沟通中他又明确说:下个阶段更看重我的思考而不是动手的东西。感觉我目前应该就是所谓的"管理新手"面对着从自己做到发动大家来做的转变。目前的困惑是:如何分配时间?如何做好一个管理新人?谢谢周大指教!

　　刚开始接触设计管理工作,最大的挑战就是从线型任务变成了并发任务:过去的工作聚焦在某一个模块或某一个专业领域,拿到需求,讨论需求,做完提交,评审修改,每一步都有明确起止点和线型过度的。但是进行设计管理工作后,你除了自己要关注的核心内容没变,可能还需要看一个团队中每个人的任务,这些任务不但和需求有关,很大程度上也和人有关,时间点、重要性、优先级都可能不再同步统一,对人的思考习惯会有很大挑战。这是你不适应的根本原因。

　　要做好一个设计管理方面的新人,从现在开始,那种"有需求就做,没需求就看看设计网站,聊聊天,刷刷微信,或者约几个不忙的小伙伴到楼下喝咖啡"的日子结束了。时间管理的本质不是管理时间分配,因为时间本身是不会增加的。做好时间控制通常只有3点:

　　(1)专注你解决的问题,计算整体优先级和重要性。这里的具体方

法可以参考柯维的书《高效能人士的7个习惯》，把判断一件事的重要性和优先级变成你的本能。我的习惯是在公司永远只做重要且紧急的事（设计竞争力的构建，设计项目的高质量产出），作为主线。支线只做重要但不紧急的事（专业建设，团队资源争取，横向协作优化），其他的事情如果没有进化到上面两个维度，则人可以不见，会议可以不参加，需求可以不接受；

（2）提高并发思维能力。作为管理者和普通员工的最大区别，是你可以得到更多有价值，更全面的关于公司，产品，用户的信息，这些信息你要吸收内化成你的思维素材。在大脑内形成一个关于公司、产品、市场、用户、团队的综合架构，这其中设计团队可以产生连接的部分，你要在不同的机会中曝光这些连接，找到问题的本质原因，把看上去单纯的设计项目的问题，分解到各个部分去完成。比如，设计团队中的几个同学总是不能产出质量有保证的设计作品，源头可能在于人事招聘的筛选机制不能服务于产品要求，而不是你应该给更多的设计培训，分得清表面现象还是本质原因，是管理者的"思考能力"的表现；

（3）一次的输出可以多次应用。从现在开始要求你的设计师建立"任何一个工作产出都是一个项目"的思维，以项目运作的思维看待自己每一天手上的需求。设计团队一年的工作内容通常包括；设计需求分析、用户研究、设计研究、项目中具体的原型设计（含交互与视觉）、原型开发与测试、运营设计与跟踪分析、重点设计汇报、部门内专业建设、外部设计活动参与、项目设计总结、KPI考评、招聘等……这么多工作，如果分拆来看，每一个事情都有立项，启动共识、项目计划、项目支撑材料、汇报材料、具体输出、项目管理与总结、风险分析、问题解决经验沉淀等。

如果你能根据自己团队的能力与现状制定一套工作方法论，你就有机会把小事情做大，做得更流程化，一次项目设计的输出，可能可以同时用于设计研究、设计汇报、专业建设、外部设计交流、设计总结等，这就是把一次的成果放大到多个场景中，把重要的事情分解到日常，而不是重要

的事情必须立即解决了，大家才匆忙地从零开始启动。

以上就是所谓时间管理的关键点，然而这些只是方法，最核心的只有一个因素：能不能坚持。

115 加薪对象的选择

周大好，如果加薪的名额有限，是给一年前加过薪的优秀的设计师，还是给两年多没有加过的但没那么优秀的设计师呢？

从管理视角来看，加薪是激励手段，是要给那些值得被激励的成员留下的。这个事情本质和加没加过没有关系，如果加过了就等一等，没加过就先考虑，团队最后就会变成吃大锅饭气氛，这是计划经济不是市场经济策略。

（1）优秀的设计师，产出特别好，就应该加薪，甚至可以考虑小幅度的多次加薪。不过薪水整体会有一个公司级别的平衡指标，这个你可以咨询一下HR的经验，他们比我们有经验得多；

（2）激励的方式有很多种，加薪是一个方面，给予肯定，给予荣誉，提升职级或者赋予领导岗位，都是补充的方式，这些方式一定要结合使用才会产生最大效用；

（3）两年多没有加过薪，要先想想为什么只有他两年多没加过，是被选择性忽视了，还是就是因为他的绩效一直不行？问题在哪里？在个人能力、意愿、还是团队支持、流程上？诊断出问题，先解决问题，再考虑是否采用加薪这个手段；

（4）如果是管理上出现失误，让设计师倒挂了，比如同样经验职级和绩效的设计师中只有他最低，那么应该补齐差距，拉平对待；

（5）如果是因为设计师个人原因，在给出解决办法和帮助无效的前提下，应该鼓励他换岗，换工作。

第四部分　设计思维方式

116 设计师如何输出"干货"

（1）不要在说或写的过程中使用太多形容词

虽然情感化描述难以避免主观感受，但是在群体交流中，更理性的用词会增加信任感；"数据显示"比"以我的经验来说"更有说服力。

（2）不要说正确的废话

比如"这次项目的合作让我们都感受到了沟通的重要性"，这句话放在任何地方都是对的，而更有价值的是，你们怎么"让沟通变得有效"了？

（3）不进行评价，只传递信息

"我希望这个按钮设计得更精致一点"，这是一句带有评价口吻的话，更有指导意义的说法是"精致在这里意味着什么？精致是这里首先要考虑的事吗？精致是不是代表着别的，或更难描述的需求？"

（4）独立思考，经过个人验证过的信息

干货一般是新的、独特的、私有的信息，设计师经过独立思考在工作中踩过的坑，肯定比网上看来的案例更有触动人心的能量。展现自己的成功经验，不如展示自己的失败教训。

（5）考虑受众的水平

不同特征和属性的受众对干货的理解是不同的，所以你认为的干货别人不一定也这么觉得，最好的方式是把"干货"转化为问题、故事或者段子。

其实，我现在不是很喜欢"干货"这个词。

117 设计师怎样进行思维能力训练

设计师怎么进行思维能力训练？

（1）Scenarios based thinking

基于场景思考问题。任何设计意图和设计目的都是基于特定场景出发的，场景变化，相关的人、事、物就会产生变化，原本有效的设计可能就会变得低效或失效，所以在看到一些反直觉的设计决策时，先思考一下相关的场景。

（2）Dynamic based thinking

动态化地思考问题。世界是不确定的，产品的迭代也是有机的，所以不要只停留在当前的问题中思考解决方案，用更动态的处理办法，想象未来会发生什么，这提供了随机应变的可能。

（3）Details based thinking

细节化地思考问题。用户对整体体验的评价往往是多个细节问题累计的负面情绪，从细节联想到致命问题是设计专家的首要责任。

118 如何分配工作与生活

生活和工作应该是交织状态。早上7:30起床，晚上1:00睡。除去不能节省的杂事和吃饭时间，工作主要围绕各种项目会议、设计评审、设计项目深度参与、回复邮件、写文档等展开。

充分利用好"暗时间"很重要。等待会议、发送邮件等空档可以多刷几条业界新闻，吃饭时间可以同时看一些深度文章和电子书，晚上休闲时候也可以想想产品问题和沉淀一些思路。

要想利用和平衡好时间，就要学会同一时间干多件事，一件事的输出可以产生多种效果。比如，写一个设计输出文档，即可以用来汇报给领导，也可以当作自己的简历，还可以作为素材用在对外分享和内部培训。

119 产品的成功如何归功于交互的成功

产品的成功如何归功于交互的成功？

PV、UV、DAU、转化率、下载量等数据上去了，怎么证明这些结果不仅仅是产品设计规划和运营的功劳，怎么证明交互在这里面的作用？

这是一个公司内常见的由于对设计不理解而造成的问题。

（1）需要向谁证明交互的价值

如果是向老板证明，那么交互设计有没有聚焦业务成功，在设计层面计算用户体验的ROI可以做一个课题，这个内容后面我可以发发模版。

交互的价值是提升交互的效率和用户满意度，但对数据直接负责是不合适的。交互设计师如果对这个负责，那么就要负责产品策略和运营相关的工作，这部分工资公司愿意承担吗？有一些交互的细节设计问题，也不是只有交互设计师可以想到的，所以有些公司没有交互设计师，有些公司没有产品经理，这在一定程度上也说明了两个角色交集很大（特别在产品的初级阶段）。

（2）产品的成功是团队的成功，不是某个人或某个部门的成功

如果一定要分清各自的价值，可以试试在一些单纯数据环境中做设计细节的测试，互联网产品经常这么干。比如做两套方案进行AB testing，观察数据变化，建立信任基础。但如果只是为了比较价值谁大，而不是聚焦让用户体验提升，那么这个出发点是有问题的。另外，如果让产品来评价交互有没有价值，这本身就是悖论。

（3）未来的团队更强调leadership，而不是role of position

每个成员在团队内的价值是大家能看到的，如果团队成员开始质疑某个角色的价值，已经说明这个角色的存在感或参与感不强，这个是信任关系的问题。

120 要不要转行做产品岗

我最近去面试了，前两段工作经历包括一个UI和一个UE。第二个工作在设计咨询公司，没有产品经理，自己和客户对接，自己去挖掘需求。现在面试的感觉就是我老是拿产品的一些通过竞品分析和通过对用户需求的挖掘提出的创新功能点。在后期交互方案的实施上我却没有什么好说的，当然自己交互的基本功可能也不扎实。但是对产品和用户需求的挖掘难道不算是交互上的优势吗？交互不应该也是把用户和商业连接起来吗？或许我是不是应该转行做产品岗，我觉得很迷茫。

既然前期的用户研究、数据分析、竞品调研都做了，也能洞察用户需求和用户价值。那么，根据这些洞察做出功能有什么难度呢？补几个交互稿不就行了吗？这还是面试作品集准备是否充分的问题。

设计师思考问题一定是端到端的，从问题发现到落地解决，经过这一个完整过程才能称为设计师。只会拍脑袋想点子，只会按需求画稿子都不能算职业设计师。

也许你面试的团队已经有负责思考和洞察的人了，只需要招聘在交互专业上比较专精的岗位人才，那么和你就不是太匹配，要再看看其他岗位。公司一般都是按岗位需求招人，除非你是行业大牛，才有可能因人设岗。

两次面试算不上什么，不用怀疑自己的定位和发展目标，也许你现在根本就没有什么定位。你需要不断提高自身专业技能和全面的视角，第一步你已经做得不错了，那就接着在落地上加强呗。

121 游戏软件的封面

请教一下，游戏类App很喜欢用人物作为桌面icon，或者作为游戏首页的主要元素，比如《王者荣耀》（一个男人）《天天德州》《阴阳师》等，这是为什么呢？人物形象对游戏品牌或是游戏本身有什么帮助吗？人物形象比物件形象更合适吗？为什么呢？人物的选择又有什么原则呢？

这与游戏的沉浸式的故事性强、娱乐属性有关，游戏当中一般是围绕具体角色展开故事和线索的，操作、剧情，包括互动和道具设置，都离不开人物本身，玩家的记忆和识别也聚焦在这个符号上。因此，一个有代表性的人物不但可以让玩家快速定位这个游戏，在一堆游戏中被找到（别人也在这么做），还可以和同类型游戏拉开差异化（如果所有的扑克游戏都只用扑克牌元素，显然用户是分不清的）。

用人物是一个比较成熟、可取的方法，但并不是最好的解决方案。对于完全没玩过这个游戏的用户来说，人物显然没有太多品牌作用，而且像《王者荣耀》这种游戏，难免用户会有"为什么一定要用亚瑟做icon呢？我喜欢的是小乔啊"的想法，这是一个很大的问题。

解决办法：在iOS支持不更新应用的情况下，已经允许应用本地化改变桌面icon了，只是很多应用还没跟进做而已；使用更有品牌价值和差异化的视觉识别，这对游戏美术和设计团队要求很高，比如《纪念碑谷》。

122 大用户量产品的品牌形象

大用户量的产品，像微信这种，已经成为国民级应用，如何建立品牌形象？需要从哪些方面来思考？

用户量即正义，国民级的产品做任何事情都能引起巨大的品牌效应，

甚至是产品更新说明的一段文案。用户量越大的产品,在品牌形象上越要重视:

(1)企业的价值观要清晰化,产品表现出来的水平要匹配这个价值观;

(2)品牌形象要有一致性,从logo,到slogan,到代言人、产品包装,都要保持统一的调性,这样会产生重复效应,而重复效应往往产生力量感;

(3)不要瞎改品牌的形象,还美其名曰升级,升级不升级是用户说了算的,不是市场部的老大说了算;

(4)越中性的品牌调性,兼容性越强,普适性越好,不容易引起反感;

(5)对品牌的塑造和广告传播要体现出人性、善良、包容,而不是拼命展示聪明;

(6)你的品牌让用户产生了情绪是好事,但是品牌自身不要带有明显的情绪。

123 产品的多维度分类

我们最近做一款产品,要在排行界面做多维度分类以达到排行定制化的目的。维度有年、月、日热度排行,综合、游戏、应用,全部、未下载,让用户通过三种维度去选择然后筛选出一种排行榜,像美团类应用那样,每个维度还有耦合关系,设计的时候觉得很难去设计,又感觉需求有问题,因为感觉用户不会在这个界面进行这么复杂的操作,但是每一个筛选项感觉也有存在的道理,像这种设计应该从哪些维度去思考呢?

我的看法是,你们的产品经理可能不是很成熟,对于需求的理解比较

浅。我猜测你们是做一个类似应用市场的产品。

（1）降低用户选择难度，用户才有信心去选择，也是简单的第一步；你把所有的选项组合可能性都展示给用户，这是极差的做法，这等于是在说"我把所有选项都给你了，你还选不到想要的，不怪我哈"，没有帮用户降低选择的心理负担，消灭选择的障碍，就是在制造产品距离感。

（2）选项是否应该存在，要根据市场成熟度、用户习惯和产品本身的发展诉求来看，单纯从用户视角来看，以年为单位的热度排行就是没意义的。你抓一下你们产品相关领域的数据，大部分刚需应用都符合马太效应，一年下来头部应用就那么几个，黑马通常出现在细分领域，这就会导致这个维度的排行一年内可能都没有什么变化，更好的做法是做一个年度选单。

（3）未下载对于用户来说是一个结果展示，而不是推荐维度。用户下载了还是未下载他自己知道，他不想下的内容，你放在未下载里面，他就会去下吗？另外，你是怎么知道这些都是我未下载的内容的？你是不是在读取我的应用安装状态？作为一个App产品，居然读取我的系统应用安装状态？工信部投诉电话是……

（4）综合是什么东西？你的分类不就是应用和游戏吗？这是信息架构不清晰的问题，可以定位成精选、每日最佳等。

（5）筛选、推荐，是你产品的事，是业务逻辑，不要把业务逻辑想不清楚的架构性问题转移到用户的使用上。

124 电力行业人员如何进入互联网行业

我是电力行业的销售，毕业于全国最好的电力专业学校，从事电力销售四年多。但做了四年的销售，我发现所处的传统行业太闭塞，我受不了

传统行业的沉闷，很想转行到一个更有活力的行业。我对互联网产品及其新的趋势兴趣度很高，我有很强的逻辑能力，反应也非常迅速，做了四年销售，我有很强的项目管理和与人沟通的能力，但是目前没有任何互联网工作背景，我该如何跨出我转行的第一步，有没有一种办法能够让我进入这个行业？

电力虽然是传统行业，但也是最基础的行业，有很大的价值，传统行业的沉闷和互联网的沉闷只是沉闷的形式不同而已。所以你跳槽或转行的动力，不能以沉闷作为动机，否则HR也会质疑你的动机。

对互联网的产品和趋势有兴趣不足以支持你的转行，你需要的是狂热以及证明你足够狂热的事例。你怎么证明你对互联网产品非常感兴趣？为何让面试官相信你有基础能力和足够的耐心从事互联网产品工作？ 在四年的电力行业的工作经验，是否有积累和总结一些对于做产品也有启发的思维？跨界思维和不设限的视角是互联网行业最需要的，说不定你对电力行业的思考，就是切入互联网的机会，但只是想转行，可能有1万人在你前面排队。

如何证明你的逻辑能力和反应能力？你要通过一些案例来说明，至少是从用户视角和产品思维把这些故事讲出来。

互联网是去中心化，只讲能力不讲背景的比武场，不过要想进入还是需要一些敲门砖，准备一份有说服力的作品集，如果是面试产品岗位，那就说一说你对目前一些产品的分析和理解，对行业趋势的分析，对用户的洞察和理解，这些都是作品集的组成部分。互联网相信实干，不相信兴趣。

125 如何解决需求不明的问题

我们公司主要做高等法院的项目，有平台项目，也有基于平台的应用

项目。我们不同于c端产品,可以通过用户访谈、问题反馈、调查问卷这样的方法介入。我们的客户群体很难接触,并且他们也不是很能弄清自己要什么,最后,我们公司也缺少司法领域的行业专家。所以我想问,在这种情况下,我们有什么方法可以在各个环节解决需求不明的问题?

"需求来自于对用户的理解",如果没有深入接触和理解用户的过程,需求往往只剩下拍脑袋和抄竞品了。

接触用户的方式方法不限于书本上教的那些看似很严肃的方法,观察和影随理解也是很有价值的。对于用户很难接触的问题,我不是特别清楚,既然他们不和你们沟通接触,为什么要找你们做项目呢?你们的项目产出帮助法院解决了什么问题?产品是怎么迭代的?每个版本更新的理由是什么?

如果法院是你们垂直细分的唯一客户源,那么负责和客户进行接触沟通的项目管理的人就应该变成司法领域的行家,至少是非常熟悉的人,不熟悉业务本身,做"提高行业效率"的服务就是一句空谈。不仅是产品负责人而且开发、设计师、测试、运营人员等都应该或多或少地学习法律常识和司法行业的真实工作路径。

总结:想尽办法,制造机会接触用户,接触那些真正在用你们产品的人,思考如何帮助他们更好地解决问题,而找不到问题通常是缺乏用户研究的训练,产品的业务思维不足造成的。

让公司内部的某些人变成业务的专家。和别人沟通时,有时候不是客户讲不清楚,而是我们自己缺乏相关的思维和语言。只站在自己的角度看问题,客户可能在心里已经认为你是菜鸟了。

需求澄清和理解,一定要当面进行,和客户的最高利益相关人、团队核心成员、产品的高频使用用户接触,观察他们的使用过程,理解他们的抱怨,记录他们的行为和情绪表现。

126 对工作流程迷茫怎么办

我是一个刚工作1年的交互设计师。这一年内我做出的交互图先要给产品经理过目，然后产品经理指导我这里用什么样的交互形式，那里弹窗要什么样的。有些时候也会争取辩论一下我为什么用这样的形式，直到产品经理说"OK"了，再进行评审。我对这样的工作流程有些迷茫。总感觉一直这样下去，既不能参与需求定义，做出来的交互图还要经过两三次产品经理的审核，我会沦为画图工具。除了看一些比较专业系统的理论书，我平时该怎么做，积累些什么，思考些什么？

你们团队没有设计的负责人吗？哪怕一个小组长也好，设计稿的评审最好还是由设计主管来做，产品经理不是不能评设计，前提是他足够优秀，否则很难不掺杂商业诉求、KPI压力以及缺乏对设计细节的专业指导，只能说"我觉得这里可以大气一点"。

首先，前期需求的理解和沟通，你要参与进去，明白做这件事的业务逻辑是什么，公司为什么需要这样做；在正式出稿子之前，和产品经理在纸上快速完成简单原型的沟通，达成功能层和控件层的共识；最后再到电脑上去完成更细节的工作。

既然产品经理可以指导你用什么交互形式，甚至到弹窗这种pattern的层面，那么还是说明你现在的专业能力是非常欠缺的。这个需要系统的训练，不是看几本理论的书就可以了。

如果你们是做基于Android系统的产品，那么针对Material Design的完整设计系统，你需要仔细、完整、一字不落地熟悉。就这一件事来说，很多设计师根本没做过。

下载、试用、分析大量的同类型产品或相关类型产品，进行交互层面的分析总结，不少于50款。对于这一件事，又有很多设计师是只在有需求的时候，分析两个就算了。

积累过去在项目过程中犯过的错误，听到的设计评审的好建议，老板和产品，设计负责人在哪些问题上达成过共识，用笔记在本子上，有事没事拿出来看看，形成思考公司产品时候的下意识输入。这一件事根本没有多少设计师坚持下来，他们过于相信自己的记忆力。

最后，最重要的是你究竟喜不喜欢你现在在做的产品、面对的用户、帮助他们解决的问题。如果没有从价值观上对所做的事有投入，最后只是把事情作为领工资的工作，那么工作本身就很容易有倦怠和迷惑，但不会有激情和欲望。

127 "运营设计"与"设计运营"

最近经常听到"运营设计"或者"设计运营"这个词，我的理解是：一个岗位兼顾这两种职能，比如设计一个网页，除视觉设计外，框架和内容也能由视觉团队完成。现在很多设计师都希望能多元化发展。但是具体是哪些职能或者什么环境中的设计师适合往这样的方向发展呢？

运营设计是一个模糊的，脱胎于互联网产品的概念，被逐渐意会成设计输出的名词了。互联网的大部分2C产品中，通常会把产品的功能设计与内容设计分开，产品策划与交互设计师、视觉设计师（功能方向）沟通较多。产品运营与视觉设计师（内容方向），如果做专题页也会含部分交互。

运营设计输出物通常有：广告位Banner、专题页面设计、各种入口资源图（含ICON）、相关平面设计（线下活动的海报、印刷物等），大部分是内容视觉设计的工作。

你的理解是正确的，运营是一个完整的过程，用户运营、内容运营、产品运营、活动运营都有不同的运营目标、需求、策略、流程、考核标

准。所以，运营设计师应该充分了解这些信息，制定相关的设计策略、目标、流程、输出物标准。

为了服务上述的内容，需要有交互、视觉、前端等参与，设计师的职能应该是交叉的，综合的，不存在说视觉设计师只负责画图，只有BAT大厂才有这么多人力分这么细。

一般内容驱动型（音乐、视频、应用等）、交易驱动型（电商、O2O服务等）的产品，对运营设计的需求会很大，挑战也不小，更多的是在品牌传达、营销策略、成交量等方面做思考。这个方向的产品可以积累大量运营设计经验。

128 如何进行专业赋能与设计布道

看了你的圆桌PPT特别激动，想了解周大大对这两个环节的理解是怎样的，具体怎样进行专业赋能与设计布道。

专业赋能和设计布道通常会交叉到一起，在一个对UX理解较浅的组织中，先布道后赋能；在一个对UX理解较成熟的组织中，在赋能过程中，形成道的约束再提升到组织文化层面。

（1）抓住关键决策者。获得对设计活动进行决策、支持、资源投入的关键决策者的支持非常重要，这个人很可能不是你的直属上级，要根据企业的组织状态、部门的权重以及产品的发展目标去找，通过平时的会议、私下沟通、微信交流等建立信任感。

（2）找到内部致胜联盟。企业发展到不同阶段会对UX设计的侧重不同，但商业的本质是满足客户价值，提升转化效率，这个本质会分解成不同阶段的具体的组织目标和KPI，那些绑住这个强KPI的部门，都有可能是你的盟友。客户的反馈、数据分析、研究报告都是很好的联络手段，拉

他们进入你的组织，参与你的日常工作，有助于逐步达成共识。

（3）重视关键汇报。每次关键的、重要的决策会议和战略会议，先在线下和跨部门盟友对齐思路和汇报侧重点，不要只考虑UX设计自己的内容，要想想为他们能做点什么，哪怕是帮助美化PPT也是有意义的（很多设计部门很反感这个事，其实是很愚蠢的，了解别人汇报的内容，恰恰可以发现自己的短板和不知道的信息）。

（4）把设计过程透明化，设计方法融入企业生产流程。不要关起门来做设计，每次和用户的沟通，数据的分析，设计工作坊的开展，都可以邀请跨部门的关键角色参与进来，一起做参与式设计，理解他们的视角，并在方案中体现他们的部分思想，增加团队认同感。

学会把设计的各种方法融入战略分析，需求挖掘，结对编程，敏捷方法。单元测试中，只有设计的概念被记忆，方法被使用，结果被重视，UX的布道才能融入组织，而不是成为又一篇网络文章。

129 不顾后果地辞掉工作

我是一个毕业一年的交互设计师，学设计学了七年，学交互设计学了三年，做了一年的交互，我内心总是有一种冲动，我想当作家，不想再去做设计了，现在不管是工作还是生活都感觉很没有激情，不是自己喜欢的，很难受。我想辞职和朋友一起去外面游荡一段时间，边游荡边写文章，看自己到底能不能坚持写作，或者写作能否养活自己，这是我目前最想做的一件事情。周老师对于遵从自己的内心冲动，不顾后果去做这样的一件事情，有什么建议吗？

学了十年设计才发现自己不是真的喜欢设计，你的沉没成本现在有点高了，导致你很难突然放手。

你的现状不是单纯的工作问题，大部分还是生活的问题，我不能给你最直接的建议。但是如果换位一下，我是你的话，我会这么想：

是不是真的不喜欢设计？如果是的话，之前的十年是怎么坚持下来的？是不是现在的公司、岗位和发展预期与自己的前期投入非常不匹配，导致灰心？如果换一个公司，换一个产品，换一个岗位有没有重新发现新机会的可能？

是不是真的想做作家？作家是一个比设计师更难变现，更难获得优质生活的职业，一开始可能由于新鲜感，你会觉得很有激情，但是一段时间后，如果作品难以获得认可，还有被迫写作的压力，仍然会产生各种问题。况且，要当作家也是需要产品思维的，你如何确保读者会喜欢你的文章，为你的文章付费，从而获得自己的粉丝。

设计圈也有这样的同学（比如http://mengto.com/MengTo），他就是辞职后，自己旅行加写作，最后发布了一套design+code的课程，卖得还可以，现在也算硅谷小有名气的设计师。

如果你觉得这是你追求的生活方式，也能承担这样做的后果（包括能否接受失败，家庭是否支持，亲朋好友的关系处理等），完全可以试试，能不能养活自己这个问题，不是做了才知道的，心智成熟的人，任何时候都知道怎么养活自己。

做一种选择必然要承担成本，也要能分析收益，如果对决策不够自信，可以考虑先休一个长假，一个月左右，从零开始运营一个公众号或者小密圈，如果一个月的全心投入（包括产出内容、学习运营、坚持用户互动等）不能带来比较正向的用户量的话，说明你的积累还不够，要继续自省并学习。

同样是游荡，有人是逃避，有人是享受生活，有人是忘掉前任，有人却拍出了国家地理的封面照片……

130 发红包策略

为什么一些平台采用评价后可以发红包的策略呢？是为了促进用户活跃度吗？

具体是指哪个平台？不同平台的红包策略和运营目的是不同的，不过本质都是拉激活，红包是最有效，成本也相对降低的补贴方式，还可以通过广告分发的手段把成本进一步降低，比如微信的无现金日活动。

131 有工作经验的面试

我的交互设计经验只有一年，现在想跳槽试一试（因薪资实在是低，而且几乎没有涨薪的希望）。目前是独立完成本项目组的交互工作，偶尔参与其他项目组的讨论。所以想咨询一下，面试的时候应该重点说些什么？面试的时候能否聊一些公司的各产品情况、特色以及我参与的项目内容？说公司的这些和项目组的内容是不是涉及泄露商业机密？因为这是第一次在有工作经验的情况下面试，所以把握不好这些。

薪资低不是跳槽的第一考虑要素，要看现有公司和产品还有没有潜力可挖，跟着团队老大还有没有东西可以学。另外，自己是否清楚一年后再回顾这个公司，其现有产品会不会发展得更好，你能帮助它做些什么。

现在UX行业内的岗位需求更倾向于招综合能力强的，设计过成功产品，以及手活非常熟练的上升期的设计师，目前一年的经验稍微有点尴尬。

面试可以重点讲当前项目的具体设计问题，产品发展中你看到的用户痛点和场景，你设计了哪些模块的内容帮助解决了这个问题。你现在的工作经验比较少，谈宏观和战略会站不住脚，更有意义的是描述清楚项目内的一个具体问题，你输出的一个具体稿件，体现在专业上的专注和投入即可。

说公司的公开信息，新闻发布过的，市场上公布过的，不算泄露商业机密，不谈论具体的核心数据即可。

132 怎样进行知识管理

最近在整理设计作品和看书看网站学习设计知识，我发现看了书籍和网站的内容总会忘记，项目也没有转换为经验性的东西，想问一下：对于设计师，有没有知识管理的好方法呢？

这个问题分成3部分：看了为什么会忘，看了后怎么转化为经验，设计师如何做知识管理。

（1）看了为什么会忘

这个主要是你可能真的只是在执行"看"这个动作，那当然是看完就忘了，因为人的短期记忆的负荷是有限的，新的东西会冲淡旧的东西。在看的同时，你需要的是"想"：为什么这个作品如此吸引我？这个作品是设计师花多长时间做的？是一个人的独立作品还是团队的？它解决了什么问题？为什么这个最终成为了定稿？有没有其他的概念设计？我来做的话会怎么样入手？这些思考和假想会在看的时候帮助你变成自己的思维。

通常变成自己思维的内容，不太容易忘记。另外，根据美国国家训练实验室的"学习金字塔"模型（网上搜一下，很多图），听讲、阅读、视听、演示都属于被动学习，天然的知识留存率比较低；而讨论、实践、教授给他人，是属于主动学习，经过这个步骤的知识沉淀会比较稳固，所以看到什么好东西分享给别人，一起聊几句，其实是对自己更有价值的行为。

（2）看了后怎么转化为经验

看过的设计流程、作品分析、经验技巧，一定要进行练习才更有价

值。一般，看设计教程立即跟着做一遍是比较好的，然后在没有教程的帮助下自己再做一次，利用这种方法形成的自己思考的作品，最后把这种方法教给别人；了解到好的设计流程时，可以在团队内部用一个小规模的需求验证使用一下，看看有没有什么障碍和问题，为什么使用的时候才发现有这些问题。

一旦进行实践，实践过程中遇到的好的反馈和坏的教训，都会形成自己的经验，然后自己再尝试重新梳理这个"看到的"内容，形成自己理解的方法论。

（3）设计师如何做知识管理

我个人是使用Evernote做知识管理的，每年年底回顾一下今年收藏的内容，记录的要点，对于已经内化成随口而出的内容，落后于目前行业平均水平的内容，自己的理解已经更深入一层了的内容可以删掉，不断形成各个内容之间的联系，基于它们写点文章。不断修改自己的作品集，把以前做过的项目拿出来再回顾一下，如果现在再来思考它们，我会怎么做，我会用什么更高效、更有含金量的技巧去完成它，这也是一个知识建模优化的过程。

做了知识管理，并不说明你具备了在这些知识基础上应有的能力。设计师的能力一定是在项目中不断被挑战，和用户走在一起并且用同理心理解他们，在行业竞争中完成一个个微小迭代的超越，最后积累起来的。

知识很重要，但知识不能直接让你成功。

133 贵的软件宣传片

请问：软件（付费软件）宣传片怎么做才能让人觉得很贵？需要开个发布会之类的吗？

要让一个软件宣传片看起来很贵的意思可能是"看上去有品质，值得信任"，而不是"富贵、豪气、高级感"吧？因为软件和传统消费产品的形态、目标用户群毕竟不一样。

首先需要确定"剧本"。因为软件是为功能目标服务的，它要解决用户的问题。但是只是罗列有哪些功能肯定很枯燥，这个时候要用"故事思维"去营造一个使用情境，还有用户的实际操作，把用户带入情境中，最终形成"有品质，值得信任"的主观感受。

这类剧本的必备因素一般有：功能点（最能打动人的一两个核心功能），比竞品好在哪里（不要直接对比，可以以隐喻的方式做，比如竞品是乌龟，你是兔子），用户是什么样的人（住在别墅里面的商务精英会比街边的小贩更有说服力，当然要看你的真实目标用户群定位），解决问题的场景（一步就解决当然比三步才能解决更好），获得的成就（故事中的用户最后怎么样了），鼓励分享（你做宣传片当然希望更多的用户看到，所以给一个让他们分享的理由）。

然后，基于这个剧本进行主视觉的设计。什么天气、环境、时间、长什么样的用户、在什么地方、发生了什么问题、怎么解决的、他的心情和笑容，周围的一切影响主观感受的光线、声音、色彩、产品（比如在室内，那肯定有家具）……这些东西组成了视觉的元素，元素越简单，有品位，越能衬托你的产品的品质。

最后，对这个短片可以做一个测试，拍一个测试片，把它贴上你期望对比或认可的"高端产品"的logo，让你的用户试看一下，看看用户的真实反馈。

这个内容和之前做过的输出，都会成为你发布会的核心素材。发布会是一个表演的空间，能不能成功还是看素材本身。

失败的发布会一般是由本身写错了的故事，演讲者拙劣的表演和缺乏细节的素材设计共同构成的。另外，可以参考一些拍得不错的产品的宣传

片,找找感觉,Kickstarter上面有很多。

134 有关交互设计方法的书

Alan Cooper:*About Face: The Essentials of Interaction Design*(4th Edition)

Marcelo M. Soares:*Ergonomics in Design: Methods and Techniques*(Human Factors and Ergonomics)

Neville A.Stanton, Paul M. Salmon, Laura A. Rafferty:*Human Factors Methods: A Practical Guide for Engineering and Design*(2nd Edition)

以上全部在亚马逊有售,不用一字一句看,先看目录和结构,挑自己不懂的先看看。在工作中遇到相关问题了,再查一下。但是只看几本书是不够的,只有做项目,深入思考业务逻辑、信息逻辑、交互逻辑,能力才会提升。

了解知识没有力量,运用知识才有力量。

135 专业性网站与App的推荐

设计师不能只看设计类的内容,和人、科技、艺术、技术有关的内容都可以多看看,找到一些想法之间的"连接地带",启发自己的创意才有实际价值。

https://the next web.com.互联网科技媒体,信息更新很快,分类清晰。

https://www.youtube.com/订阅一些设计、生活、艺术类的频道,很有趣味性,也不枯燥。

https://medium.com/browse. 同样订阅一些设计师和设计公司的邮件列表，medium的推荐算法非常人性化，看得越多，推荐的内容越符合你的需要。

https://www.kickstarter.com/ 全球最火热的众筹网站，看看别人都在思考什么创新，做些什么产品的新尝试，对自己理解用户需求有帮助。着重跟踪一些热点项目，看看他们是怎么和用户互动的。

https://www.ProductHunt.com. 要是需要产品设计的点子，这里每天都会更新，虽然大部分都不靠谱，但是偶尔有一些亮点还是非常有启发性的。

国内网站，基本我就看看站酷、知乎还有虎嗅等一些科技媒体了。

136 关于考研的意见

我现在在用户体验设计师岗位工作十年，有考研打算，专业上您能给个建议吗？

工作十年后想到考研，是不是因为职业焦虑？希望通过学历获得更多竞争力？或者觉得自己的基础知识不够扎实，想回炉重造一下？

如果是第一个原因，那么学历高低可能只对学院工作有帮助，因为同样是硕士和博士，企业当然更愿意招聘刚毕业的啊，知识储备程度相当，年轻有冲劲，给的钱还不比你多。

如果是第二个原因，在没有家庭压力和对行业发展的速度担忧的情况下，那就追寻自己的内心，考研可能不是目的吧，获得真正有帮助，有价值的知识，会更有意义。

从专业上看，读心理学、社会学、人因工程方面的未来还是有竞争力的。随着AI的发展和普及，能够深入理解人的人更有竞争力。

137 在作品集中可以展现未上线的项目吗

现有个困扰，想向您请教一下。目前我已在公司待了近两年，然而独立负责的四五个项目最终都无一走到上线，从而萌发了想要辞职，换家公司的念想。目前在准备作品集，十分苦恼。没有上线的A项目（后期公司外包给其他公司）能否写在作品集中？如果可以，侧重点应该展示哪些？正在参与但未对外发布的B项目（不保证百分之七十能上线），能否展示？是否要等到该项目最终结果（上线或者不上）出来再辞职？若都不可展示，那作品集要写些什么。因为我也只有这近两年的社会经验，难道要写上在校内容吗？

可以尝试分析和了解一下这些项目都不能正常上线的原因，自己心里有个数，因为你跳槽的时候，专业面试官也会问的。不能说完全不知道，那样会显得太不熟悉公司业务。

作品集中不是完全只能放已上线，或者已成功的产品的，因为产品的失败率本身就比较高，而且是否成功是多种因素的集合。在这个产品设计的过程中，你体现出来的设计专业性才是你的职业竞争力。

没有上线和没有正式发布的作品，理论上是不能对外宣传的，因为你在公司做的所有内容、所有权和著作权本质上属于公司，不知道你们公司有没有让你签保密协议，如果没有的话，这是一个灰色地带。可以适当放一些没有最后落地的概念设计，例如设计过程、方法，如何洞察需求、理解用户的，是完全可以说的。

发布过的成功产品，重点讲成绩和你如何帮助产品达到这个成绩的；发布但不成功的产品，就讲它的设计过程与反思，例如里面有没有与设计相关的部分可以提升，如果现在再来一次，你会怎么做；未发布的产品谈不上成功与不成功，签过保密协议的最好不讲，或者只讲概念稿与设计思考的部分，没签过保密协议，你也要选择不触及商业泄密的内容才讲，这

是职业道德的问题。不过比起这个来，面试官更关心哪些内容才是你本人做的，而不是团队中其他人做的。

院校内容没有什么意义，成熟的企业不看这个（如果你是海外名校毕业，又在Google做过实习项目且落地，这样的可以讲）。

平时自己的联系、项目redesign、设计分享和写过的设计类文章可以放，但是也要是具备成熟度和产品级的东西才能证明你的实力，否则可能会减分（正经工作做得一般，练习还没啥亮点）。

138 如何共同建立用户体验驱动

在建立用户体验驱动的文化时，跟同级的开发主管建立共识需要注意哪些方面，两边的差异点是什么？

设计师和开发者都是专业驱动型工作，其实本质上应该很有共同语言，但是因为专业方向和思维方式不同，所以容易引起误会。

（1）不要在开发侧提什么用户体验驱动，尊重用户体验这个是常识，软件开发出来也是期望用户能用好，如果连这个认知都没有，那就是开发人员的基础常识不够，要先做普及教育。

（2）考虑一下目前开发团队的架构、管理方式、开发流程，不要在别人关注稳定性的节点去做界面像素级优化的事，也不要在后端压力测试的时候想着上什么新功能。这些属于项目管理的事情，先和项目经理与产品经理沟通好，再去顺应大研发流程提出设计需求，提高需求接纳度。

（3）关注开发团队的核心KPI，通过一些设计方法和沟通流程的优化，让开发团队的成员尽量少开会，多进行有意义的决策，帮助他们解放时间去真正地写代码。因为任何影响他们真正编码的人，都会被认为是嘴炮，不落地。

（4）和开发站在同一视角看问题，自己去学习基础的开发常识、逻辑、专业术语，自学能力不够就邀请开发团队的主管到团队来帮助培训几次，别人说什么你完全听不懂，还要费劲和你解释，那么就很难达成共识。同时你也可以给开发团队讲解一下UX设计的基本原则、设计方法和设计思维。

（5）学会共享知识和信息，团队内各种产品信息、用户反馈、老板的挑战，都可以同步给开发团队，不要孤立地认为他们只是写代码的。另外，遇到一些小问题，自己可以先去Github搜搜别人的代码，到Stackoverflow上面提提问题，会有些不错的源码和答案。一方面可以提升大家解决问题的效率，另一方面也是自己学习的过程。

（6）不要随便说"这个很简单的，你很快就做出来了"，这和对设计师说"这个比较快，你今天出两稿来看看"都一样，很招人反感。

设计和开发都是需要专业思考，深入洞察，符合逻辑地提出解决方案的过程，粗暴地简化别人的专业性是对专业的不尊重，而不从专业出发，也就很难达成什么具体的共识。

139 获取知识的渠道

您平时都看什么书，或者通过什么渠道获取知识、思维启发和专业方法？ucdchina群里推荐的书单就不说了，重点想了解在这以外的更广范围的阅读和思维启迪渠道。

设计是跨专业学科，是利用专业设计方法和思维解决跨专业的问题，非常基础的专业书籍一般在Amazon等平台直接搜索就可以，这些经典的专业书可以过一两年再看一遍，多读几遍每次的体会也不一样。

平时的知识来源主要依赖业内沟通，向跨专业人士请教，还有大量的互联网平台。我个人每天获取TMT行业新闻和设计专业类文章不低于100

篇，但这里面有看个标题、看个大纲与精读、细读的区别。

类似TechCrunch、Medium等平台的报道，是要每天看的，另外再订阅一些设计类平台门户的邮件列表，会按天、按周给你发送精选的内容，省去了自己刷页面的时间。到Quora、知乎等平台看看别人的问题，也是比较好的开阔思路的学习方式，但是要避免被八卦类问题带偏。

因为设计是跨学科的，是聚焦于人的，所以平时相关领域的专业书籍需要花时间去精读。特别是心理学、社会学、经济学方面的书籍。最近我在看的一本书是耶鲁大学政治学和人类学教授 詹姆斯·C.斯科特写的《弱者的武器》。

这本书通过对马来西亚的农民反抗的日常形式——偷懒、装糊涂、开小差、假装顺从、偷盗、装傻卖呆、诽谤、纵火、暗中破坏等的探究，揭示出农民与榨取他们的劳动、食物、税收、租金和利益者之间的持续不断的斗争的社会学根源。

看完这本书，再回过头来想想为什么很多企业无法做好项目管理、设计管理、人力资源管理，就一目了然了。

140 如何把实体产品类的布局和设计同用户需求研究有效结合

实体产品的战略布局，由于供应链和生产关系的影响，基本是长周期的，至少一年；而以用户为中心的互联网思维，却发现用户需求时刻发生变化，如何把实体产品类的布局和设计同用户需求研究有效结合？

实体产品的更新迭代速度也越来越快，单个产品虽然时间长，但是架不住几款产品同时跑，因为市场和竞争对手不等你。

互联网的小步快跑，精益迭代等产品思维方式，也在向各种传统行业渗

透，大家都不傻，能提高效率和成功率的做事方法总是被很快地学习的。

用户研究在这个问题上也要灵活区别看待，快速迭代中的具体的可用性测试、用户访谈、游击式调研，本来就应该非常快才对；而大型的专题研究，深入课题调查就需要一定的样本量、数据分析和专项研究时间。

另外，现在对于产品大数据的分析维护也逐渐变成很重要的用户研究技能，从数字中洞察用户需求、行为变化，甚至心理诉求，都是对用户研究从业者的新挑战。

再看互联网产品的用户群表现，其实也不存在用户需求时刻发生改变，而是用户的注意力容易被分散。移动互联网的使用让用户的行为更碎片化，但是需求本身还是固定的，吃喝玩乐，生老病死的主命题并没有从根本上被颠覆。

实体类产品链条长，问题反应慢，也可以通过一些互联网工具来解决。比如，现在各大手机厂家基本都有自己的SNS舆情监控平台，也就是快速获取用户声音，反映问题并进行改进的工具化思维。

建议在实体产品类企业工作时，要多到线下的一线去走访，看清楚一线的真实用户和需求，建立自己的用户亲密调查组，随时与用户保持联系；另外在一些大型课题的布局上要有提前量，从战略层考虑下一代产品的设计竞争力；同时，在企业IT系统上更深入地分析数据、舆情、产品研发周期，让用户有机会进行参与式设计，不要静态地看问题，改变过去瀑布流的思考方式。

141 设计师与人工智能

设计师在人工智能初期建完基础的底层结构帮人工智能升级到强人工智能了，设计师还能做啥？模型建完后设计师又要面临危机了，而场景挖

掘对设计师来说又是隐性工作，很难量化、可视化。

从乐观的方面来看，设计师之所以可以成为一个职业，他的不可替代性在于创新欲望和想象力。

创新欲望通常对机器来说不是主动的，机器需要接收元指令，才能启动一系列的动作，并达到一个人类期望它达到的目的，这有时候恰恰限制了创新的可能性。

而想象力是需要具备前瞻性和直觉的，属于感性逻辑部分，这个也是目前对机器来说很难突破的点。不是说你可以画一幅类似梵高风格的画，就可以说你有想象力，而事实是画1000幅，也变不成1个达利。

设计师帮助人工智能构筑基础的视觉组件、版式规则、色彩运用规则、字体使用规则，是提高自己劳动效率的好办法，虽然这很有可能带来底层设计工作者的失业，但也提升了对设计师的专业要求，对行业整体的发展是有利的。设计师从重复性劳动中解放后，可以更好地聚焦想象力方面的工作。

当年电力广泛使用替代蜡烛的时候，过去生产蜡烛的企业，可以去做新的电力使用的工作，而且伴随电力发展，兴起了电车、电器、电动玩具等产业，创造了更多有价值的工作岗位。在这个历史发展进程中，蜡烛被极大弱化了作用（但并未被完全替代，蜡烛现在变成了香薰产业的一部分），很多点灯人虽然失业了，但不能说电力的运用就是错误的。

142 如何阅读相关英文文档

在圈子里，您发布了很多英文文档，对于词汇量不多的同学阅读文档，您或者大家有什么快速有效的解决方法吗？

装一个好用的屏幕取词翻译软件即可，坚持用一个月，你会发现很多

专业词汇出现的频率是差不多的，阅读通常的文章难度不大。设计类文章的其余词汇也基本没有超过大学四级词汇的范围。

我为什么发布很多英文文档？

（1）现代设计中的各个领域几乎都是西文世界的研究更加深入，也更加前沿，直接掌握一手知识是最快的、成本最低的方式。

（2）很多翻译类的文章通常在时间上都会比较落后（随着现在翻译组多起来，这个现象在好转），且并不能很好地选择哪些内容才是真正有价值的，这也是Curated Contents服务一直长盛不衰的原因。

（3）随着流量经济和知识付费的兴起，很多文章在翻译转载重编辑的过程中，或多或少会夹带私货，或者改变原作者的初衷，这是很恶劣的做法。

（4）有价值的、及时的、高质量的翻译类内容不会凭空出现，一般都需要付费购买或正版授权。我个人时间有限，很难做这个增值服务。

143 用户体验测试的方法

Jeffrey Rubin：*Handbook of Usability Testing*

Tom Tullis、Bill Albert：*Measuring the User Experience*

做用户可用性测试通常需要先思考一些基本问题，用5W法来确定问题范围：

（1）为什么要进行这个测试（why）？测试可以验证一些设计中的疑惑，或者找出现有的界面、流程设计上的问题，具体问题可以具体分析。

（2）什么时候，在哪里做测试（when、where）？时间一般是需要和被测试者协调的；地点一般选择在安静的会议室或者休息区，如果公司有

专门的体验实验室就更好了。

（3）谁作为测试者（who）？这里可以在招募测试者时详细讨论，不过测试者一般是符合我们persona描述的人，或者换个说法，测试者一般是我们的核心目标用户。

（4）我们要测试什么（what）？测试一些功能点、测试界面设计、测试流程设计以及测试设计中有争议、有疑问的地方。确定测试的基本问题后，就是撰写测试脚本、进行测试环境的搭建、制作测试原型、进行实际的测试和记录工作。

最后根据测试结果的分析形成测试报告，用于指导后续的设计迭代环节。这个展开讲会特别多，网上有很多不错的案例，搜索看看吧。

144 如何自学心理学和人类学的理论

目前5年UX交互工作经验，想自学一些心理学或人类学的理论，该怎么做？

这个问题比较大，两门学科中不但细分领域很多，而且对理解人，理解设计的帮助也是不同的。

在自学之前最好先把问题缩小到自己能够控制的范围，比如先弄清楚心理学和人类学都是干嘛的，它们对提升设计能力有哪方面的帮助。

人类学有很多分类方法和研究视角，最简单也最符合人类思考方式的划分是：搞清楚人的一生究竟是啥样。从一个人的出生，到这个人的生理和社会的死亡，观察研究他一生的历程。出生、童年、成长、叛逆、恋爱、婚姻、家庭、事业、死亡。我在社区中放了一个爱丁堡大学关于人的健康与康复专题的人类学课程大纲，你大概可以看到只是这样一个话题，需要看多少论文和书籍。

心理学领域中对设计本身有很大参考价值的是认知心理学的部分。认知心理学关注的是人类行为基础的心理机制，其核心是通过输入和输出的东西来推测之间发生的内部心理过程。认知心理学是一门研究认知及行为背后之心智处理（包括思维、决定、推理和一些动机与情感的程度）的心理科学。这门科学包括了广泛的研究领域，旨在研究记忆、注意、感知、知识表征、推理、创造力及问题解决的运作。比如我们熟知的格式塔原则，就是这个分支下的一项内容。

《普通心理学》《实验心理学》《心理统计学》《心理学研究方法》《人格心理学》《变态心理学》《认知心理学》《发展心理学》《教育心理学》《社会心理学》这些都是基本入门类的书籍，如果没有时间都精读的话，可以选择性地阅读其中你个人感兴趣的部分。

145 体验式销售怎样拿下第一份单

（1）按摩仪器体验过程是最好的直接沟通过程，尽量了解用户的真实生活背景和形态，通过观察聊天判断其消费能力，很多销售人员卖不好东西就是他们太关注销售本身。你要理解大多数中国消费者，特别是老年人的心理处境是：目前我的预算不够，但我不想别人知道，你更不能怀疑我的消费能力。沟通过程中，注意用词、眼神、推销的时机，让用户享受按摩本身，了解功用，而不是用户用了以后就要买，好像体验一下就是欠你似的。

（2）既然是促销，应该把钱花到转化本身，少做媒体广告和DM单页，把经费转移到刺激多次体验的机会上。比如，老年人在体验三次后（基本信息你应该都了解了），以后每次再来赠送10元体验金券，真正买机器的时候可以折算。老人带小孩来，或者多带一个亲属来，赠送20元。

我们内心总是有"别人给了我帮助和好处,我也不好意思总占便宜"。

（3）真的碰到一直占便宜的用户呢？（肯定有，但不会多），你要理解老年人的生活是比较自由的，个人可支配时间较多，喜欢约朋友做较省钱的娱乐活动。如果一个用户经常过来，起码你的产品或者你个人对他（她）是有吸引力的，可以从他的亲友着手，比如快过年过节了，用户的生日快到了，可以电话联系其亲友："最近您的妈妈×××经常来我们店体验，她很喜欢我们的产品，我们非常高兴（描述事实，帮助解决问题），近日她的生日（或某节日）快到了，是否想送给她这个她一直喜欢的产品呢？给她一个惊喜？"

你销售的渠道环境和销售的方式会对实际的"体验营销"带来很多障碍，也可能是帮助，你的前置条件不够，所以给出的方法也不一定有针对性。让用户从使用者变成消费者是所有行业变现的终极问题，这个问题不是一两个案例可以说清楚的。

总之，体验的基础是产品本身好，这包括产品的设计、用途、目的性、价格，但关乎健康和家庭关系的产品一旦出现质量问题，用户群体（用户和用户的家庭）的直接丢失是不可避免的；体验的环境是你的推广策略、销售终端、城市环境等，因此不要指望在一个高级别墅区兜售按摩器；体验的变现是服务和运营，一个用户积累不易，怎么用好这个用户的最大价值，包括用户自己的消费，用户亲友的消费，用户自己的口碑传播，用户亲友的口碑传播等。如果实在不能让用户掏钱，只要你的整体体验是良好的，你也可以在他身上获得其他的回报。

146 设计师如何提升自己的产品感和市场感

能回答的东西太多，而且不知道你对哪方面更感兴趣，我尝试说一

说，不能说得全面，你就当相声听吧。

（1）设计师首先应该锻炼的是自己的设计能力，这里不是说具体的交互和视觉设计的技法，而是以结果为导向的解决问题的能力。培养优秀的产品感觉和市场敏锐度，有可能是因为你的设计能力提升了带来的自然而然的、举一反三的思考，也可能是想转不同岗位时去做的储备。不管你做哪个岗位，解决问题的能力是必须具备的；

（2）从现在信息的复杂度、行业的细分度和知识的广度来看，如果你希望自己变成一个好的问题解决者，那么只有某一个领域的知识，甚至只做某一个固定的事情，显然是不能胜任的。不跨界，无创新，但要注意"设计师有更好的产品感觉和市场敏锐度，是为了更好地做设计，解决产品、服务、品牌甚至企业的设计问题"。

我在团队中是明确要求设计师要懂得提升自己的产品感觉的，工作能力要求见下表（谢绝转载到微博等地方）。

提升产品感觉最重要的是要改变自己看问题的角度，时刻记得你是在设计一个产品的全部，而不是在为一个产品做（部分的）设计。在看别人的设计的同时，多想想产品经理会关注哪些问题，站在产品经理的角度去思考；日常工作中，对产品属性和行业生态的分析报告；与产品各版本相关的市场表现、运营数据，用户口碑的数据收集与分析，并得出前瞻性结论；有无参与产品需求会并给出具体设计建议，建议是否被采纳，建议采纳后的完成度与成功率如何；是否为产品和运营的同事提供设计的培训与知识共享……这些都是培养产品感觉的具体做法。

说起来都很简单，但问题就是，90%的设计师根本不去做，或者没有坚持做，有些做个一两次就回到原有的思维中，没有形成习惯。

很多设计师做不好角色扮演，在一个产品设计的全流程中，不能只考虑用户体验和用户价值，还要考虑公司和企业的成本、利润、风险、技术

模块	部分	描述	维度	指标
业务能力+专业能力（权重：占比50%）	有对产品和运营的理解与思考，具有业务视角	根据《专业能力模型》各部分内容主导思考和沟通	专业自省，自信置与交流，日常主动与Leader和DPM的沟通	1. 专业自省交流后，问题的落地执行情况，是否有新的问题，应主动找Leader沟通，并召开下一次沟通会； 2. 主动与Leader和DPM沟通的次数、频率，考虑这方面向上沟通的能力
		根据《风险与问题检查》Check项目在初期、中期、未期的问题，并记录 a. 可以解决的，请尽快解决方案，并和大家分享； b. 靠个人无法解决的，推动的，需召次会议上器需，寻求团队一起解决； c. 补充完善信息检查	每月验证，与KPI结合打分并共同记录提交	根据检查记录》KPI结合中的对应问题每月检查，并与KPI助手中的《风险与问题检查表》集中助手和DPM沟通问题的次数（风险与问题检查表）
	有质量的设计输出，并推动现实活化的设计评审	设计思考、过程及设计输出要规范、专业	遵守交互设计输出模版，相应设计输出标准	1. DPM和Leader向产品、开发、运维版本下设计输出是否按设计输出模版输出设计输出物是否规范、表达设计评价子项评分； 2. 每月月底检查输出质量与各款调整检查的整合性检查
		推动设计评审制度的推行	产品showcase流程的使用，清晰产品达成共识的检查记录	1. DPM检查产品showcase流程的使用推进情况； 2. 与产品确认设计师是否有对设计产出达到达设计的前期明确沟通，并达成共识
产品感觉（权重：占比30%）	清楚知道产品、运营的目标，在思路上对齐	清楚项目的产品背景，现有数据及未来趋势	对产品属性与运营态的主动分析，定期撰写分析报告	1. 日常工作中，对产品属性和行业态的分析； 2. 与产品版本相关市场表现、运营数据、用户口碑的数据收集与分析，并得出相关特点
	以解决产品、运营的问题为出发点	主动发现问题，给出解决方案，提升个人影响力	主动与需求产品需求，分析并能够具体设计的建议	有无参与产品需求分析会议，并分析提出的具体设计建议，建议是否被采纳，建议采纳后的完成度与成效高低
	敢做的事所为	将个人的经验、发现分享给团队，好心态（高能量、低负量）	部门双周例会，跨职能技术交流会参与并提建议	1. 是否积极参与部门能技术交流会的共同工作； 2. 部门会议中是否在提出现的国与成长与远程建议
团队凝聚力（权重：占比20%）	提升影响力	自己的项目同部分知识，整体成对影响力的作用	evernote分享，设计档案，设计评校	1. evernote公用账号分享共享的数量； 2. 设计档案，设计评校的多的次数的质感
	主动善工具包	在使用自有的工具包时，帮助进行快速，激励及鼓励的激励的工具，帮助团队加专业、规范地执行	跨设计组的交流的信息收集，实在公共项目与意外对进行跨设计组信息收集与沟通	1. 主动承担组外工作与交组共同项目的表现； 2. 对外进行跨设计组信息收集与沟通的主动
			主动化设计工具包，为团队成员解决决策工作同题	1. 为团队提出设计工具包与设计方法实践的数量效果

的难度、运营的机会和可持续性，是否为上下游合作伙伴留出空间，有哪些是公司价值观要坚持的，有哪些是我们没有能力做的……所以，问题的本质在于很多设计师对信息和事实的掌握不全面，连蒙带猜，过于保护"设计"成立的原因，只有当你丢掉这些包袱，才可能有做产品的感觉。（有人会说，公司没给我这样的机会呀——公司也没给你发米，你怎么会吃饭的？）

（3）市场敏锐度，这玩意儿更玄了，专家会告诉你要学会洞察人性和商业的本质，我解释不来，我只能说要学会理解当前目标市场的商业规则。

要理解好互联网管制，学会看新闻联播，学着从互联网上每天发布的各类行业新闻中明辨真伪……光这一点，只读书是没用的，你想学习这种能力，只有靠跟对人，一个好的老板你跟着他一年就能学到很多，换一个和外界不怎么接触的"温饱箱"企业，你可能一辈子都学不到。

我开始做设计的时候首先学到的不是职业的设计方法论，而是学会了怎么写好PPT提案，怎么去和客户谈单子，怎么利用客户对设计缺乏了解的信息不对称抬高价码，这都是design house的必备生存技能，做手机设计的时候，我去柜台卖过手机，做PC软件，我去给客户家里修过电脑……学会做生意，学会和用户走到一起，你对这个神奇的"市场"会多了解一点。

后来我知道了接私单是怎么回事，遇过土豪老板把钱拍桌子上说改不好不许回去的时候，作品被盗版还被反咬一口，拖设计款不还用茅台抵账，在某地遇到过极品的领导怎么忽悠上级并购自己在外面开的公司，和某旅游局合作设计形象网站见识了底层政府的腐败，也在ODM企业工作时知道了山寨机的诸多神奇玩法，还和一些客户去美国CES了解了原来展会根本就不是卖产品，在做品牌产品时跟某传奇创业者学习了中国式营销和

创业板原来该这么玩⋯⋯

你看,实际上只要你在一行干得时间够长,接触的事情够多,一些你意想不到的经济活动或者市场的自然行为总会围绕着你出现,一切都可以交给时间去解决。如果你只是在一个成熟、平静的企业干了10~20年,没接触过以上所有事情,那也没什么,生活不过都是由各种不确定构成的。

你说这些经历真的和市场敏锐度有关吗?对我的设计有帮助吗?我想说,是的。我可以更全面地看待我的设计可能面对的市场和客户,在遇到一些突发性的问题时,我没有那么紧张,我可能还会被一些小白认为很"油"。但是我信奉的就是,如果你不会游泳,你就应该跳到水里去,一直在岸上的人除了会说风凉话不会帮到你什么,甚至他们说的话也不会停留太久时间。

要对市场敏锐,就要进入市场,去团购,去炒股,去买房,去旅游,去洗脚,你可以认识珠宝大亨,也可以认识路边乞丐,洞察人性都是在人性发生的地方,这样你的专业可能才有人味,接地气。

147 怎样启发产品感觉

作为用户体验设计师,工作的出发点是在提供的产品设计和服务设计中,真正满足用户需求,解决用户问题,提升产品服务的口碑。也就是常说的"做正确的设计"的优先级,要比"正确的做设计"来得高,有起点级的重要性。

做正确的设计就是解决对的问题,问题对不对取决于考虑问题的重要性和优先级的变量:同样是社交产品,微信今天要解决的问题和Tinder显

然是不一样的。这里面不但涉及产品阶段、企业规模、市场状态，还有创始人的气质、团队的经验、与上下游合作伙伴的契约要求。

不过上面那些都太宏观，对于一线设计师来说，"怎么训练自己的产品感觉，并在设计思维的驱动下，落实到自己的设计过程中"才是需要关注的问题。

有感于现在很多设计师期望提升自己的产品感觉，我今天来聊聊在团队合作中，设计师的产品感觉应该如何启发（考虑到各公司的流程，团队的复杂性和针对用户的产品服务差别较大，这个方法请灵活使用）。

1）训练自己的产品触觉

如果你在日常生活中听到："这个太不方便了……""如果可以……那就太好了""这个做得不行啊，还不如……"，那么你的机会来了，马上和说这话的用户建立联系，进行访谈、交流，观察导致他不满的原因。

同时，对比自己在用某些产品时的痛点，是否会有共鸣，找出它们之间的联系。

产品触觉这件事情，其实就是敏感地洞察自己遇到的问题，又能具备同理心地观察到和你相似的另一些人的问题，推己及人，以人为镜，找到需求的能力。

比如，人人都在用浏览器看网页，看到一个不错的网页除了保存下来以外，可能还有截图的需求，那么截图这个功能是不是可以做一个特性？

2）产品设计的评估过程

大多数解决方案的beta版本都是简单粗暴的直接提供功能，方案可能就一句话："给我们的浏览器加一个截图功能、一个按钮就行了，放在工具栏上"。

这时，团队群策群力的讨论开始了，正常情况下，方案会进一步描述

为"这个截图功能需要支持滚屏操作吧?"围绕这个特性,接下来有一种设计师很快就接话:"现在市面上有做滚屏的人吗?""开发难度好像大了很多!""嗯,好像不错,不过我应该用不上。"

另一些设计师开始思考:"现在的用户用什么软件来滚屏截图?竞品分析一下""滚动的节奏、频率、图片的最大支持容量和尺寸,保存到哪里?""滚动的同时是否能智能屏蔽广告?""如果用户放大过浏览尺寸,滚屏时是否智能切回到100%?"

还有一些设计师开始盘算:"截图未必要我们自己做,开放接口给SnagIt是否可以?""截图如果可以基于账号共享,浏览器就成了用户的云图库""图片可以云端输出到PPT和Keynote中,在线办公不是梦"。

这种对话和思考,可能在很多团队中都出现过。这里不谈思考角度的对错,其实你会发现因为各自角色的不同、KPI不同、利益刺激点不同,对于产品细节的讨论倾向性都很明显。这是大部分方案讨论过程中常见的,不必在意。

3)设计思路的收敛变量

偏重产品侧的设计师更关注用户留存率和用户活跃度,偏重运营侧的设计师更倾向于评估PV和DAU收益的短期和长期价值,而产品经理同时还要考虑开发周期、产品节奏、实现与运维的难度,甚至到团队评价与业界的评价。

今天主要讲启发,这部分的详细内容以后再说。

分享一个自己设计的小工具,我叫它"产品曼陀罗",用来训练产品概念设计的日常思考。从内到外的因子排序是:行业领域—企业自身的优势—用户普遍需求—产品的具体形态。在4个圆环之间旋转排列,做成纸板模型来训练自己从陌生领域中发现潜在需求的能力。

设计的思考：用户体验设计核心问答

比如，在医疗领域中，一家拥有社交基因优势（掌握用户关系链）的公司，像腾讯、中国移动、陌陌等，如果希望满足用户节省治疗时间的需求，去运营一个微博账号会怎么样？

通过逐步分析，层层问题的递进，来看看这个命题是否成立，经常持续地进行这种训练，对于产品的感觉会逐渐圆润。而如何将问题层层分解，哪些对于问题的推进是有价值的，哪些是问题的陷进，下篇文章会继续说。

148 设计类App的推荐

废话不多说，先上图，这是目前该文件夹内的App，当然文件夹里面的App会有新增和删除，一般比较有用的我不会轻易删，所以被删掉的也就是我觉得可以替代的。

有几个App也有iPad的版本，在iPad上的观看效果会更好，我就不重复了。

第一屏

Frameless：Framer JS Studio 的手机端原型配套演示工具，由于是个嵌套浏览器，其他HTML类型的原型页面也可以显示，而且支持全屏演示。

Perform：App Store 里面的名字是"Form Viewer"，Form（就是那个被Google收购的原型工具商）的手机端原型配套演示工具。

Pixate：交互原型设计工具 Pixate 的手机端原型演示工具，有iPad版本，只要用你的账号登录，同时可以支持选择演示多个绑定账号的设备上的原型。

Hype Reflect：Hype3 的原型演示工具，有镜像模式，只要在Hype里面保存一下，手机上马上同步当前设计状态，而且支持JS代码控制台，手机上可以直接调整HTML5动画。

AppTaster：AppCooker的原型演示工具，播放器本身没啥，AppCooker（只有iPad版）本身不错，不但有图标看台，应用程序的商店详细信息和定价报告，还有直接进行意见反馈的功能，但是这个原型工具是专为iOS App定制的，所以对于Android App的设计师来说，性价比不高。

装这么多原型演示工具主要还是因为现在市面上缺乏一个大而全的高保真原型设计利器，要么是动画细节调节不给力，要么是多层级跳转关系制作麻烦，期待尽快出现一个整合功能较好的工具。

DN Paper：DesignerNews 的第三方新闻客户端，每天最新的设计圈新闻和资料推送，建议每天看。

Design Shots：Dribbble 的第三方客户端实在太多了，最后留了这一个，可能只是因为GIF的加载速度还可以吧。

Behance：这个不用介绍了吧？每天看三遍。

Adobe Color：拍照取色神器，可以输出色板到PS中，做Mood Board的帮手，不过因为无法精确地取CMYK的色谱，对于平面设计师来说并没有什么用（还是好好看Pantone卡吧）。

第二屏

FontBook：虽然本质上是fontshop的字体购买工具，但是这个App拿了很多的设计类奖项，也是很好的英文字体参考手册。

WhatTheFont：拍照查字体，只支持英文字体，记不住或说不出字体名字的设计师有救了，但是有时候精度也不够，比如分别Arial和Tahoma时。

SVA Design：美国纽约视觉艺术学院2015年毕业作品集，内容的加载速度很慢，需要一些耐心。

Typendium：各种著名英文字体的历史介绍，有内购，现在只有6个字体，听说会持续增加（几个月了都没增加），所以腆着脸要收6块钱。

Collection：App Store上搜索"Design Museum"，伦敦设计博物馆的59件设计藏品的展示、大图、高清，有视频且免费，业界良心。

500px：看照片、找照片的好地方，但是后期一般都比较过，可能是社区氛围吧。

iMuseum：今天去哪里装×呢？如何科学的装×呢？如何在地沟油的生活中参与艺术呢？看这个就行了。

Kickstarter：大家都认为是它是个众筹网站，我认为它是个设计网站，每个新产品的图片、文案、宣传视频拍摄都值得学习，当然也有不少脑洞大开的逗比项目。

Artsy：艺术基因项目组的艺术关联作品推送，超过10万件艺术品让你看个够，你在这里可以看到波提切利是怎么和艾未未联系在一起的。

第三屏

Yoritsuki：hybridworks的大作，日本温泉旅馆为主题的道具类App，制作精美，音效完美，无广告，无打折信息导流，无闪屏促销，这就是"禅"。

Sooshi：这个App让寿司变成了艺术，其实寿司本来就是艺术。

榫卯：唯一保留的国产App，很用心的设计和素材筛选，我不是想做木工，就是看着爽。

DeviantArt：如果不出意外的话，你这辈子应该看不完上面发布的设计作品。

UX Help：体验设计类的付费知乎，知识就是生产力，知识就是人民币，你要愿意付费，我也可以回答你的问题。

Zen Brush：现在的宣纸和狼毫太贵了，只能在手机上写写，笔触效果至今没有找到比它更好的，不过更新太慢，没有书法家的风格选择是个硬伤。

Design Hunt：多个创意类网站的订阅推送服务，编辑每天帮你推荐"他们认为"最好的创意资源，有些还不错，有些别当真。

Fleck：创意图片每日更新，还有个社区，可以链接你的instagram账号，上厕所+坐地铁专用，图片质量还可以。

Product Hunt：每天更新新产品的速度太快了，也不知道他们是不是24小时轮班的。

最后来一张iPhone首屏全景图，希望大家不要被手机绑架所有时间。

149 推荐阅读

2018计划阅读至少5本设计岗有帮助的书籍。可以是提升沟通的，用户心理学类的，题材不限，老师有什么推荐的吗？

有时间能看多少算多少，5本的量还不错，但和真正的阅读比起来还是少了点。

另外看书并不能帮助你提升沟通能力，提升沟通能力的最好办法，就是去沟通。找那些你不喜欢的，你曾经吵过架的，你不敢对话的人去沟通；带着问题，带着请教，带着对双方都有价值的问题去沟通。

看书也不能帮助你真正了解用户的心理，要了解用户心理就要到他们生活的、聚集的地方去体验，去观察，而不是在网上看文章，听传说，去闻过绿皮火车内打工者的汗臭，去游艇会所看过一掷千金的浮夸表演，你

会被这些社会阶层真实的生活有所触动,才能尝试理解他们。当然,做这些事可能需要一些钱和时间,我只是建议你了解用户的最好方式,是走进他们。你想想,你如果做游戏的体验设计,自己从来没有掏过一分钱买皮肤;你做手机系统的体验设计,自己从来没有去专卖店或维修点听过一次用户的询问和抱怨,你要是能做得好,你自己信不信?

建议说完,书单还是给一个,看书很重要,但不足以重要到超过实践,加油。

《礼物的流动:一个中国村庄中的互惠原则与社会网络》:上海人民出版社　阎云翔 著

《暴力:一种微观社会学理论》:北京大学出版社　兰德尔·柯林斯 著

《灰犀牛:如何应对大概率危机》:中信出版集团　米歇尔·渥克 著

《传播与社会影响》:中国人民大学出版社　塔尔德 著

《哈佛谈判心理学》:中国友谊出版公司　艾莉卡·爱瑞儿·福克斯 著

150 关于iOS与Android设计特性的区别问题

你好周老师,关于iOS与Android设计特性的区别问题,从入行时面试被问道到,到现在偶尔作为面试题去问别人,我自身一直不是特别理解这个问题。在我看来,iOS和Android提供的设计规范只是系统自带的特定控件类型和样式而已,而在实际移动产品设计时,iOS与Android基本只做一套设计,开发可能在个别控件上会为了同样效果去做一定的制作,但是总体来说差别并不大。那么在这种情况下该如何看待这个问题呢?问

这个问题的意义是什么？理解这个特性的实际应用意义又是什么呢？

iOS与Android的差别，这个问题实在太大了，它包含硬件平台，软件系统设计策略、系统设计演变、设计语言和平台规范、第三方生态与规则、系统平台开发逻辑……如果直接甩这么大一个问题，被面试者根本不知道从何答起，恐怕问的人自己心里都不知道参考答案是什么。

招聘的目标岗位是什么要求，应该将这个问题拆解成具体可回答，并且能识别出被面试者综合能力的小问题才行。

（1）负责一线产出的交互和视觉设计师：通常可以理解到系统设计规范的层面，就是你说的控件类型、设计范式、样式规范等，做过两个平台的设计和输出的，肯定知道两者的输出差异（比如iOS的切图导出兼容三个尺寸就够，Android至少要5个尺寸）；设计细节的差别：比如全局导航的逻辑（特别是返回桌面和App内返回），控件差异（比如iOS全局没有toast这个概念）；色彩规范和系统字体差异等，能够熟练讲出这些内容证明肯定是做过相关工作的，属于工作经验和能力的口头验证，一般设计师要求到这里就可以了；

（2）负责模块独立设计的高级设计师：在熟悉第一条的内容之上，还能掌握更多平台设计的更丰富的细节，比如某个Rom系统App的设计选择某个范式，不是因为考虑不到更好的方案，而是Google CTS的要求（全球出货的厂商必须遵守，中国国内自己玩，Google管不到）；在涉及具体的通知栏下滑的设计时，知道Google 原生Android系统的默认滑动响应时长是150ms，根据App的具体产品诉求，保持还是更改这个响应时长？在涉及系统通知铃声的时候，知道Google和iOS的系统铃声、媒体铃声、闹钟铃声的默认差异化，是保持和系统一致，还是根据产品场景修改为更符合上下文的独立音量？能够讲出这些，说明之前的工作思考是非常细致的，也碰到过棘手的问题，在细节打磨上有经验和耐心，有能力独当一面的处理设计需求；

（3）负责系统级设计的设计负责人或设计经理：这样的人至少是完整跟过一个成熟产品（可能是某个手机系统，也可能是大型互联网App产品）2年以上的人，他对细节肯定很熟悉，而且对未知的细节问题也知道如何最快地拿到准确信息，有和产品策划、产品运营、技术开发、战略、市场方面熟练的合作经验，当他去看一个App时，脑子里想的是：这个产品如何达成产品目标的，用户价值怎么体现，面对iOS和Android的双机用户如何适配他们的习惯？产品运营过程中，Hybrid的架构上哪些可以动，哪些不能动，每次打热补丁对UX有什么诉求？灰度测量和数据洞察应该怎么和版本设计的节奏挂钩？界面哪些地方要有A/B testing的预留位置？两个平台的应用市场上架规则，审核逻辑是什么，要避免踩哪些坑？Android平台在全球化，无障碍上天生做得比iOS要差，我们的App出海以后怎么解决这个问题？iOS平台的差分隐私技术接口，对我们在用户数据获取和分析方面有什么帮助？ 能回答这些问题的，坦白地讲，当前国内的UX行业里面并不多，甚至很多产品团队自身都从来没有考虑过这些问题。这就不具备普遍性了，只是说在平台差异化这个问题上，如果你想挖得够深，空间是无限的。

　　每个不同的设计师是具体的个人，有不同的经验、背景、长处和短处，所以根据不同的岗位需求和设计师的具体情况去提问才能找到适合你团队的人；问这个问题的意义随着提问的人的经验上下波动，有时候能达到专业能力的准确测量，有时候是随口一问验证一下工作经验，有时候只是没什么好问的了；理解这个部分的差异是目前App类产品设计师的必修课，即使不是为了面试，在工作中也应该非常熟悉这个方面的内容，这是专业的基本要求。

151 怎样让方案演示更具说服力

周大大,在原型评审会上,我觉得很好的方案,对标竞品也是这么做,但别人不能接受,有什么方案可以让方案演示更具说服力吗?

这是几个设计评审的要点:

(1)设计评审过程中,至少需要几个角色在场:产品负责人、设计负责人(至少是这个模块的负责人)、技术负责人,如果有项目管理和资源方面的问题,现场有协调人,或者知道这个问题该怎么跟进;

(2)设计负责人对你的方案是非常清楚的,知道优缺点,最好在会议未开始之前这几方有简单的共识,讨论过一些细节;

(3)"你觉得很好",不够,要在客观的视角上证明为什么是好的,设计是关于"Why"的问题,而不是"How",你的方案背后的用户需求、产品价值、技术支撑、数据支撑,这些周到的考虑和分析,才能提升你方案的说服力,让参与会议的其他人能理解,找到认同点;

(4)落到设计本身,你的交互应该是具备完整逻辑和各种场景条件考虑的,你的视觉应该是有合理的视觉要素考量的(比如用户喜好、风格定义、品牌相关性、色彩心理学、认知心理学的分析等),说不出所以然的设计出发点,就会被别人认为是专业能力不够;

(5)"对标竞品"是基础工作,找到优劣不同,目的是为了让自己的产品更好,和竞品一样也许就不是这次设计评审的目的,你在竞品分析后的洞察落实到了设计方案的哪个部分才是大家关心的;

(6)如果你符合设计逻辑地展示了设计的思考过程,也有完整细节的设计稿输出,别人依然不能接受,多半就不是设计本身的问题,有可能是团队利益冲突,KPI导向不同,甚至可能是团队老大之间的个人恩怨(这种事真的不是电视上演的而已)。

152 App的场景扩展

最近在一个订餐产品的项目里，客户希望加入知识分享（其实是新闻）的功能。了解竞品时发现，美团App也在发现TAB里提供新闻（美团头条号），而且是抓微信公众号的内容。做这样的功能对美团有什么好处呢？这个模块运营效果怎么样？看新闻与订餐是两种场景，是不是分开做两个App会更好？

这是典型的中国"超级App"的场景扩展做法，每个产品在新增用户数出现瓶颈，活跃用户数随着场景（订外卖通常一天就是1~2次，带上夜宵一共4次，很少有情况是单个用户一天订很多次的）无法继续提升使用频率，单个场景中需要停留，可以提供关联场景功能的时候，通常产品经理为了数据和运营的需要，会尝试去做这种功能。

模块的运营效果只要观察一下他们是否在利用其他位置推荐，用户参与度、功能是不是在持续更新或者短时间就被下架了，就能猜出来。

看新闻和订餐从单任务流来看确实是两个场景，但是这两个场景并非没有关联性，比如，用户在订餐的时候无聊，顺便看一眼新闻，发现某个明星喜欢吃一种东西，然后点击过去直接在订餐平台搜索一下（不确定以后会不会做这种关联任务），这就刺激了场景中的二次潜在消费。

用户在打车的时候也是同样的，叫车等待的过程中，无聊也可以玩玩小游戏，所以滴滴是在等车的界面中提供过游戏功能的，而且游戏的分发量还不错。

互联网的产品，特别是O2O类的产品，每一个功能都是为服务运营准备的，不是心血来潮，因为用户在长链条、多节点的产品服务中，需求的交叉性太强，多触达一点用户的心智，控制一些用户的注意力和行为，总是对整体数据和商业转化有帮助的。

但是这种周边关联场景的做法，需要非常有产品运营经验的人来控

其平衡，否则大多数用户的需求不明显反而会带来违和感，让用户觉得产品复杂。

153 关于一些问题的理解

周大大你好，我刚刚加入MXD设计中心的视觉设计师（经常听到一些老员工提起您），想听听你对一些问题的理解：①在一个强商业导向的产品中，如何去做好商业化和用户体验的平衡；②如何在一个中性风格以及规范严格的产品中去尽量做一些"有亮点"的设计；③如何判断一个产品的设计风格或语言是否是优秀的；④想听听你对于一个优秀视觉设计师衡量的标准。

（1）商业导向和用户体验从来就不是冲突的，除非某个商业行为在产品生命周期中处于下行阶段。简单来说，做好用户体验本质上就是把商业回报的周期拉长，有更多新用户愿意使用，用户愿意花更长的时间使用，愿意反复使用，使用完还愿意评价，推荐给朋友，你做得太好以至于别人不喜欢时，还会帮你捍卫品牌形象。这些都是用户体验设计带来的商业增值。但如果一个产品走入了不可避免的下行状态，那么商业上就更关心如何割最后一茬韭菜，或者直接转型，升级到另外的产品形态。

（2）这个世界上不存在什么"中性风格"，现在你看到的各种所谓极简风，性冷淡风，有时代发展的大背景，有物质选择过多的市场环境，也有信息爆炸引起的焦虑，综合导致了我们（特别是互联网软件产品与服务）选择一种更聚焦信息呈现，突出内容的产品设计方向。消费者不愿意猜，不喜欢等，商家强调快转化，快识别，当然设计就需要改变基础的形式逻辑。不管是男性，还是女性，老人还是小孩，本质上都是人，回归人的环境和诉求是一种人本主义的表达，和性格、性别无关。

设计规范非常重要，因为规范确保了一致性，一致性带来效率，又回到了上面的风格背景成因里面。但是只有一致性，只是控制了出错率，并不能带来创新，你讲的"有亮点"，也许就是一些创新的细节或者让人产生情感共鸣的设计，例如：亲密感、高级感、仪式感、归属感等。当产品需要这些设计时，应该超出规范本身去看问题，从品牌和消费者心理的维度来进行创意，因为品牌逻辑本身就是一种规范，而基于消费者心理的设计可以帮助品牌在不同市场，环境，产品载体中制造不同的惊喜。

（3）这个问题太大了，要单独写一篇文章，你可以另外起一个问题，给一个例子什么的，因为评价设计风格不能脱离产品载体和发展阶段、目标用户群，还有上下文（context）。

（4）优秀的视觉设计师肯定是细节控，有良好的美感训练，对品质保持高度热情，自我要求高，待人处事非常自律。我从业这些年遇到过的优秀设计师，都基本符合上面的几点，至于手上功夫这种事，通过合理的训练，工作中的经验积累都不会很差的，但是卓越的视觉设计创造力来自于设计师的内省、洞察、不妥协，美不是样子货，是哲学，视觉能力通常是一个人完整的思维体现。

154 弹框的按钮布局

周大好，请问App中弹框的2个按钮是上下布局还是左右布局更合理？主要在英文App使用环境下，例如"确认"和"取消"按钮，"更新"和"下次"按钮等；另外，不考虑文字长度因素，因为按钮文字是精简过的，预计都能放下，即使很长的文字也会考虑放外面，不放到按钮里面，因为这个布局规则会应用到整个App的弹层按钮，所以还是想能有依据地做出选择。

假设你做的App只在手机端呈现,那么主要面向iOS和Android平台,从这两个平台的弹窗Pattern来看,右边的是比较匹配系统设计原则,也是用户比较熟悉的。

若无必要,勿增实体。所以这两个设计方案没有在"合理"层面的可比性,在没有特殊需求和业务逻辑强制性的必要下,原则上应该使用惯常的控件、Pattern和Layout。另外,右边那个方案的弹窗上,在左边的按钮用了蓝色突出,是说这个位置放"确定"吗?这两个平台的确定性主操作通常都放在右边。

从信息阅读的顺序上看,左边方案的视觉动线会有一次变化,先从左到右阅读弹框内容文本,再突然切换到从上到下阅读按钮文本,降低了阅读效率;右边方案则都是从左到右的阅读视线,效率更高。

但有两种特殊情况会出现使用左边弹框的样式:

(1)你的产品是面向全球用户的,文本显示要跟随系统语言,比如德语或者很多小语种,同样一个简单的单词,也许长度超过你的想象,这个时候布局要相应调整为左边的方案,因为这个时候的设计目的——完整读完并理解文本,比读得快更重要。

(2)这个场景的弹框操作,在描述上或者属性上无法用简单的"确定"和"取消"来完成,比如按钮上需要加入倒计时这类交互元素,以强

调场景内操作的逻辑，那么为了让用户更关注按钮上的交互信息，刻意用了这个设计，但这个设计是不够好的，应该尽量避免。

155 产品经理与交互设计师的工作内容的区别

周老师，产品经理和交互设计师的关注视角和工作内容有什么区别？如果工作需要两个岗位需要同时做，想要都做好，有哪些注意点？谢谢。

以前面对这种问题，我还经常仔细讲讲两者的差异和重心区别，最近这两年的职场情况让我重新审视了这个问题，我的意见是：不要再区分什么产品经理应该做什么，交互设计师应该做什么了，这两者的交集越来越密集。

这两者的终极目标就是为了让产品在生命周期内确保正确的方向，准确满足用户价值，理解如何平衡商业价值与运营成本的关系，在 AARRR 模式的基础上通过功能的规划、产品目标的设定计算，交互设计（可能还包括视觉）的最佳方案，尽力帮助产品成功。

以始为终地来看这个目标，当然是谁有更强的专业能力，有更全局的视角，有更丰富的经验，谁就应该站出来去推动成功落地。产品经理对产品的整体成功负责，交互设计通常为产品中的交互部分满足产品目标负责，这两者原本就是分不开的。现在很多大团队中把设计师的岗位做得很细分，是期望在每个环节获得最高的效率，但事实就是沟通成本反而更高了，该省的时间也许并没有省下来。最高的效率当然是节省不必要的环节和沟通成本，同时确保整体输出品质，但满足这个条件的人才又非常少，所以成了一个悖论。不过，具备这样能力的人，一般溢价都很高，市场经济还是相对公平的。

我的建议是：模糊岗位给你的限制，你现在是产品经理并不意味着你

不用去思考交互，你是交互设计师也不意味着你应该忘记分析需求合理性，探讨商业可能性，以及大量的接触用户、研究用户。

同时做的见过一些，但是同时都能做好的真的不多，一是项目压力，一是没有给你在开车的时候换轮胎的时间。所以，一定要有取舍，分析一下你的职业现状，如果是公司发展中很缺产品经理，那么你应该先做好产品经理，同时补齐设计方面的能力、开发的视角和商业的嗅觉，最后达到产品负责人的高度；如果是没有交互设计师的支撑，你应该先把交互做好，然后拓展到产品层，输出对于产品的建议，从用户视角给出产品运营的想法，最后也有机会带领一个产品项目。

需要注意的就是：你要跨界两个专业领域，必然需要花费更多的时间去学习、论证、研究，这是对你坚持的挑战；即使是两个方向，最终的目标还是合一产生价值，所以最好立足现在手上的项目开展，在实际项目的阶段性成功中找到专业自信，不要去搞什么所谓的概念项目来锻炼，不能进入真实市场考验的项目都没有什么价值。

专业的常识50%靠网络，50%靠专家，平时多和产品经理、交互设计师沟通你的困惑，谈一个小时比看一个小时的书收获大很多。

尽早建立数据驱动和商业聚焦的思维，设计师的主观判断在面对大量现实和数据的时候，剩下的只有权衡和决策，这两个能力的锻炼是职业人的核心，一个懂得巧妙权衡和逻辑决策的职业人，做产品经理和交互设计师都不会差，甚至可以发展成CEO。

第五部分 / 设计方法论

156 新手交互设计师的重点发展方向

刚接触交互设计半年的新手需要锻炼的是：

（1）高效率高质量的设计输出能力：建立自己最有效率的工具包和学习途径。

（2）深入理解产品的设计模式：熟读熟用设计规范，做好产品研究，App Store上25个分类的top20应用都捋一遍，做个横向分析。

（3）弄清楚你的公司和参与的产品是怎么挣钱的：建立公司商业价值和用户价值的思维链条。

（4）保持好的工作习惯：专注的做事，积累自己的经验，不要顾虑外部因素，读点好书，常关注身边和能接触到的用户。

以后的发展趋势是多元的、不确定的，保持好自己的专业竞争力即可。如果现在AI很火你就转去做AI，VR很火你就转去做VR，这很危险。对一些看似"趋势"的东西，不妨先观察、先思考再说。两年后的设计师的综合能力肯定会比现在高，这是可以确定的。

157 如何评审交互和视觉设计稿

另外，评审时应该关注哪些维度？有哪些比较通用的评审原则？

每日组内评审，leader审核第一轮，叫上总监；产品、技术等再过一次是第二轮；重大特性，需求太复杂的可能会组织专项汇报以及给老板的汇报，至少3轮吧。

评审时关注需求闭环、场景闭环、可用性、一致性、信息设计原则、情感化。

原则是根据设计目标、实际用户需求和产品场景而不同的。对于设计

规范的遵守和打破不是简单的是和否的问题，所以不可能只有一套原则，你遵守了，然后评审对照这些原则打勾。

基础的认知心理学原则（比如格式塔原则等）、可用性原则都是可以做参考的，但是很多情况都是在评估非常细节的东西，这个时候通常做的是评估选择，有时候也有妥协。

158 广告图上加按钮更有利于点击？

我的一个运营同事只要有广告需求，都会尽量在广告图中加上按钮。例如"马上××，立即××"，但在实际设计中，视觉上又觉得冗余，特别是在广告信息较多时。

广告图Banner上加的按钮叫作Call to action，也就是CTA。这是Web产品上延续下来的设计模式，按钮文字通常带有强烈的诱惑，比如免费、马上获得、倒计时之类，而且按钮本身有下意识点击的视觉引导，用户会想去点。

但是，今天把这个事掰开看，首先，按钮只是CTA的一种表现形式而已，只要能让用户注意到重点信息并产生点击转化的，都是好的CTA，视觉样式可以有多种尝试；然后，一个CTA的有效样式是随着产品形态、平台属性和用户的社区氛围改变的，这个可以多做一些AB测试来看数据，进行灵活调整，按钮的样式也有千差万别，哪个才更好呢？最后，随着移动互联网（我假设你们也做移动端）用户的成熟，那些不看Banner广告的用户早就知道那些是广告了，浏览的时候会自动过滤掉。这个时候与其坚持一个CTA的按钮，不如想想用户运营、内容运营、活动运营本身的优化。

159 面试交互设计

请问面试交互设计的时候，做了自我介绍以后，是不是就介绍自己的项目呢？如果按照项目流程介绍一遍，感觉平淡无奇，面试官对项目也不了解。怎样才能让面试官眼前一亮，耳目一新呢？

面试时要随机应变，根据临场环境进行沟通调整，这本身就是在考察设计师的沟通能力。一般来说，有经验的面试官不会一开始就让你自我介绍，因为你的基本信息在简历里面已经有了，他会直接选自己最感兴趣的部分发问，面试官通常会感兴趣的部分是：

（1）你的职业经历里面刚好有这个岗位目前急需的能力和经验，他想了解你的设计过程。

（2）如果你的经历是成功的，他想了解成功的原因以及你在这个过程中做出的努力，是什么方法让你成功了。如果你的经历是失败的，他会想知道你是否反省了教训以及你现在会怎么改善。

（3）你的作品集和简历展现了别人没有的背景或能力，特别是不同领域的项目经验，也就是我们说的差异化。一个成熟的设计团队希望吸引更多有差异化思考的人。

（4）你在一个完整项目中，遇到的最大困难是什么，你是如何寻找资源，积极沟通和推动，最终解决这个困难的。重要的是展示你思考和执行的过程，而不是单纯展示执行的结果或设计稿。

（5）你是否知道自己真的想做什么，为了追求这个目标，你愿意付出哪些努力，或者抛弃什么。

（6）你能否用三句话讲清楚面试官根本不理解的、你以往的项目，就像你和用户、父母解释你的工作一样，这也是很重要的storytelling的能力。

（7）你在工作中最擅长和最不擅长的部分是什么，在与团队进行协作中如何扬长避短。能够简单、高效地回答上面的问题，一般的面试应该

没有什么问题。

160 大数据分析统计产品

在大数据分析统计方面有哪些设计做得比较牛的产品以及在这方面如何评估交互设计的工作？如何快速提高在这方面的设计能力？

你的问题我没看懂，是指大数据分析的产品本身设计很好的？还是基于大数据应用的产品，在前台表现层做得不错的？

从本质来看，所有的强互联网属性的产品都是由数据驱动的，腾讯的社交、阿里的电商、百度的搜索，背后都是对业务数据的深入解读和深度运营。他们的产品设计都做得很好，某些百度系的移动App体验可能差一些，但是他们的搜索设计能力是很强的（这里不要掺杂商业逻辑、价值观的事情，就看产品本身）。

交互设计的产出价值肯定要和业务逻辑、业务结果、可用性提升、用户满意度提升捆绑在一起，单独看设计是没有意义的。

"如何快速提高这方面的设计能力"，这个问题一句话说不完，至少需要2个小时的课，后面有机会再慢慢说。设计师快速提高专业能力的核心是：在正确的方向上，用聪明的方式下笨功夫。

如何选择正确的方向，什么是聪明的方式，怎么下笨功夫，这个要慢慢拆开来讲。

161 有哪些性价比较高的素材库值得购买

国内的素材库有站酷（ZCOOL）的海洛，便宜量足。

国外的有以下几类:

正版授权图片 Shutter Stock，性价比很好，还可以灵活协商价格和授权方式，比较适合互联网产品和移动App产品使用。

综合类的设计素材，付费订阅的 Envato、Creative market，这是两家老店了，素材质量还行，更新比较快，常用的上面都有，要注意的是上面有些素材会有重复。

UI领域 UI8，目前看综合品质，它是最好的，价格也很公道。记得买年费授权包，单个买很不划算，实际上买来也是练习和看看别人的设计组织思路，毕竟不可能用在商业项目上。

162 理智面对突发事件

当您遇到一个全新的项目或是突然发生一件事需要您处理的时候，您是如何思考的，您的方法论是什么？

首先，考虑事情的性质，是好是坏，是长期还是短期，和我的关联性是强还是弱，理清事情性质是建立本质思考的第一步。

其次，任何事情的发生要注重最终结果，如果是持续性事件就不要在阶段性的时候下结论，驱动结果的大部分都和人性、经济效益相关，不要只考虑情绪因素。

最后，解决事情就是遵从逻辑找方案，第一优先级肯定是定位本质问题是什么，然后找资源去支持，解决过程依靠成熟的方法论（方法论都是现成的，不知道就需要多看点书，多认识点人），最后检验结果是不是符合预期，一定要闭环。

163 如何建立用户信任

今天听到老师说用户的信任感依赖于场景，我感触良多，比如我们在产品中期，有了盈利模式后如何与用户在合适的场景中建立信任，提高交易频率，或者说什么样的场景会更易于建立用户信任，有规律可循么？

提高交易频率还是商业逻辑的事，这和需求相关，一天三顿饭，这是人的普遍需求，解决的是饥饿问题，但人一天会吃多少零食就是个性化需求，是解决馋的问题。你希望提高交易频率，就要找到用户在你的产品上哪些部分引起"馋"的心理，这种"馋"，可能是贪便宜，怕麻烦，渴望完成一个任务获得成就感，害怕失去一件有价值的东西等。

但仅仅完成上面的事情，还不足以建立信任感（长期信任感），信任感建立在品牌价值观的认同上。下面的一些场景在软件产品中有机会建立信任感：

（1）软件启动，使用的速度快，不卡顿，不闪退，任务调度迅速，这是非常重要的基础，但很多软件都做不好。

（2）核心任务和功能一定要简单，极致的简单会让用户降低防卫心理，优先使用。如果一个东西复杂，用户会从心理上抵抗反复使用，你产品的触达次数就会减少，没有触达率，品牌建设就是空谈。

（3）和用户一起升级：密切关注你的用户怎么感性评价你的产品，"好玩""潮""不明觉厉""牛得飞起"，这些词映射的相应功能和界面，是你应该合理放大的。

（4）帮助用户解决问题，而不是给出提示。我看过太多的产品和服务，在用户真正遇到问题的时候，都是给出一些莫名其妙的弹框、提示、警告，像机器一样的在线客服，换成是工作很忙的你，你会信任吗？

（5）观察用户的替代品，如果一个场景中，你的产品可以解决这个问题，而竞品不能，这会极大提升信任感，用户研究过程中，研究替代品

（我没有说是竞品，你的用户使用的替代品可能根本就不是你以为的竞品）的用户会获得场景启发。

164 有关晋升汇报的注意事项

最近在准备晋升汇报，Keynote框架也按该职级标准写好并附以项目说明，但觉得太干，并不能脱颖而出，总觉得缺乏技巧和打动人的东西。想问下在腾讯想达到T3-1，设计师应该有具备怎样的素质？如果你作为评委，更注重考查设计师哪块能力？通常在讲演完毕的Q&A环节，你会提什么样的问题？

你的感觉是对的，如果只是按照职级要求标准把内容罗列进去，并不能突出你的个人优势和差异化，因为别人也是这么准备的。职级评估这种东西，说起来是对你个人能力的检视和评价，本质来说还是一个比赛，你要确保你在当次职级评估中比其他人拿到更高的分，才有更高的通过概率。

（1）了解一下和你一起晋升汇报的都有谁，他们在负责什么项目，有哪些专业优势，你的欠缺点在哪里，针对性地准备汇报文档；

（2）和汇报会议负责的秘书沟通，调整自己的汇报时间，不要和当场实力最强的人排在前后位，你可以选择第一个或者最后一个汇报时间；

（3）汇报文档不要超过30页，一般每人的时间也就30分钟，还要加上中途提问、解释等时间，写太多根本没有意义，占用别人的时间也不礼貌；

（4）汇报的过程是一个叙述的过程，你只讲做了哪些，肯定缺乏支撑，你要说明个人的价值，对团队的价值，对公司的价值，职级考评表面上是评估专业能力，实际上还是选拔对公司更有价值的人才，是一个管理

手段；

（5）腾讯D3-1的设计师要求：独立带领产品项目整体设计的能力、成熟的设计思考、在设计项目中的推动能力、能不能把自己的经验辐射到团队、带过多少人成功晋级2-2、2-3，是否对设计团队的增值做过一些额外工作等；

（6）每个评委都有自己的评审倾向，有人特别关注专业，有人特别关注沟通，有人特别关注设计的推动和说服能力……我个人一般考察这几点：用简单的话把复杂的项目讲清楚的能力（因为之前我根本不知道你做的这个项目是干嘛的，2分钟讲不清楚项目背景、洞察到的问题以及怎么解决的，我会认为你思考不够，可能项目不是你带的），现场的灵活沟通能力（总有评委突然会问非常细节的问题，一般老板也会这么干，不懂得快速分析问题本质给出回答，说明设计逻辑的反应缺乏训练），基于设计思考的成果呈现（基本的设计流程都覆盖并应用到项目中，好的过程会带来好的结果，千万不要讲"因为我有一个灵感"），是否考虑商业价值和产品逻辑（完全没有这个部分，我会扣分，不过其他评委不一定会要求这个）。

Q&A：一般我会问比较细节的交互和视觉问题，看看设计师的专业深度，因为晋升大部分考核因素还是基于专业本身的，但有时候也会穿插一些刁钻问题：

"你负责的这部分内容，如果现在再让你修改一次，你会怎么改？""团队中如果这个部分内容不是你负责的，你认为结果会怎么样？""如果我现在就说你的晋升不能通过，你还会补充什么内容来说服我？"

设计的思考:用户体验设计核心问答

165 "color contrast calculator"的比值

请问关于包容性设计PPT第197页中"color contrast calculator"弹窗里的比值是什么意思?具体是怎么算出来的?

包容性设计中对于"色盲、色弱、色偏"视觉型问题的兼容处理方式和弹窗的比值说明了前景文字与背景颜色之间的对比比率,比率越大则对比度越强,可见性和可读性越高(这只是说色彩关系,不包含字体本身的设计问题)。具体是通过RGB对比算法得来的。

色彩明度的对比公式:((Red value × 299)+(Green value × 587)+(Blue value × 114))/ 1000

色相差别的对比公式:(maximum(Red value 1, Red value 2)- minimum(Red value 1, Red value 2))+(maximum(Green value 1, Green value 2)- minimum(Green value 1, Green value 2))+(maximum(Blue value 1, Blue value 2)- minimum(Blue value 1, Blue value 2))

具体可以扫码参照W3C的可访问性评估建议。

另外,苹果官方Keynote里面那个工具可能是自己写的,不够强大,推荐一个更强大的给你。

166 构建App组件化

能聊一下关于构建App组件化的话题吗?在产品的哪个阶段可以考虑构建组件化?构建组件化的流程和标准是什么?在制作过程中该怎样跟开发协作?最近在跟开发的领导一起做组件化的落地,不太知道从何入手。

这要看产品的发展阶段和稳定性，如果只是在MVP验证阶段，这个时候要抓紧时间迭代和测试用户的核心需求满足情况，其间存在很多不稳定性，不要急着做组件化的事情。

组件化的必要性是：

（1）构建产品稳定的设计语言；

（2）产品和开发团队规模变大，业务解耦以后用以维持设计统一性、开发统一性，提升效率，降低错误；

（3）形成自己的开放生态后，用来和第三方无缝合作（比如：微信的小程序平台）。

如果是要做到设计和开发无缝的整合组件，（以Android App为例）需要有两个条件：

（1）对齐开发和设计语言，具备基础的软件知识。例如，对于Linear Layout、Relative layout等界面布局方式的理解；

（2）深入理解控件的使用场景和类型，了解UX的控件和开发的控件的对应关系。例如，Listitem与SingeList的区别，List与Perference的区别，Textfield的类型与输入法的关系。

现在建议使用Flutter（链接：https://flutter.io/）来帮助设计师和开发人员沟通，实现设计的代码化，这个SDK生成的代码是直接可以copy到Android Studio中进行App构建的，不是那种为了动效和场景跳转做的prototype。

如果是基于Web的组件化，那么通过网上的很多design system的在线展示可以很好地学习到别人的最佳实践，比如Salesforce的Lighting design system。

167 信息架构

关于信息架构能讲一讲吗？怎么构建一个合理的信息架构？在混合结构关系里，比如层级、自然、矩阵，在做信息架构图都需要体现吗？有没有案例可参考？

关于信息架构的概念，可以自行搜索。

合理的信息架构是实时的、动态的、随着用户属性（Personal）、情境（Context）、需求（Requirement）不同而不同，通常在一个产品或服务环境中，能够满足80%以上用户的寻找和使用信息的需求，那么架构设计可以说是比较合理的。

使用什么架构和产品达到什么目标有直接关系，比如你希望产品的平台化属性更自由，去中心化，让信息的流动更自由，但是负责这些服务的企业模块又是流水线型的，决策高度集中化的，那么即使信息架构如此设计，在后续的维护和服务上也可能出问题。

一般来说，信息架构会选择一个路径作为基础开展，很少有把层级式与自然式混用的情况，比如一些原型制作软件编排元素的方式，Framer就是层级式的，Origami就是节点式（自然式）的。

信息架构的经典书籍可以反复看看，这些概念都解释得比较清楚：

（1）Amazon.com: How to Make Sense of Any Mess: Information Architecture for Everybody（9781500615994）: Abby Covert: Books

（2）Information Architecture: For the Web and Beyond: Louis Rosenfeld, Peter Morville, Jorge Arango: 9781491911686: Amazon.com: Books

（3）Amazon.com: UX Strategy: How to Devise Innovative Digital Products that People Want eBook:Jaime Levy: Kindle Store

168 设计师的沟通能力

很多时候公司都会强调设计师的沟通能力，那么设计师的沟通能力表现在哪些方面，每一个方面的合格和优秀的标准又是什么呢？

设计师的沟通总的来说就是"符合设计逻辑的，讲清楚为什么要这样做"，解释"Why"的问题，而不是"How""What"的问题。

好的沟通方式，可以导致好的沟通结果，达到预期的目的，获得认可，在复杂组织内对齐思维和语言，达成设计的共识，并知道下一步如何行动。

（1）保持客观，聚焦问题

为什么要做这个方案，以及这个方案是为了解决什么问题，是首先需要回答的，所以设计师应该在问题的判断、定位、洞察上有一些思考，将其作为设计的出发点。这是通常说的"需求"，不过大部分设计师都是直接把产品需求当作"设计需求"。"用户希望在这个列表中快速找到最好的餐馆"，这是产品需求，对于设计来说，是简化列表项，突出重点，还是把推荐的餐馆直接置顶，或者把最好的餐馆的图片放大，这些是具体的设计手段，选择哪个手段和能不能直击问题本质强相关。没有针对问题的洞察，就没有方案的优劣比较，设计的沟通就很难客观。设计师在努力证明自己方案是对的时候，也别忘了客观地说一下方案可能的缺点。

（2）展示设计分析过程

设计分析过程有很多维度，其中比较重要的是竞品分析和用户研究，来自市场、对手、用户的直接反馈与评价，会影响很多商业决策的方向。在推出方案之前，做了多大程度的研究可以提升设计方案的客观性、可行性、成功概率。分析的过程要包含定量和定性的因素，用户声音与数据分析都很重要，最好一起展示。

设计的思考：用户体验设计核心问答

（3）耐心聆听，中性反馈

广泛听取设计评审中的意见和建议，别急着维护自己的作品，要多思考为什么别人的视角和你不一样，记录下来。如果当场没有合理的数据和用研结论支撑，不要急着争辩。大多数情况下，对方的信息也不完整，中性的对话更有助于问题的解决。

（4）坚持设计准则

产品发展过程中会形成自己的品牌语言、产品调性、用户群细分和产品特色，这些都是设计准则提出的前提条件，如果一个原则形成了大家的设计共识，那么最好不要轻易改变。在创新的过程中，要考虑对老用户、旧设备的兼容性与友好度。

一些通用的设计准则不需要设计背景也可以理解，比如一致性，这个不能随意妥协，也是建立专业度的好机会。

（5）用户价值与商业价值

善于沟通的设计师一定有强用户视角，同时具备商业理解，在用户体验保证的情况下，最大化商业回报是职业设计师的工作价值。以一个标题设计来说，标题的字体、字数、字号在界面中的位置都是围绕用户价值展开的；但是是不是有[多图]标签，是不是高亮关键词颜色以及标题的趣味性，就是影响转化率的商业元素，这里不但需要有运营思考，还要有数据思维。

169 用户体验设计师在提升产品效率方面可以做些什么

目前产品正在进行产品优惠改进阶段，除了研发人员在技术方面进行改进外，设计师可以从哪些维度去优化效率，比如给用户感觉上快一些，交互步骤少一些……

现在产品的使用效率是第一优先级的问题吗？如果是，那就需要做可用性改进了。

（1）深入到用户中。用户实际使用情况是什么？遇到的产品最大的问题是什么？是效率的问题，还是其他问题？从用户真实场景和使用感受出发，得到具体的痛点和待解决问题列表。

（2）理解产品的路径规划。产品目前发展的状态和最主要的产品目标是什么？做效率的提升是不是当前最重要的事情，怎么帮助产品在这个阶段达到应该达到的目标，不要想当然地把"优化"限定在交互的可用性上。

（3）设计师要横向做好可用性测试和专家评估，如果自己设计的方案都不知道可能存在哪些基础的可用性问题，可能是专业经验不够，这个需要根据你的产品实际情况按每一个页面来单独分析，问题中描述的"用户感觉上快一些"是伪命题，不是假想出来的，我甚至都不知道你们的产品是什么，具体建议谈不上。

170 如何把提升产品的用户体验转化为目标

根据Smart原则，用户体验中有哪些可以是具体的，可被量化的？（我是做游戏UI的）。

游戏产品是一个强商业驱动的产品类型，但是游戏本身又是特别关注用户体验的。这两者之间可能有矛盾，但也不是完全对立。

（1）游戏成功的本质还是"是否给玩家创造了心流体验""是否能让玩家上瘾"。

第一点是专业的游戏模型设计、故事、游戏类型设定、世界观、价值观等要素，这些主要是游戏的策划来完成，设计师在这个过程中也应该更

多地参与，做好竞品分析、用户观察和调研，到具体的游戏中参与互动，理解玩家的心态与情绪，这些分析本身也是UX设计的重要组成部分。

让玩家上瘾有比较成熟的方法，比如hook模型等，这也是消费者产品设计的通用方法，方法中的具体数值，衡量指标本身就是Smart化的。

（2）有了"心流"和"上瘾"两个要素，剩下的就是大量的运营工作和如何提高转化率的问题。

游戏的渠道广告投放，新玩家注册转化，首个道具与充值皮肤转化，日/周/月游戏次数，游戏停留时长等，每个都是具体的转化场景和指标，这些数据可以通过对设计元素A/B TESTING的方式来测量。

（3）建立自己的SUS（System Usability Scale：系统可用性测量表）和TPI（Task Performance Indicator：关键表现指标）来调整设计和运营方案。

可以针对自己游戏的特征属性制定相关的TPI，比如：

目标时间：在通常情况下完成这样一个任务，一个玩家需要花多少时间；超时：一个玩家在完成这个任务时，超过了5分钟；

自信心：在每个玩家完成每个任务后，他们的自信心波动情况如何。

- 小错误：玩家不是很确定自己是否作对了，但是结果总是会成功的。
- 大灾难：玩家本来非常有自信地去完成任务，但最后还是失败了。
- 放弃：玩家最终放弃完成这个任务。

171 竞品分析的角度

在做竞品分析的时候，设计都是从那些角度入手的呢？交互和视觉都

是从什么角度去做？

竞品分析是产品设计过程中需要全流程去做的事，因为现在市场发展，用户完成教育的速度都非常快，也是设计输入中很重要的组成部分。

竞品分析的第一优先级工作是找对竞品，而不是分析市场中规模最大、表现最好的那个，选错竞品，分析就没有任何价值。

这个要综合你们之间的市场定位、用户重合度、品牌形象、提供的产品价值等因素来考虑。假设你已经选对竞品，竞品分析的核心工作有：

（1）交互方面

①分析交互框架（设备、交互手段、场景、行为）；

②分析交互流程逻辑（任务流、任务变量、页面关联逻辑，边界条件）；

③分析页面状态和规则（页面元素，控件、判断逻辑–基于角色，时间，场景）。

（2）视觉方面

①品牌一致性（品牌基因、视觉风格、多触点的视觉一致性）；

②视觉基础元素（字体、图形、色彩、质感、动效等）；

③视觉规则与表现（网格系统、设计规范、演进趋势与策略）。

172 品牌升级的流程

做一个用户量大的品牌升级的流程一般是怎样的？需要注意什么？产品如果有三个或多个品牌关键词，有必要梳理出一个核心关键词吗？如何梳理？

用户量大是多大？十万级？百万级？千万级？亿级？

十万～百万级：品牌靠线下推广和用户口碑。

百万级～千万级：品牌靠头部大V，渠道硬广，让利用户。

千万级：品牌靠社会事件，抱流量大腿（BAT等），顶级大V亿级，自带品牌光环，不要瞎改品牌的任何元素。

从设计出发来看，品牌升级的核心内容有：品牌名字、品牌标识（logo等视觉、听觉元素）、品牌谈吐（口号、文案等）、品牌承载（代言人、广告、产品等）。

做好这几件事需要注意运用完整、成熟的设计逻辑，而设计逻辑由下面几个部分构成：

（1）品牌升级的目的。为什么要升级？是以前的品牌出现了问题？为了显得专业？为了拓展业务范围？为了跟上潮流？为了覆盖不同用户群体？收购了一家新公司？单纯想占领一类视觉符号？不同的目的和出发点，设计的过程和难度也不同。

（2）充分理解目标客户。用户是使用你产品和服务的人，客户是实际花钱购买的人，这两类人都受品牌影响，这两类人有时就是一个人，有时是一群人，他们之间的关系、认可度、评价，都会反向影响品牌的作用力。你的产品、服务的核心关键词要围绕他们展开。他们在衣食住行、生老病死中是什么状态，生活方式中的语境、上下文是什么，这才是你推导关键词的核心。关键词不要停留在设计侧，强调"传统""自然"，你要的是"怕上火，喝王老吉"这样的核心内容，设计围绕客户会买单的核心元素去构建。

（3）保持差异化：品牌设计的一个方面是简化，简化更容易被记住和传播，这是常识，但是足够的差异化，才能让用户记忆，用户在每个核心需求上只会记住一两个品牌，要形成他们的下意识认知，就是保持坚持和重复。如果你的品牌设计不具备差异化元素，那么坚持和重复的工作最后可能是为你的竞争对手培养用户。

（4）梳理核心信息：品牌关键词是打造不出品牌的，品牌是由复合

元素构成的，目的是传递核心信息。传递核心信息的方式：

①适度奢侈化。抬高品牌的价格、价值观、故事性、目标人群，做降维攻击。用设计汽车的思路来设计手机，用设计红酒的方式来设计冰淇淋，然后定一个目标用户能接受，但是又有点小贵的价格。

②做生活方式的发明人。品牌传递不要直接指向商品，那是沃尔玛的路子，你要指向购买这些产品背后的人及其生活、思维、审美、情趣，打造一个"我也是这样的人，我知道你想要什么，你还不来买吗？"的语境。"断舍离""斯堪的纳维亚风""马拉松""嘻哈style"，都是在树立这种标签。

③品牌一定要沟通，不要宣传。"此时此刻你在想什么""我懂你""有些东西是要改变了""我给你讲个故事""不如试试这个" 完成这个沟通过程，品牌才能植入消费者心里，但这个过程需要长期积累，也很困难，所以大部分宣传还是停留在变形金刚里面的舒化奶这个层面。

④品牌依赖流量导入。一个知名游戏主播使用的键盘，当然比挂在京东二级类目的广告Banner上的键盘更有说服力。现在的品牌都在寻找这种自带流量的个人垂直平台，然后根据品牌定位和他们做深度合作，流量在哪里，销量就在哪里。选择流量方式，如何合作，通过什么方式讲故事，是当前品牌设计中很重要的一个环节。

173 视觉层面的大改版

看你曾经发过开会时贴的关键词标签，我们在改版时也用过这种方式，我想问下视觉层面的大改版通用的步骤方式是什么？

贴便利贴的形式是KJ法，但是贴的目的会根据工作内容有差别，是卡片分类，还是头脑风暴，还是做用户旅程图，目的不同，贴的方式不同。

单纯的视觉改版一般步骤是：

（1）定义目前产品的视觉问题，找到关键问题，改版才有结果可以衡量，视觉不是单独存在的，除了美以外，更多的是信息传达和品牌印象；

（2）分析品牌需求、用户反馈、竞品改版情况以及视觉设计趋势；

（3）将以上的分析做一个design brief，进行第一轮汇报，确认问题是否正确，需要投入多少时间、人力、资源来处理这些问题，制定项目计划；

（4）根据项目计划，把视觉设计按属性制定设计流程，比如图标、版式、字体、图片、色彩等，概念设计虽然是整体展示，但是元素属性的设计还是基于atomic design方法的；

（5）根据设计问题、设计方向、品牌调性将分开尝试的各种设计元素做组合尝试，找出最符合设计需求的hero image，也有叫keyline visual的，就是主视觉方向；

（6）根据主视觉继续设计20～30个界面，再把界面放入各种融合场景中测试，比如手机、网站、平面广告等；

（7）确定设计后，生成style guideline，开始后续开发等工作。

174 同一App界面中的两个入口

在App页面中，出现了两个指向同一功能入口的链接，在体验上有什么问题？陈谦在2015年讲过类似的问题，是关于手机腾讯网加书签收藏位置的，当时的结论是：左上角和底部更多操作里的书签都收纳到底部，合二为一。为了用户更容易记忆，除此之外，还有其他原因吗？

交互设计的基本原则是"符合直觉"与"优化效率"。

不在同一App界面中，使用两个入口（可能是图标，可能是图片）指向同一目的界面，原因是：

（1）手机的屏幕尺寸有限，手指操作又需要一定的元素间留白，这就导致手机界面上寸土寸金；同时，为了保证合理的可用性，让位大面积空间给内容，那么留给功能区的部分就非常有限了，你还留两个入口给一个页面？这违反了"优化效率"原则。除非是这个目的页面有非常高的商业价值，但本质上还是低效的，因为点了第一个入口成功找到目的界面的用户，基本上不可能再退出来点第二个。

（2）两个入口，一个目的，一定程度上是增加了用户的选择负荷，当然，有些产品就是刻意这么做的，比如某些拉流量的广告。产品经理的说辞通常是："用户点哪里都可以进，这不是提升了易用性吗？"但是因为第一点原因的存在，刻意增加某个功能的曝光，势必影响了其他功能的曝光，另外，用户如果这次点A可以进去，下次点B也可以进去，这显然带有一定的"诱骗感觉"，用户会反问"那我究竟应该点哪里进去？"这违反了"符合直觉"原则。

甚至还有产品经理提出过："那网站上的导航有"首页"的链接入口，为什么点网站logo还能回首页呢？"这是他们本质上就做错了啊，而且网站点logo回首页是有历史继承的。所以，现在很多网站仍然保留点logo回首页的传统，但"首页"链接基本都被去掉了（不排除有些小网站仍然没改）。

附加：输入网站一级域名地址，但很可能被带到二级页面这种事，要看清楚，二级页面基本都有"回到首页"链接的。

175 怎样写交互规范文档

最近部门要求写交互规范文档，不知道该从哪方面写起，也不知道该写一些什么，老师可否给些意见或建议，或者给一些相关的文档来学习

一下。

现在网上常见的design guideline很多聚焦于style guide的范畴，如果要举一个比较完整、成熟的设计规范案例，应该是苹果的Human interface guideline。指南在去年更新过一次，从内容结构到指南描述都非常简单、平实、易用，很有指导意义。其中交互部分的内容可以扫码查看：

客观分析一下在 User interaction 的部分，苹果注重说到了交互特性（interaction feature）和范式（patterns）：3D touch、可达性、音频、验证、手势、反馈、进度、导航、请求处理、设置、术语表等是围绕系统本身的软硬件能力还有人的行为展开的。

同比演绎的话，如果你自己要写一个交互规范文档，包含的范围内容至少应该有：

（1）设备支持的情况（基于什么设备，这个设备的输入和输出有哪些方式，用户对此设备的空间感知是什么）；

（2）目标用户的情况，关于人的属性部分、语音、体态和手势分别是什么（是人主动操作，还是系统主动识别）；

（3）用户与设备的交互形式有多少种情况，通常在怎样的场景下，这些场景会引起什么样的交互限制条件；

（4）用户的基本任务流应该如何完成，需要遵守哪些设计原则（如果是可选的条件下）；

（5）为了让用户完成任务，我们提供了哪些交互组件、范式、反馈、信息架构怎么构建；

（6）如何保证可用性，符合人的直觉，使交互过程舒适等辅助方法，甚至是提供某些服务设计。

176 面试产品经理,如何准备作品集

面试产品经理时应该准备作品集吗?如果需要应该是有哪些内容?

产品经理的工作经验基本通过一些常规的产品思考提问,可以了解大概。我侧面观察过的产品经理的面试,一般都是现场的产品逻辑分析以及对过去产品设计过程中的细节询问。因为产品经理的工作比较难以标准化,所以各个公司考察产品经理的方式都不同,不一定会看"作品集"。

我理解你说的"作品集",应该是用于证明"我足够能力胜任产品经理工作"的各类文档或者工作输出件。产品经理当然是可以有"作品集"的:

(1)对过去工作的专业描述:详细说明在各个版本产品设计过程中,你负责的工作内容,哪些用户需求是你洞察的,你如何将这个洞察转化为功能。在设计过程中如何通过有逻辑的思考设计整体产品的架构、核心任务、任务流,如何在满足用户目的的同时达到了商业目标。每个版本的迭代,做哪些功能,不做哪些功能,配套的运营思考是什么。如何判断需求优先级和重要性的,如何理解目标用户的变化等;

(2)详尽,有独立思考的竞品分析:在你从事的垂直领域的产品中,你深度分析了多少个竞品,他们的产品设计逻辑是否可以逆向推演,为什么他们的决策成功了或者失败了。如果你来设计一个类似的功能,你如何做得比他们更好?这样的分析应该是产品经理的日常功课,你肯定有相应的报告文档可以展示;

(3)建立用户视角的体验逻辑:你每天接触多少用户,你是怎么发现目标用户聚集的位置,如何观察他们,和他们走在一起,如果他们向你抱怨你的产品很烂,你通常会怎么办?如何通过观察,访谈,SNS平台去

理解他们，如何在粉丝群中获得真实的声音……这些也是产品经理的日常工作，你应该有持续的记录和跟踪；

（4）产品设计过程中的细节思考：一个成功的产品经理肯定不止停留在战略层的思考、行业的判断、竞品和用户的洞察。产品界面中的每个细节他应该都很熟悉，特别是交互架构和视觉表现的层面，他也许不会动手做，但为什么最后产品使用了这样的界面形式，他应该是非常清楚的、把决策的依据、当时评审的难点、和老大沟通时的障碍，项目组遇到技术问题时你的B计划，没有时间和财务预算时你怎么曲线救国的……这些都是产品经理天天会踩的专业坑，项目管理坑、团队沟通坑、你成功踩过的坑，就是你最好的竞争力，你可以在文档中写出来。

177 Office系列产品交互设计

最近研究Office系列产品交互设计，从2010到2013、2016，多文档打开有比较大的变化，2010是多文档都在一个窗体中并排显示，到了2013后却改成了单独的一个个文档独立形式，可随便拖，想怎么排列就怎么排列，2010到2013两种多文档打开方式的变化主要出发点是什么？或者说为什么要变？

这是一个挺经典的问题，除了2013版本后多文档打开都变成了独立窗口以外，其实Excel、PowerPoint和Word软件在之前的版本上的逻辑也不同，比如Word就是多文档打开也是独立窗口，而Excel打开独立窗口必须通过Shift+点击Excel程序图标的方式实现。

具体的设计逻辑很难逆推，毕竟我不是Office设计团队的，但有一些历史典故可能可以说明这个问题的源头。首先，这几个软件不是相同的开发团队来做的，不同的开发团队对技术架构的设计哲学不一样，Excel

团队倡导DDE模型，就是动态数据交换，把对数据的输入和输出作为电子表格的操作机制；而PowerPoint团队提倡OLE模型，就是文档的链接和嵌入，这两种不同的设计机制，必然带来各种不同的细节。

随着微软Office设计语言的逐渐成熟和稳定，这些历史问题在新版本中会不断地被统一，修正。

让每个文档拥有独立的窗口，猜想出发点和办公用户的使用场景相关，现在的显示器尺寸和分辨率都在不断提高，双显也逐渐成为办公用户的标配，那么通过复合TAB承载多窗口的形式，其优越性就不大了（当然也会引起一些习惯该模式的用户的反弹）。

当然，独立窗口也不是没有缺点，比如同时打开多个文档，又在其中一个文档中激活了模态窗口的话（比如：打印设置对话框），你要反复切很多次窗口可能才会找到。

也许更好的解决办法是，让用户可以自己设置习惯的多文档窗口模式，类似PS那样。

178 交互设计师的作品集

交互设计师作品集应该包含哪些必要内容？加分项的内容又应该有哪些呢？

这里只说"作品集"的部分，简历的问题网上有很多文章可以参考。

（1）作品集包含的最重要的部分肯定是作品，放四五个比较完整（当然也要看你是不是经历过这么多），能体现你整体能力的作品。我说的"完整"，不是那种整体大产品的完整改版，也可以是那种非常具体的模块或功能需求，完整的意思是设计思考–流程–方法–执行–验证闭环都

完整出自你的手。这样可以体现你对待设计的态度，无论大改版还是小需求，必要的过程和思考都要做到位，这才是职业设计师。

记得把最重要的作品放在第一位，比如用户量较大，公司内部获得过奖励，市场上比较知名，甚至是面试公司的竞品。

（2）不要只放线框图，不要只放线框图，不要只放线框图。你的单个作品至少应该包含需求分析文档（不是产品给你的，是你自己做的）、信息架构图、任务流程图、具体的页面交互稿。这里面需要在每个文档上体现你的设计思考，你当时怎么考虑这个问题的，设计过程中是不是有反复思考过，如果有怀疑怎么去验证，设计稿是否清晰，是否符合逻辑地表现了完整的交互流程，极限场景和边缘场景有没有考虑到。

（3）自己怎么想的就怎么写，不要照抄或篡改设计方法论。我看过很多交互设计师的作品描述，前面先在书上抄一个设计框架，然后就把自己的设计输出往里面套，这样的作品集5分钟就问出毛病来了。你有没有深入理解用户，看过产品数据，发现过用户痛点，任务流程中的缺陷抓得准不准，你自己心里肯定有数，编是编不出来的。面试官也会用各种问题探寻你的真实情况，究竟是独立负责，还是团队内协作，或者只是打杂而已。

（4）交互设计师也要有视觉能力。这里不是要求你把作品集设计得多么美观，但是不要有错别字，分得清信息逻辑关系，图片清晰和字体字号有自己的一套style guide，元素能对齐，不要在黄色的背景上放一个绿色的字，少用或者不用惊叹号，这总能做到吧？别的面试官啥情况我不太清楚，我看交互设计师的作品集，如果作品集中超过3个明显的错别字（特别像标题这样的地方），后面的我就不看了。

（5）加分内容，是你的横向能力。比如对产品需求真的有自己的独到见解，发现用户的痛点时有很好的洞察，交互设计稿的细节考虑非常周全，有对技术开发难度的预估和把握，甚至有商业层面转化的思考。交互

设计方法论 第五部分

设计不是单独存在的，它是一个遵循逻辑，符合结果导向的综合设计过程，你越像一个产品的整体负责人，你的交互设计就越成熟。

179 手机客户端的删格系统

求问：现在手机客户端做删格系统，基数多少比较合理，现在了解到有6x和10px。

Android平台参考：

官方material design定义的系统grid system metrics是8dp，文字Layout是4dp，附件中有基于这个规范的桌面端、移动端和平板端的AI网格源文件。

iOS平台因为引入了Auto Layout、Dynamic Type，所以在适配上会更轻松一点，只要基于Auto Layout给每个界面元素指定好4个属性：坐标、对齐、分布、间隔。系统会自动搞定适配和横竖屏的问题。参考这里：

如果是确定iOS的界面静态grid system的话，也是8pt。pt和dp其实都是一回事，两者的逻辑像素根据不同的ppi，都有倍率换算关系。

关于屏幕尺寸的问题，这篇讲的比较清楚：

180 数据的价值

想请教下与数据相关的知识。如何筛选自己需要的数据？如何从分析运营数据得到体验设计的思路？ 怎样从体验设计的角度出发规划数据埋

233

点？我们公司是电商平台，目前开始有些流量，日UV十几万级别。

随着互联网的发展越来越成熟，大家逐渐理解了要更精细地做事，符合逻辑且可量化评估，这就让数据的价值越来越大（其实数据对每个行业都是重要的，只是因为互联网的产品形态让数据的相关工作直接走到了前台）。

做互联网产品，数据的价值一般有两个：数据驱动决策（提升商业成功率）和数据驱动体验（降低产品失败率）。如何筛选自己需要的数据？

个人认为，数据分析和运用的一系列工作要产生好的效果，必须先思考清楚一个问题——什么数据才是有分析价值的？我希望获取什么数据？业界有一个词叫"北极星指标"，也就是对目前产品成功来说最关键的指标，比如，对于电商网站来说，频道访问量、搜索量、上新量、成交量……这些数据都是很关键的，由于不同运营目标和平台发展战略，这些数据的重要性是动态变化的。但总有一个核心指标是在当前必须关注的，如果你做垂直品类的爆款引流，那么单日爆款成交量就很关键。

关于指标的选择和判断，可以对比AARRR模型来思考，同时要结合产品阶段和用户社群性格。

如何从分析运营数据得到体验设计的思路？数据经过采集–建模–分析后，得到的洞察才有价值。

采集阶段就有明确的埋点要求，比如像UV、PV、点击量、运营专题的迭代等，这些应该做到可视化/全埋点，任何一个环节的埋点缺失会影响你分析总体效益，难以猜测和理解用户的"意图"，数据只能表现用户的行为，但当诸多行为形成有逻辑的事件流后，用户的"意图"就是最有价值的成果。

核心转化流程，对于不同渠道来源，不同推广方式的A/B testing，这些需要做代码埋点，形成行为的大数据，导入你的数据分析模型中分析，建模听起来很高端，其实就是再组织分类，简化语义，直到产品经理和设

计师能看懂。

"怎样从体验设计的角度出发怎样规划数据埋点?"应该改成"如何从数据埋点得到体验设计优化的思路?"这是数据分析的范畴,数据分析不但要看广度,还要看深度。

广度就是比较普适的看用户的行为,点击量、访问量、购买操作、操作之间的序列关系,看关键转化步骤的跳出、失败、回滚等操作,提炼出有问题的点。自己也作为小白鼠,去按照这个流程走一遍,看看自己卡不卡,踏实去还原。

深度就是挑选一些极端用户,比如每天都网购两三笔的,一个月天天都看某个频道但从来不下单的用户……聚焦他们的行为路径,看看他们这些行为的样本是否有潜在可以挖掘创新或体验提升的点,"难搞的用户"往往会帮助你更好地洞察场景中很难设想的问题。

181 如何让公司了解用户体验带来的价值

我在一家互联网金融公司,同一个App里不同事业部设计师在设计,而且其他事业部没有UE,老大不是产品出生,对用户体验不懂,以为只是做得好看炫酷。我作为一个统筹部门的UE,如何让整个公司了解用户体验能够带来的商业价值?并且能够让公司看到UE的价值。

首先做一个当前版本产品的 UX 审计,包含以下几个方面:

(1)产品呈现是否很好地满足了商业目标。找各种运营数据来分析目标值和偏差值,以及用户行为数据,给一些UX 设计上提升商业数据的假设;

(2)对产品目前的核心用户做一个访谈交流,包括观察、高级用户访谈、焦点小组等,收集用户现在的投诉、建议、反馈等;

（3）把这些数据分析和用户调研的结果做成一个表，要逻辑自洽，美观，简单。找一个高层比较聚集的场合去汇报，只说现象和看到的问题，然后告诉大家你的下一步计划；

（4）作为统筹部门的UE，应该为整体体验负责，所以组建一个短期的攻关小组是比较可行的方式，比较容易针对上面看到的问题，快速拿出一些解决方案，投入到实际运营中实验，如果产品大版本不支持，可以做一个先行版之类的；

（5）把设计改版后的数据和用户反馈，再做一个回顾分析，比较之前的方案看看哪里有提升，再做一次汇报；

（6）把做过的这些东西导出为标准设计流程、设计指南和设计系统，具体根据你的公司规模、部门大小、产品线交织情况来定，然后固化成组织流程，并组织设计师学习掌握，再制定相应细节的各种设计方式和验证流程。

182 朋友圈"分组"

朋友圈为什么支持按分组发布内容，却不支持按分组查看Feeds内容？

具体原因可能有多种考量，我说说个人猜测的看法：

（1）微信不是微博等强媒体属性的产品，它的核心是熟人社交；

一款社交属性的产品（微信现在肯定不只是社交工具了，它是一个互联网信息的I/O），优先会考虑服务社交行为的发起方，你有用图片文字表达生活情绪的需要，但在发送的过程中，会担忧这个信息会不会让不相干的人看到，因此分组显示是很聪明的方法。选择性地让某些人看到某些信息，有助于降低社交焦虑。同时，发朋友圈的用户感受到了"安全"。

既然是熟人社交，那么熟人的朋友圈人数必然不会特别多，除了那些商务精英以及带有微商性质的人。你看到不想看的信息，有可能是一次、两次，如果是多次，你会选择屏蔽某个人的朋友圈，但是屏蔽很多人的朋友圈的比例应该非常小，否则你当初为什么会加上这群人？而商务精英通常更少看朋友圈，他们的朋友圈更少出现低质信息，更不会浪费时间去分组；朋友圈里的微商，主要诉求是分组发，而不是分组看。

（2）极简和克制的设计原则，让他不会满足所有的用户需求；

从产品上说，如果用户只看某个类别的朋友圈，那么被屏蔽的那些人的"朋友属性"会被动降低，原本没有话说的人，更没有机会发起社交行为了。这和朋友圈设计的初衷背离，也不再会出现点赞之交和"原来你也认识他？"这类社交状态。

从体验上说，按人分组和按内容分组是两类需求，但是很少有人只会在朋友圈发固定的一类信息（除了微商和新任妈咪们），内容的分组就无从谈起。如果你是阅读公众号，那么做一个内容分组是有价值的。

所以，"不支持分组查看Feeds内容"的本质需求会是什么？这类需求可能在微信内部也讨论过，最后也许是数据或者用户声音支撑不起它作为一个功能被推出吧。

（3）除非有充足的数据或战略支撑，否则增加任何功能都是有利有弊的。

微信这个级别的产品经理思考功能时的影响因素非常多，早就脱离了"我发现了这个问题，加一个功能试试看"的阶段。在满足用户的某个需求时，如何不干扰其他不需要这个功能的用户，才是最应该思考的事情。

你想想，如果朋友圈这种功能轻量级，内容重量级的产品，围绕内容本身展开太多功能升级，会大大提高它的使用和管理成本，没有必要。而且做这种事，对服务器、数据处理、产品运营等也有压力，收益不大。

183 怎样陈述设计方案

我们最近做一个较大的模块的版本大更新，修改的点非常多，也非常散乱，在讲设计方案的时候，我的小伙伴都不知道我在讲什么，针对这种情况，有什么办法能让我在思考和描述方案的时候逻辑更清晰呢？

构建设计概念的时候可以按照下面的过程来思考和陈述：问题—目标—方法—方案—细节—测试—总结。

（1）首先回答为什么会有这个版本的大更新，一定是有重点需求，来自产品策略的大调整，定位改变，或者用户侧的重要反馈。一个改版一定是有驱动力的，否则不会投入大量人力和时间去做改版的事。

（2）定位好问题后，就要给这个问题确定一个假设的设计目标——这个改版会解决哪些问题，这些问题为什么是需要首先被解决的，这就是你的"各种修改点"的集合。梳理修改点的属性分类，把他们做一个共性的归纳，这种归纳既利于和产品经理的沟通，也更容易向开发侧传达设计需求。你说得非常多，非常散乱，可能是因为你和产品经理都没有很好的经验技巧来做归纳。

（3）使用正确的设计方法来明确设计过程中的各种输入和输出，让非设计背景的人听得懂，看得明白。设计的理论支撑、原型demo、数据分析……让讨论设计方案时所见即所得，会提高评审的效率。

（4）方案的细节是用来说明复杂的业务逻辑、体验上的GAP和技术侧的难点的，说线框图之前先说清楚任务流和用户旅程，说视觉稿前先说清楚品牌调性、产品定位和目标用户的视觉偏好。

（5）任何方案都可以做一些基本的测试，带有原始数据的方案更容易客观地被评审。

（6）自己先说明设计方案的优缺点，不要在会议上让老板和其他设计师来找茬，好不好你自己心里有数，大家也看得见。

184 如何平衡用户目标和商业目标

用户目标和商业目标本质上不是冲突的,商业达成的前提条件就是满足用户需求价值后获得合理的收益。

由于过去的商业环境中信息不对称比较严重,物质生产与获取也不丰富,用户和商家之间存在巨大的信息差,且处在卖方市场,所以商家作恶的成本很低(其实这是一个高维和低维的问题,在不熟悉的领域,用户天然是有信息瓶颈的)。制造虚假需求、恐吓用户、利用用户隐私、价格歧视、偷换概念、隐瞒真实信息、降低必要成本获取暴利、制假售假等。

但随着经济发展消费升级,用户的知识水平提升,互联网让信息更为对称(也可能是另外一种不对称),帮助用户获得了更多的选择权,特别是大众消费品领域。商家逐渐意识到,优先满足用户需求,提升产品对用户的价值,才是获得长久商业成功的保证,除非是那种准备捞一票就走的。

有了这个基本认知,那么平衡用户目标与商业目标的方法就容易理解了:

(1)信息透明公开、诚信:功能说明上小到看不见的字,用户抽奖安排内部人,关联推荐下载又不让用户取消……这些小聪明的手段既损害用户感情,也伤害整体的商业目标,应当尽量避免;

(2)守住用户价值的底线:用户为什么使用你的产品或服务,这个底线是不能突破的,在核心任务上保证用户的正常使用,提升易用性和效率。用户想买一款笔记本电脑,如果必须捆绑一个电脑包才卖,就是突破价值底线;

(3)不要刻意浪费用户时间:聚焦节约时间的产品不必做密集式地运营,聚焦消磨时间的产品一定要足够有趣,促成心流体验,否则都是在浪费用户的时间,浪费时间就是浪费生命,用户不会原谅你;

(4)直接告诉用户你要赚钱:免费虽然是很好的拉新手段,但也会

带来很多低质流量。抽奖虽然是很好的激活手段，但更可能招来一堆羊毛党。所以没有小聪明是万能的，你要赚钱就大大方方告诉用户你为什么要收钱，你能够满足用户的核心诉求，收钱不是什么坏事。

185 全链路设计

在谈全链路设计的今天，设计师发展怎么做专业度纵深和知识多元化的平衡。

这是一个选择方向的问题：究竟是期望获得更多元视角的知识，来帮助最终做好设计；还是获得多元视角的知识，让自己得到更多职业选择的可能，走上管理或者创业的道路。

全链路的定义和建议和我之前提过的全流程思维的设计师是很类似的，这里不但强调有全局思考的敏锐度（这个事情要做成，我在其中的作用，其他同事和工作环节的作用，相互之间的关系），还要有全流程关注的积极性和态度（这样做是不是足够有效率，是不是ROI最优的，除了输出设计稿之外，设计还可以帮助哪些环节的成功），至于是否一定拥有全流程设计输出的能力（输出用研报告、输出交互设计原型、输出视觉设计稿、输出动效demo……），倒不是特别关键的。

专业度纵深从表现来看有这么几种：

（1）你知道别人不知道的设计知识和背景，可能是因为你阅读面比较广，知道很多经典案例；

（2）你了解这个设计的前因后果，历史传承和踩过的坑，说明你在这个领域，这个产品形态上做过比较长的时间，遇到过足够多的问题；

（3）你能从一个设计上的小问题洞察并发现更本质的原因——用户为什么犯错？这个错误在其他状态还会有吗？是否在系统级也具备普遍性？

这些普遍性在社会学、人机工程学、心理学上有没有一些论证和研究？

（4）你能快速发现一个别人发现不了的细节问题，交互上的强迫症，视觉上的像素眼，用研上的同理心，都属于这类。

你能从不同维度的视角同时评论一个设计方案，并最终给出一个最佳平衡，你会想到商业上的问题、数据的表现、技术的瓶颈等。

做到上面1~2点，你可能是高级设计师，做到3~4点你可能是专家设计师，全部做到，你可能是神。现代设计的进步越来越依赖跨学科的综合团队的共同工作，且每个人都有自己思维和能力的边界。

所以你会看到，需要更加的专精，一定离不开聚焦当前专业的不断探索，掌握更新的信息，更好的实践以及更有逻辑的思考策略；同时，深度的持续突破，一般都会有广度的介入，当你横向能力扩展后，一定会对垂直领域的理解更上一层楼，它们不是矛盾的。

186 UI与VI的视觉规范

我们公司在产品UI和平面VI方面都总结了一些视觉规范，但是在线下物料和品牌设计方面一直不知怎么整理一个好的规范，让供应商和伙伴在展会或者各种会议时能够做出和我们风格统一的物料，还想听听周大大在这方面制作规范的建议或者有没有好的例子可以让我们学习下。

成熟的平面VI规范，理论上应该涵盖了各种线下物料的字体使用、色彩使用、版式选择以及印刷的材料建议，在网上搜一下比较大的公司的VIS手册，或者去一些平面设计公司谈谈，都能看到比较专业的指导手册。

供应商和伙伴不遵循设计规范一般是两个原因：你的规范里面没有考虑这些场景，没有给出相应的示例和参考，别人不知道怎么做；你的规范只有视觉样式，但有时候做事的一致性和遵循程度和企业品牌价值观、要

求标准相关，也就是包括BI（行为识别规范）、MI（理念识别规范）。

下面发两份麦当劳的品牌规范供参考（小密圈里管我要），一份是最新的企业行为识别的规范指南，一份是1999年的VI识别规范，从中可以看到，要合作伙伴遵循风格需要做到：准确地传达你的品牌理念和价值观，给出视觉上的参考样例和反例，明确哪些方式不能做。

187 交互设计师需要掌握哪些数据分析方面的技能

想问一下，作为一名交互设计师，我们需要掌握哪些数据分析方面的技能，以及在企业运作当中，交互设计师会在数据分析过程中达到怎样的程度？

专业的数据分析应该是产品经理和产品运营的事情，交互设计师平时可以接触，主动去理解的数据通常有：后端打点统计到的产品相关数据（日活、留存、流失、转化等，根据产品属性不同，关注的要点数据也不同）。

这些数据看了后要去参加一下产品经理的例会，看看公司的产品关心的数据是哪些，他们一般会怎么看数据，然后你从UX的角度给出自己的意见。

如果你们公司也用百度指数，Google Analysis等工具，这些数据的访问权限你可以申请一下，每天看看，形成一个对产品整体用户行为数据的印象，然后跟踪产品基于这些分析给出的具体产品洞察，培养自己的思路，在这个数据里面也可以看到很多基于用户行为的统计，通过同理心猜测用户行为背后的意图，作为后续用研阶段的参考；数据的获取、统计、清洗和输出报表都不算很难的工作，真正的难点在于解读和反复验证，只看一次数据是没用的，只会看数据统计结论而缺乏洞察也是没用的。

企业运作中，通常是设计师有这个需求，产品会尝试帮助申请相关权

限,当然核心的商业数据很有可能不开放给你,这有信息安全的问题,但如果大家都基于数据说话的话,有很多需求的传达会变得更高效。

188 如何进行产品体验度量

类似CRM和ERP这样的企业级产品在用户很少、UV数据很低的情况下,如何进行产品体验度量?有哪些方法?

CRM和ERP这种toB类产品如果用户很少的话,要定位一下用户少的原因,大部分可能是推广、销售、客户采购的问题。你要先做到以下几件事情,才能开始进行合理的产品体验度量,否则度量的输入数据的失真会很严重。

(1)有针对性地对比相关优秀的竞品,看看别人在产品体验上是否有比自己做得好的地方,这些内容只靠设计师的专业分析就行,不用依赖来自用户的数据和访谈验证。

(2)对种子用户和高活跃度的用户进行一次深访,定位他们的工作流程、业务模型,以及这个系统使用过程中的问题。你可以认为这是一次深度的可用性评价和焦点小组。

(3)每日核心数据的建模,确定是长期数据不好看还是周期性的波动,toB类产品会受到业务周期的影响,不要误读数据。

(4)产品起步期要聚焦解决核心问题,并快速理解客户的业务逻辑,建立模块化的服务,优化流程。这个时候用户业务的匹配程度,是不是解决了核心需求是关键,比如系统快不快,稳定不稳定,处理大批量数据和文档时是否便捷。这些都是产品体验的核心:度量核心任务完成率、用户操作失败率、用户满意度等指标。

(5)toB类产品对用户体验的度量,一定要做客户高层和采购负责人的一对一访谈,理解他们的运营目标和公司组织管理逻辑,不要只从C端

用户的角度出发。

189 注册App的步骤

首先要考虑的是究竟需不需要注册流程，然后思考注册应该放在哪个环节（一开始、任务完成后，还是必要信息或奖励获取时）才不让用户反感，最后才值得去考虑流程是否简单。

大多数注册流程是运营需求和CRM管理的需要，根本和用户无关，"我在你这里有注册信息，就一定会成为你的忠实用户吗？"

通常的做法是先让用户浏览部分内容，有明确的吸引力后才告知用户需要注册。

如果产品必须让用户从初始步骤注册的话，尽量思考降低注册的门槛，提高注册的效率和成功率。

（1）允许用户连接其他社交平台的账号（比如QQ、微信、微博等），获得基本账号信息；

（2）让用户输入手机号，获得验证码，也为未来用户可能忘记密码做准备；

（3）其余需要完善的信息，包括实名认证、年龄、邮箱等资料，可以在产品使用过程中逐步引导用户补充。

190 手机App的动画效果的价值

动画本身的作用不同，带来的价值就不同。如果你只是想做一个具备基础可用条件的产品，且产品非常强调成本，性价比优先，那么会带来很

多限制：芯片能力较低，屏幕显示素质不够，运行内存不足，对动画的渲染限制很大，还会同时带来功耗提高和性能下降的问题。这种情况都会让产品团队，技术团队质疑动画的价值。

但是，如果你的产品希望走入高端市场，更强调用户体验的整体性的化，动画又是不可或缺的。因为动画可以传递出静态视觉信息传递不了的信息维度，同时可以给交互操作以更符合直觉的反馈：

具有功能性信息的动画能很好地帮助用户理解场景中的要素变化，同时降低心理负荷，比如让用户等待的进度条动画。

具有情感性信息的动画，能很好地传递品牌调性，让用户在使用的过程中获得更好的人性化感受，比如长按iOS桌面的App图标的时候，图标从静态变成抖动的样式好像是App在说："很害怕，别删我。"

元素本身的细节动画会让用户感觉到设计者的细心、专业，同时更好地表达当前的点击反馈，并预期接下来的系统行为。

转场动画会建立起上下文的联系，让用户不看文字也知道前后跳转的逻辑关系，不至于迷失在快速、复杂的操作中。

总而言之，动画是人机交互过程中的一个必要手段，特别在消费者产品领域，动画除了传递必要的功能信息外，还担负着品牌传达、情感化设计的角色。

但是，如果你设计的是特殊化场景和特种用途的产品，那么是否使用动画要根据场景来判断了，比如战斗机的作战指示界面，放入不必要的动画，想想就是不科学的。

191 初级创业者怎样解决产品包装设计问题

不太清楚你的问题核心是聚焦在设计，还是聚焦在用户增长上，我只

讲讲设计方面的。

无论怎么说自己屌丝，创业必然是有启动资金的，只是你愿意在产品包装设计上（这里我理解是整体产品的品牌形象，而不是包装盒的设计）花费多少比例而已；另外，你做的这门生意面对的用户或者客户，是否真的在乎你的品牌形象，产品的初始竞争力是不同的，有些是靠进入了合适的行业，有些是靠大客户支持，有些则完全就是拼性价比。不同的启动背景，对设计的诉求不同，不是说设计必须是第一优先级的问题。

品牌形象的建立在初期，没钱没人的时候，你只能二选一：要知名度，还是要美誉度。这区别于你的目标市场现在需要什么。

要知名度的话，可以选择走亲和路线，蹭流量大腿和热点事件，适时推出一些短平快的运营设计案例，选择正确的渠道进行传播，比如微博上的杜蕾斯官方账号的做法（当然，杜蕾斯是做得非常专业的，你可能很难复制一样的思路和团队）。这里的包装设计要极其贴合你的产品功能和卖点，有传播性为第一目标，记忆性倒不是特别重要，因为你的频度高，重复多了，大家自然有印象了。

要美誉度的话，就是聚焦自己的价值观事件，通过打开垂直差异的用户群关注来形成口碑，比如核心价值观是真货，那么就把制作的整个过程进行直播，并允许用户对产品进行现场抽检，从互动行为到消费者连接都围绕这一个价值观做透，做到用户信服。围绕这个主线，再展开具体的设计，强调绝不抄袭、尊重版权、抽奖真实等。做美誉度的事情，一般都不仅仅是视觉层的产品设计，还包括更多服务设计和价值观人设建立的工作。

192 开发很难实现的视觉效果和交互效果

暂时没有一个视觉效果的开发实现难度对照表，在回答这个问题之前

需要先限定一下范围，Web端产品和移动端产品对开发的挑战是不同的，但是从开发的角度来看，实现什么效果都是成本和收益的问题。理论上任何你见过的，没见过的效果都做得出来，Web端有canvas和WebGL渲染，移动端有大量的动画库、控件库、GPU渲染算法。

从企业来讲，投入多少研发人力，并且专门用于解决视觉和交互效果的开发，这是一个商业问题，有很多设计层面的事情对不同产品来说，优先级是不同的，如果不是核心商业因素，可以不那么着急去考虑。设计师非常强调这个，是因为他的工作本身要对这个负责，而开发团队也许不这么看，这里面就出现了沟通障碍。

从开发团队来讲，更多考虑的是技术整体性、系统性能、功耗、稳定性等实在的问题，他们的视角是技术驱动，比如你要在Android平台上做一个图库的应用，到他们那里会分解为：需要用到camera类中的哪些方法，图片怎么显示，分类、排序、图片选中后的focus效果，图片被手机点击、放大、缩小的方法，这涉及X, Y, Z轴的判断、位移等属性。如果图库显示要做成循环的，还需要涉及修改重写Adapter中的getCount和getView两个方法。

你看，一个简单的，作为设计师就是几张图的事（有时甚至是几句话），在开发那里会变成很多细分的，有逻辑关系的一系列代码，所以开发人员需要在动手前详细了解需求价值、项目时间、效果难度判断、技术是否支持，能不能进行代码复用等问题。经验足，有耐心，认可你的需求价值的开发，会认为这个可以做，不太难，或者努力一下能搞定；经验不太足，对你的需求价值有怀疑，项目时间又紧张的开发就会认为这个不值得做，不愿意做，甚至不会去尝试挑战。

iOS平台的UIkits本身很强大，很多效果都可以原生搞定，算系统层面支持非常好的；Android平台上涉及复杂运算和渲染的，通常都会有难度，比如半透明模糊效果；Windows平台自从推出了fluent design system

的架构以后，在视觉表现上也做得很不错了，但是要遵守它的调用规则。

从设计师本身来讲，平时在设计落地的过程中和开发人员学习，自己主动掌握一些开发常识和技巧，也有助于推进设计效果的实现。比如我们在动效设计的过程中，经常会遇到的插值器的概念，可以很好地帮助你和开发人员沟通具体的动画曲线效果。这里有一个在线的工具：http://inloop.github.io/interpolator/

193 需要制定设计规范的产品阶段

产品做到什么阶段或者规模，会需要制定设计规范（设计语言）？

在起步、快速成长、10万用户量级以下的阶段，通常不需要做产品级的设计规范，原因是：

（1）产品在快速成长阶段基本都是在解决基础可用性问题，升级技术方案，保持方案稳定，快速迭代，活下来。没有时间去想什么全面的设计规范，通常都是基于设计样式做一些style guide，这样的模板已经很多了；

（2）这个时候设计团队的人肯定不多，做设计输出的样式控制基本都是靠一两个人脑子搞定，因为出口简单，控件整合度高，主要做的都是核心需求，所以控制起来也比较有迹可循；

（3）小团队和小产品的设计规范不是没用，而是性价比比较低，你花很多时间去整理一套规范出来，产品的发展速度太快，也许从战略方向到整体设计都要改，你跟不上这个节奏。另外，小产品很难建立合理的第三方生态，没有第三方和你一起玩，你建立的规范就是对设计团队和部分技术团队起指导作用，这样的工作完全可以通过建立开发侧的公共控件解决。

什么时候开始建立正式的设计规范：

（1）产品团队和设计团队开始变大，设计模块开始多到有一天你发

设计方法论

现"为什么这个界面的这个控件和那个地方不一样？"这种情况出现时，就是需要建立正规的设计规范的时候；

（2）技术模块开始解耦，各个技术团队开始提交不同的分支模块，做分支测试和合流发布的时候。这个时候好的设计规范可以提升每个模块中设计师和开发的配合速度，也更容易把高内聚、低解耦的思维贯彻到研发流程中；

（3）产品的设计品牌需要一个整体的一致性，开始强调产品的价值观，原则性。设计规范这个词是脱胎于平面设计领域的VIS系统的，随着你的产品用户数增多，宣传渠道复杂化，版本运营的多样化，如何保持与用户的沟通有效，设计规范在这其中会起很大作用；

（4）随着公司逐渐发展壮大，人员视角和KPI都会出现各种分歧，作为产品设计原则的一部分，设计规范有它的约束力。成熟的设计规范应该成为产品设计中的宪法，你不理解没有关系，你遵守它就行了。

194 卡片式设计有什么好处

让信息更规整、简单，提高阅读的速度和舒适性，用不用卡片式和产品的终端显示区域有关系，小屏幕低分辨率不适用。也和信息的样式复杂度有关，完全一致样式的信息应该用列表，更适合阅读。这涉及信息流总量和单个信息丰富程度的平衡问题。

195 设计leader怎么准备作品集

我想问一下作为一名设计leader，要怎么准备作品集才能既体现自己

的管理经验又能体现自己的设计成果？请多指教。

作为设计管理者，通常没有做纯管理的，还是以专业驱动管理的形式在干活。

（1）设计管理者永远要站在专业的第一线，不管你多高的level，在腾讯这种公司，产品线的负责人和VP都是日常关注产品，揪着产品经理问细节的。只有产品成功，用户认可，才显示出你的价值，这个不能放手。

你的设计成果当然不能是简单的输出交互稿和视觉稿了，你要集中呈现在产品设计过程中你的整体理解，如何推动设计落地的，以及项目中你自己做到的"设计抓手"，这些抓手直接导致了产品价值提升，用户体验优化，以及商业数据的增加。小例子：当年uber在首屏地图界面中做了一个运营活动——送冰淇淋，直接把司机的车辆图标换成了冰淇淋图标，获得了大量用户的主动转发和积极推荐，这就是抓手。另外，这些抓手显然是设计师不太想得到的，也需要经过产品、运营、技术、测试等综合思考。如果没有这个，事实上你的设计管理是不太合格的，你的视觉做得比团队的设计师更精细，交互思考的场景更全面，不是你这个阶段最核心的价值。

（2）设计管理的经验，坦率地讲，大家都是报喜不报忧，比如团队成长速度快，培养了多少设计师提升，组织了什么培训和对外交流，横向的组织专业建设，团队形象建设等。但是仔细想想，上面那些事的过程和真实结果，除了你谁都不知道真假。

我建议切换视角想这个问题，把管理的经验案例化，比如，如果遇到一个没有上进心，能力水平又比较弱的设计师，你是怎么对待的，甚至最后是怎么开除他的。或者，跨团队的领导不理解你的团队在做什么，你用了什么方法或者带着团队做了什么事情，让他改变了自己的看法。这些具体的，可见细节的案例，才能体现出你的设计管理能力。

196 什么是设计系统

什么是设计系统？什么情况下需要一套设计系统？

现在业界通常对design system的定义还是围绕在打造一套完整的视觉语言，以帮助产品团队建立统一的设计认知。设计系统的作用是巩固和维持设计语言的一致性，引入设计组件和工具，使得设计过程的效率提升，并在团队之间建立起沟通的桥梁。可以说，建立成熟的、完善的设计系统是对产品设计品质的保障，也让设计师有了可以共同遵守的约定。

现在的企业发展，特别是TMT类型的企业（以互联网企业为代表）越来越强调产品研发周期的效率以及正确性，随着产品策划和研发队伍的快速扩大，设计团队通常有几件事要跟进：招更多的人、设计得更快、同时为多个复杂问题提供解决方案。

这几个要求也同时带来了问题：招更多的人意味着团队的管理和培训成本上升，设计得更快就减少了设计师的思考和检视时间，同时处理多个复杂问题（通常是设计需求的并行化）就会带来对一致性的影响。这些问题单靠设计师的个人能力是很难去控制的，所以设计师需要一个基于设计原则、设计流程和工具运用的新方法来解决。这就是设计系统诞生的原因。

如果你的设计团队遇到了以上一个或多个问题，那么启动进行设计系统的规划工作就需要列入考虑范畴。设计系统其实就是由过去的style guideline演变而来，不同的是过去的guideline更强调控件、范式的组件化和一致性。

一套完整的设计系统至少应该包括：设计哲学、设计原则、设计方法、设计流程、设计规范、设计工具化、公共组件代码库。

197 GVT工具与NPS度量

你在《建立用户体验驱动的文化》这份文档中，提到了GVT工具和NPS度量，文档的篇幅有限，能分享一些这方面的知识或者工具吗？

GVT是我们自研的内部界面测试对比工具，用来看开发还原界面后和设计稿之间的实现差距的，有一些公司也在用自己开发的，细节不能多说，属于保密内容。

NPS 是净推荐者得分：是一种计量某个客户将会向其他人推荐某个企业或服务可能性的指数。是Fred Reichheld（2003）针对企业良性收益与真实增长所提出的用户忠诚度概念。它是最流行的顾客忠诚度分析指标，专注于顾客口碑如何影响企业成长。

一般回答的问题是："您有多大意愿向您的朋友推荐×××产品？" 推荐者（Promoter）：具有狂热忠诚度、铁杆粉丝、反复光顾、向朋友推荐。被动者（Passives）：总体满意但不忠诚，容易转向竞争对手。贬损者（Detractors）：使用不满意不忠诚，不断抱怨或投诉。NPS的得分值在50%以上被认为是不错的。如果NPS的得分值在70%～80%之间，则证明你们公司拥有一批高忠诚度的好客户。调查显示大部分公司的NPS值还是在5%～10%之间徘徊。

这是国内一家专注NPS评估的机构，可以参考看看。

198 遇到"设想用户需求"的情况怎么办

周大您好，总监带领我们做产品规划时没有做任何用户研究，全部从竞品出发得出结论，但在规划文档输出时要求从用户的角度得出这些结论，这个时候就得自己设想用户需求和结论对应上，这种做法周大怎么

看，是不是很多公司都会这样？

如果是因为老板喜好，产品线思路要求，项目时间紧张等因素做一两次这种事情，是可以理解的，但这种做法一不专业，二不能解决根本问题；如果你们总监只会这样做事，而不考虑以用户为中心的思维导入，运用合理的设计和研究方法支撑设计结论，那么你们总监就是不称职的。

也许有不少公司内部是这么做的，但我不太清楚具体数量，我经历过的腾讯、华为等公司不可能这样去做（特别是在一个专业团队中）。

如果没有来自用户的定性和定量研究结论，没有对于市场和产品运营数据的分析，你去做竞品分析，分析什么你知道吗？分析达到什么目的，支撑什么设计转化你清楚吗？还不就是无脑抄嘛。可是竞品为什么上这个功能，真实用户数据如何，运营效果都是黑盒状态，还不谈有些人连竞品都不会选，业务逻辑的更新跟不上产品迭代变化的要求。

从用户视角出发看问题，做专业的，聚焦问题的用户研究和设计分析，是为了降低设计出错的概率，提升产品的成功率和竞争力。了解你们产品真实目标用户是谁、在哪里、遇到什么困难、对产品有什么期待和抱怨、尚未满足的需求是什么、为什么选择了其他产品……这都是设计逻辑的基础问题，没有这些，任何设计方案都是无源之水。

稍微重视一点业务逻辑和产品逻辑的老板和产品总监，都不可能会认可这种抄竞品，无用户视角的设计过程。

199 怎样提升用sketch做交互的效率

周大你好，想问一下用Sketch做交互，有什么提升效率的方法？

交互设计的输出有很多内容，从用户旅程、信息架构图、体验画布分析，到业务流程、任务流程、界面线框图，以及基于交互逻辑开发的

低、中、高保真原型。这些内容你可以用Keynote做，用Visio做，也可以都用Sketch做，49.3版本已经加入了link功能，可以实现简单的交互点击跳转。

假设你是用Sketch做界面线框图吧，包含任务流程的关系说明，那么软件本身的工具是完全够用的，如果是初期只是讨论概念方案，完全可以用自带的Libraries中的iOS控件库完成。或者使用新发布的Material Design V2的插件，安装后可以自行定义新的基于Material design风格的自己的设计规范控件库。

另外，熟悉所有的Sketch自带的快捷键是必须的，强大的插件库也能很好地提升你的效率，比如Craft插件，链接请扫码，它除了自动填充图片、复制元素等功能，还支持你导入真实的后台数据来显示原型中的内容，这个非常有用。

还有将交互线框图进行逻辑连线，可以在这个知识星球搜索"uxflow-gray"，下载那个zip文件包，在Sketch中直接使用。可以快速插入界面之间的连接线和说明文本背景。

上面说的都是做的部分，这个部分基本上原则就是：软件使用熟练度，和能不能找到合适的插件应用到需要的场景。

但是交互设计的难点本质在于思考设计细节的深度，对业务逻辑的理解，以及对用户痛点的洞察，这些部分才是效率的瓶颈。

200 怎样做定量用研方法的意愿研究

老大，定量用研方法里的意愿研究是怎么做的，你能说说吗？是否对做品牌调性的确定有帮助？

意愿研究使用定量的分析方法，得到用户偏定性的分析结果，通常是

先收集一段时间范围内的数据报告和文献，提出一些初步的研究假设，再采用抽样问卷调查的方式获得用户数据。也有资源比较充足的公司会对产品销售和服务场所进行视频、音频的跟踪。

在研究的过程中，变量（自变量、中间变量、因变量）的观察跟踪与分析是最重要的，根据不同的产品类型，经常会包括品牌信任感、品牌整体形象、产品购买环节体验、态度变量关键影响因子、购物意愿影响因子等。

获得问卷数据结果后的分析，需要关注样本结构的合理性，差异性分析能明确匹配到你的产品目标，相关性分析、回归分析：比如以消费者的态度关键词聚类结果为因变量，产品专业性、可靠性、吸引力、功能性、经验性、销售地点便利性、空间体验、标志等为自变量，进行多元线性回归分析。

品牌调性可以作为一个具体的分析主题，导入意愿研究的方法来分析，可以做。但是品牌调性通常是意愿的结果，而不是意愿的起因。

201 设计师设计得"不好看"

最近对接的运营负责人总是以不好看为理由让设计师反复修改，设计师也尝试过从竞品的风格分析、进一步引导沟通对方觉得不好看的理由等方式做沟通，但也没起到明显的效果，对方还是在反复提及不好看。另外一个问题是在设计流程上双方也没完全达到一致，在对方的认知里面，设计是最后一个环节的事情，前期的一些策划和想法无须设计师参与，设计师只需要等最终文案和框架确定了之后直接做视觉就好了，而我认为设计师必须要参与到前期活动页面框架划分的环节里面，增加设计师项目参与深度更利于最终是觉得落地。从团队leader的角度上来讲，我可以再从哪些角度上去做可以利于两个部门的协作及设计的高效落地。

你们两个团队是汇报给一个老板，还是不同的老板？如果是一个老板，你要和运营负责人一起跟老板坐下来谈一次，找出问题关键，建立有共识的解决方法。如果不是，你们头上两个老板要找到更高层的老板去确定。这种协作的问题，只有管理手段可以推进，专业展现只是你们沟通的素材。

另外，运营设计在你们产品中的地位究竟如何？如果不和商业利益直接发生关系，那么这道题很难解。如果发生关系，你要找到在产品核心指标衡量中，运营背的KPI目标是哪些，把这些目标分解出来落实到页面上的每一个控件、图片、文案，计算他们之间的转化关系，这些运营的节奏，目的究竟是什么。是为了拉新、激活、还是留存、转化。不同的产品目标，映射不同的设计目标，在这个目标上制定你的设计规范，设计标准和交互，视觉上有提升量化的手段。

好不好看是非常主观的事情，但是通过协作达成共识，制定量化标准，可以一定程度把主观变成客观，这样大家的情绪化争吵会少一点。你的理解是对的，设计师必须参与到前期的策划、交互、运营指标分解中，但是前提是你手下的设计师是否具备了这个能力？不是说他参与了，就一定能理解，或者能在这个阶段提出相应的设计预见和建议，这个能力的提升工作需要你日常去完成。

不要抱有"设计师设计出来的东西就一定是美的"这种想法，做得丑而不自知的情况很常见，所以在运营指标的基础上，拉着运营负责人、运营人员一起做情绪版工作坊很重要，看看业界做得好的究竟是什么样，他们心目中美的标准是什么，哪些"美"的设计既符合产品品牌基调，又促进了运营指标提升，还获得了用户好的口碑——无非看竞品、看市场、看趋势、看用户反馈。在此基础上，建立你们运营设计评审的条约，以后大家就能清晰地知道该如何评价运营设计，而不是随口一说。

最后，就是对设计出来的内容，做一些AB测试，让用研结果和数据

设计方法论

跟踪告诉你们，产品的目标用户究竟为什么风格买单，再熊的运营负责人也不会跟用户过不去。

202 设计师如何提高话语权

您好，周大，我是一名设计师。在这个行业四年了。每天做着广告图、产品新功能界面等等关于形、色、构、质的东西。我常常做出新功能界面后因为缺少引导或反馈体验差而返工，我未能在做设计时就意识到这一点。我常常根据设计原理去定义一些板式、颜色的规则之后会因为PM都想要提高点击率，都想要提高广告展示率而每个页面又都不一样。我参加品审会时，我常常提出自己关于提升体验的意见，但这评审会如同告知会一样不会采纳你的意见。我不想仅仅在做视觉的东西。我想掌控我做的产品，我想提高话语权能指出PM需求的不足并优化。我该怎么做，我该从何开始学习？

想掌控设计的决策权需要做到两个方面：一是专业能力足够，并且知道面对不同角色用他们听得懂的话，把自己的专业性传达出去；二是在组织中的权威地位或领导地位，让不同角色能耐心地、理性地听完你的话。

第一点，从你的描述中看，你在设计项目启动的前期并没有建立起对整个项目设计目标的充分认识，这可能是你的专业能力还不够，也可能是前期缺乏沟通导致你掌握的信息量不足。在一个组织中，商业成功是优先保证的，然后是不同角色的KPI，然后是产品顺利及时地上线，最后才是设计层面的综合考量。

提高点击率，提高广告曝光率，和好的设计是完全不冲突的，如果你的设计违背了产品的目标，然后再企图用所谓设计的原理来解释，当然不会得到认可。设计原理是基本的做事方法，但是不同的方法在不同的组织

中，不同的产品阶段，甚至不同的场景中是不能套用的，这个在设计原理的书里面通常不会写。

如何学会根据不同的设计目标和场景调整自己的设计思路，灵活运用原理？首先要学习在特定组织中让设计落地的方法，听取他人的建议，对齐基本的设计目标，这个沟通在设计开始前就应该完成，形成对设计方案的输入；其次，应该多接触实际用户，理解产品的相关运营数据意味着什么，有时候并不是PM的需求有问题，是你的思维听不懂别人的需求。

然而这些经验没有任何一本书会说，通常都是在团队项目过程中积累下来的，不同的团队在沟通、协作的成熟度上又有很大差别，所以即使原封不动地告诉你腾讯、华为的团队是怎么做的，也不能解决你组织中现有的问题。所以要看第二点。

第二点，建立UX驱动的产品逻辑是一个大工程，由上往下推比较容易，由下往上推是很难的，因为UX本质上是mindset的建立，改变思维是组织中最大的挑战。那么在设计导向和专业性不够成熟的时候，一个成熟的设计负责人（可能是你的领导，也可能你自己胜任到这个位置）就显得尤为重要。

设计团队的话语权，或者说帮助组织建立设计竞争力的团队，他们的瓶颈通常都在那个设计总监（或者经理、主管）身上。如果你的设计团队没有一个专业度够好，说服能力够强的领导，那么很容易在群体公开讨论的场合找不到话语权的切入口，导致团队越来越被动，最后沦为需求解决方。

说服力又是建立在：足够的专业能力、强大的沟通能力、因为坐在这个管理位置获得比别人更多的信息量、理解商业和设计的关系、拥有理解用户的同理心、成熟的设计决策经验。这些能力需要适当的团队、产品的经验、工作的资历、甚至一些背景才能达到。这也是为什么这个行业里面这种人很少，而且特别贵的原因。

回到怎么学习上，首先在专业上建立设计+商业+用户+技术的综合思

维,意味着你要去了解公司是怎么挣钱的,PM在背什么KPI,设计团队在产品的不同阶段应该做什么事,假装自己是设计总监来思考问题。

然后你要开始有意识地锻炼自己在公开场合有逻辑的表达自己想法的能力,会议中学会观察别人,理解会议和讨论的目的,什么话应该讲,什么话不应该讲,以解决问题的最终结果来准备自己的方案和数据。

坚持自己的专业度,如果经过全面思考的方案被挑战,要懂得不放弃,不过很多设计师其实这一点都做得不够好,原因还是第一步的准备不足或者经验不够,所以在被挑战时,轻易就被别人找到了短板。

为什么PM说的话通常会比设计师更有效,更容易被接纳呢?因为很多设计师并不会考虑公司的成功,而只考虑设计的"成功"——被接纳,被认可。

203 产品大版本迭代

周大你好,在一个产品做大版本迭代时,如何寻找/赋予产品新的设计/视觉 DNA。

一个成熟产品的大版本迭代应该是稳定的,不轻易进行交互和视觉的彻底改变。

很多实验都证明频繁地改变产品的交互、视觉风格会带来留存率的下降,除非有以下几个要素存在:产品的整体战略产生彻底变化,面临转型;因为并购与整合等问题,产品需要新的版本来告知用户;以前的版本积累设计问题过多,用户抱怨很严重。

产品的设计DNA,由几个方面构成:品牌、功能、交互、视觉、运营、公关形象等。整个设计DNA探索确定的过程,是一个抽象–具象–抽象的过程。

（1）品牌：你的企业和产品在用户心目中是什么形象？什么样的用户才会用你的产品？用你的产品意味着我是什么样的人？从具体的调研和访谈中得到你的用户画像，这里面可能有不契合你的企业或产品价值观的方面，找到突破口，形成关键认知和缺陷的清单；

（2）功能：从功能上补齐你的目标用户的诉求，并且加入一些上一步关键认知中的改进点。比如，你从调研中了解到用户认为你的产品仅仅是个工具，不具备长时间停留的吸引要素，也不愿意分享给朋友。但这点又是你现在产品阶段的改进目标，那你就应该丰富工具外的产品功能，增加内容侧供给，并开辟新类目让用户留在产品中，并突出分享的模块；

（3）交互：交互的本质是要符合人的直觉、心理感受和场景限制，更强调效率的产品会突出交互路径最短，操作效率提高，强调情绪的产品会突出微交互的细节动效的引入，会改变自身产品的文案风格，更具亲和力。这些改变是用户在使用过程中下意识能感受到的，属于DNA很重要但不那么显性的部分；

（4）视觉：视觉DNA要覆盖到品牌要素、图形、色彩、字体、版式、图像风格、视觉引导（动线）、动静关系、空间关系等。选择其中的部分组合作为你们的差异化特征，比如色彩+字体的组合，然后在各种适合的场景中反复强调，形成整体的风格，这给用户会带来强烈的认知。但这个认知的本质是为了传递你的品牌信息和功能信息，不能喧宾夺主，在App中的各种关键细节场景也可以通过视觉组合的方式来强调DNA，比如启动页、空页面、内容加载动画、关键控件、运营位Banner风格等；

（5）运营：做什么样的运营，就会给用户造成什么样的印象，比如新闻类产品经常会发通知给用户，微信就从来不发通知，这些具体的运营行为也会给用户造成整体的产品印象。"这个产品很烦""这个产品很安静，不打扰我"，这些印象也会转化为具体的感受在潜意识中影响用户对产品的看法。如果是那种依靠积分、红包、福利来做运营驱动的产品，其

实你的视觉DNA做成什么样并没有什么影响，你只要在运营中把具体数字放大就可以了；

（6）公关形象：好的公关形象会给DNA带来加分，也会让用户形成产品是言行合一的感受。被媒体曝光、被政策监管、选择负面形象的代言人、与竞争对手恶性竞争、获取用户隐私……这些行为都会让用户反感一个产品，进而讨厌你的产品设计本身，所以DNA的闭环通常都是行为层和整体形象的聚合，你可以看看，同样是社区，百度贴吧和豆瓣，就是完全不同DNA的产品，这种DNA会反过来影响他们自身产品的设计，从交互到视觉到运营。